미술사 아는 척하기

미술사 아는 척하기

리처드 오스본 지음
나탈리 터너 그림
신성림 옮김

팬덤북스

CONTENTS

ART
THEORY
FOR
BEGINNERS

미술,
시작
하다

▶▷▷▷▷▷▷▷▷▷▷▷

미술 이론에 관한 가장 확실한 출발점은 미술이 무엇인지 서술하는 것이다. 이보다 간단한 일이 어디 있겠는가?

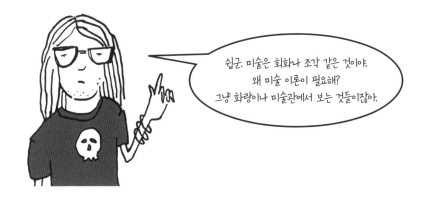

보통 우리는 미술이란 어떠한 것이라는 생각을 갖고 있다. 문제는 막상 설명하려고 하면 생각이 흔들리거나 불분명해진다는 것이다. 이와 관련된 또 다른 문제는 미술이 조금이라도 좋은 점이 있느냐 하는 점이다. 이런 물음에 답하려면 미술 이론이 필요하다. 이론이 있어야 당신이 미술을 어떻게 받아들이는지, 미술이 다른 것들과 어떻게 구별되는지, 미술의 목적은 무엇인지 등을 설명할 수 있다.

재치가 뛰어났던 오스카 와일드(1854~1900)가 한 말이 있다.

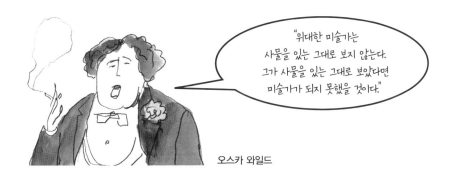

오스카 와일드

와일드의 말을 정리하면 이렇다.

· 미술가는 보다 뛰어난 통찰력을 가졌다.
· 미술은 실재를 재현하지, '있는 그대로'를 보여 주는 것이 아니다.
· 미술가는 항상 남자다!

다소 건방지기도 한 와일드의 발언은 미술에 대한 다양한 생각을 전제로 깔고 있는 가설이다. 사실 이런 가설들이 미술 이론이다. 따로 시간을 내어 깊이 숙고할 정도는 아니더라도 누구나 미술 이론을 갖고 있다.

누구나 미술 이론을 갖고 있다

오랫동안 인기를 끌어온 미술 이론들이 있다.

이 이론은 그다지 보탬이 되지 못한다. 미술은 당신이 모르거나 이해하지 못하는 것들에 대해 생각해 보라는 요구일 수 있기 때문이다.

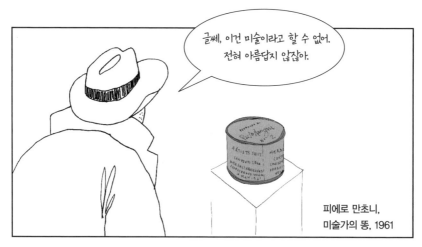

피에로 만초니,
미술가의 똥, 1961

미학 이론은 어떤 사물이나 경험을 매력적이고 아름답게 만드는 것이 무엇인지를 다룬다. 미술품을 그 자체로만 평가하지, 목적이나 기능에 견주어 평가하지 않는다. 그러나 오늘날 많은 미술품들은 매력적이거나 아름답지 않으며, 그렇게 만들 의도도 없어 보인다. 그러다 보니 추하거나 약간 조잡한 작품도 많다. 아름다운 무언가가 미술이라는 이론은 한때 아주 큰 비중을 차지했지만, 이제는 그다지 유용하지 않게 되었다.

가끔은 상업적 가치와 예술적 가치를 혼동하기도 한다.

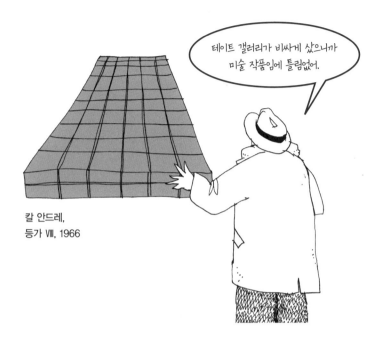

칼 안드레,
등가 VIII, 1966

물론 다음을 기억할 필요도 있다.

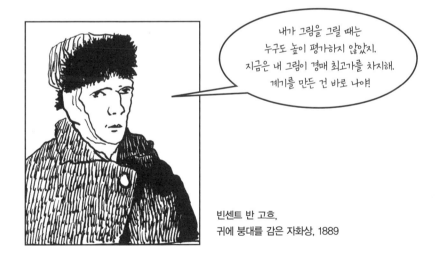

빈센트 반 고흐,
귀에 붕대를 감은 자화상, 1889

결국 지금 훌륭하게 평가하는 미술 작품이 나중에는 그렇지 않을 수 있다. 미술이 무엇인지
에 대한 오늘날의 견해는 고흐의 시대나 르네상스 시대는 물론이고, 1960년대의 미술 개념
과도 무척 다르다. 이런 차이들은 미술에 한층 관심을 갖게 만든다.

미술 이론이란 실제로 무엇인가?

이론은 기본적으로 우리가 보고 이해하는 것에 대한 반성, 대개는 자기반성이다. 미술 이론은 왜 우리가 어떤 대상이나 사건을 미술이라고 하는지 성찰하는 원칙들, 여러 미술 작품에 공통된 특징을 확인하도록 도와주는 원칙들의 집합이다.

확실하게 말할 수 있는 것은 다음과 같다.

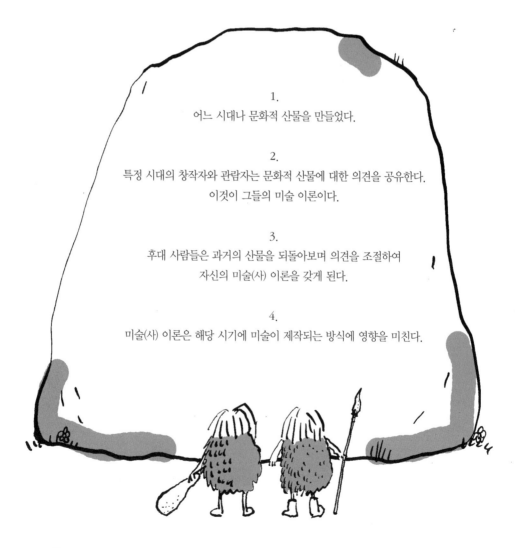

1.

어느 시대나 문화적 산물을 만들었다.

2.

특정 시대의 창작자와 관람자는 문화적 산물에 대한 의견을 공유한다.
이것이 그들의 미술 이론이다.

3.

후대 사람들은 과거의 산물을 되돌아보며 의견을 조절하여
자신의 미술(사) 이론을 갖게 된다.

4.

미술(사) 이론은 해당 시기에 미술이 제작되는 방식에 영향을 미친다.

미술 이론은 특정 시대가 미술과 관련해서 갖는 물음들에 대답할 수 있어야 한다.

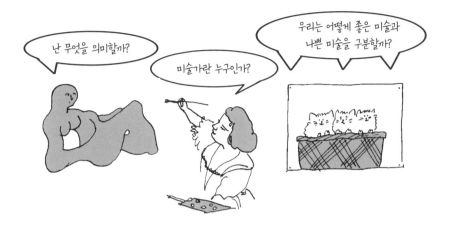

미술이 그토록 복잡하다면 그저 미술의 역사만 살펴보는 쪽이 낫지 않을까?

하지만 미술사를 기술하려면 다양한 자료를 정리하기 위한 미술 이론이 필요하다. 미술이 언제 시작되었는지, 미술이란 무엇인지, 미술이 어떻게 전개되었는지 등을 생각해야 한다. 어떤 사람들은 미술이 그리스 시대에 시작되어 마르셀 뒤샹(1887~1968)과 함께 끝났다고 주장한다. 정말이지, 서양 고전 미술에 대한 하나의 이론에 불과하다. 아주 대중적이지만 분명 한계가 있는 이론이다.

어디서 시작하는가?

미술은 동굴 벽화와 함께 시작되어
고대 그리스 시대에 번성했지.
잠시 잊혔다가 르네상스기에 다시 성장했고.
낭만주의자들은 미술을 지극히 개인적인 것으로 만들었어.
요즘은 비디오 작업이나 설치 작품까지 미술에 포함되지.

이 설명은 미술사에 대한 상식적인 생각을 지나치게 간략하게 요약하고 있다. 당연히 전적으로 틀린 동시에 어느 정도 옳은 측면도 있다.

미술에 관한 현재의 견해들이 보편적이라는 주장은 환상이다. 현재의 견해들을 고대 그리스나 그보다 이전의 미술로 소급해서 적용할 수는 없다. 미술의 역사가 보편성을 갖고 발전해 왔다는 생각 자체가 후대에 와서 생겨난 것으로, 계몽주의 사상에 바탕을 두고 있다.

구석기 시대나 고대 그리스에서는 지금 우리처럼 미술에 대해 이야기하지 않았다. 르네상스기의 위대한 미술가들도 다르게 생각했다. 그들 모두가 자신이 만들고 있는 것에 관한 나름의 이론을 가지고 있었을 것이다.

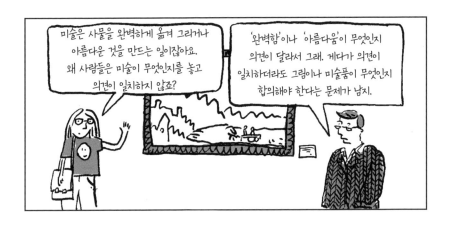

미술은 사물을 완벽하게 옮겨 그리거나 아름다운 것을 만드는 일이잖아요. 왜 사람들은 미술이 무엇인지를 놓고 의견이 일치하지 않죠?

'완벽함'이나 '아름다움'이 무엇인지 의견이 달라서 그래. 게다가 의견이 일치하더라도 그림이나 미술품이 무엇인지 합의해야 한다는 문제가 남지.

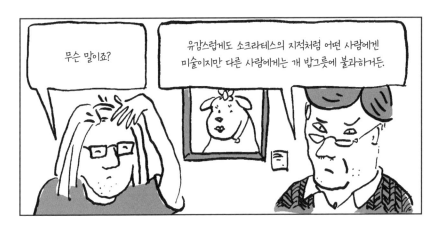

무슨 말이죠?

유감스럽게도 소크라테스의 지적처럼 어떤 사람에겐 미술이지만 다른 사람에게는 개 밥그릇에 불과하거든.

뭐라고요?

미술을 정의하기는 완벽함이나 아름다움을 정의하는 만큼이나 어려워.

큰 도움이 됐네요.

미술이 뭔지도 모른다면 미술 이론이 무엇인지는 어떻게 알 수 있을까요?

음, 뭔가를 미술로 만드는 것이 무엇인지, 또는 왜 우리가 어떤 대상이나 그림, 기호, 양식을 굳이 미술이라 부르는지 등을 설명하는 것이 이론이라고 생각해.

꼭 철학자처럼 말하시네요.

미안하네. 조심하지. 내 말은 그저 미술이란 인간이 만든 활동이니까 미술을 분류하는 방식도 인간이 만든 언어에서 나온다는 의미야.

그다지 조심스럽진 않군요. 방금 한 말은 훨씬 더 철학적인데요.

저런! 다시 설명해 주지. 미술은 우리 자신과 세계에 대해 생각하게 하는 감정, 정신적인 사상, 종교적인 느낌을 반영하는 이미지나 대상을 만드는 방식이지.

좋아요. 그 말은 이해하겠어요. 하지만 그걸 어떻게 미술 이론으로 삼죠?

나는 미술 이론이란, 삶의 질을 높이거나 우리가 사는 세계에 관해 보다 나은 느낌을 얻도록 해주는, 신성하고 아름답고 의미 있는 대상들을 인간으로서의 우리가 왜 만들려고 하는지 설명하려는 시도라고 생각한다네.

음냐…… 뭔가 말이 되는 주장처럼 들리는걸.

'미술'이라는 단어

미술art이라는 말은 라틴어 'ars'에서 유래한다. ars는 '기술'이나 '기법'으로 번역되는 중요한 개념이다. 만일 모든 시대와 문화에 맞는 미술의 범주를 찾는다면 '솜씨 있게' 혹은 '기술적으로' 제시된 이미지나 대상이라는 개념이 적당할 것이다.

이러한 미술의 정의에 따르면, 어떤 식으로든 기술적으로 제작되거나 배열된 것이 미술품이었다. 딱히 눈부시게 훌륭한 정의는 아니지만, 아주 좋은 출발점은 된다. 무엇보다 미술이 인공적인 활동임을 일깨워 주는 것이다.

저 멋진 꽃들 좀 봐요.
꽃을 정말 솜씨 좋게 꽂지 않았나요?

미술의 '발명'이라는 개념은 미술 이론을 만드는 중요한 길잡이이다. 미술이 만들어 낸 것임을 이해하면 누가 미술을 만들었는지, 언제 왜 만들었는지 생각해야 한다. 결국 미술 이론을 가져야 한다는 말이다.

미술 이론을 전개하려면 미술의 본질을 생각해야 하며, 미술의 발전 과정과 미술을 구체적으로 실현해 온 관례를 살펴봐야 한다. 미술의 본질은 결코 고정되어 있지 않으며, 시대에 따라 지속적으로 변화해 왔다. 따라서 다양한 시대별로 사람들이 어떤 인공물을 만들었는지, 그 인공물에 어떤 의의를 부여했는지 살펴봐야 한다.

다시 말해 항아리가 언제 단순한 항아리가 아니게 되는지 질문을 던져야 한다.

무슨 말이야?
난 단순히 오래된 항아리가 아니라고!

명나라 화병, 1431

미술 이전에 미술이 있었는가?

이집트, 아시리아, 그리스 등 초기 거대 문명 이전에 관한 기록이 많지 않다. 우리는 더 오래된 문화권에서 자신들이 만든 산물을 어떻게 생각했는지, 지금 우리처럼 일부 산물을 특별한 종류로 취급했는지 잘 모른다. 사실 문자 기록이 생겨나기 이전이라면 당시 제작자들의 동기가 무엇이었는지 확인할 길이 없다. 오직 남아 있는 유산들을 우리 나름대로 해석할 따름이다.

우리는 구석기인이 그린 아름다운 동굴 벽화들을 볼 수 있지만, 그림을 그린 이유는 전혀 모른다. 우리가 알고 있는 가장 오래된 동굴 벽화는 (프랑스 서부의 앙굴렘에 있는) 2만 7천 년 전의 그림이다. 피카소의 그림과 비슷해 보여도 분명 실제로는 전혀 다른 이유로 그려졌을 것이다.

구석기인에게도 그림을 그린 이유가 있었을 것이다. 종교적인 문제나 제례 의식과 관련된 이유일 수도 있고, 시각 언어와 관련 있을 수도 있다. 어떻든 바로 그것이 그의 이론이다. 어쩌면 털 많은 매머드를 잘 잡고 싶어서였을지도 모른다.

동굴 벽화에 관한 최근의 연구 대부분은 이 그림들이 구석기인의 창조적 활동이었을 가능성을 강조한다. 동굴 벽화는 동굴 벽에 생긴 그림자를 따라 그린 경우가 많다. 그러자면 빛을 비출 불이 있었다는 말이 된다. 또한 동굴의 음향 효과가 특이한 점을 감안하면 주문을 외거나 노래를 부르려고 동굴을 이용했을지도 모른다.

분명한 사실은 선사 시대가 아주 오랫동안(수만 년 동안) 지속되었다는 점이다. 우리에게는 동굴 시대와 석기 시대, 그 뒤에 등장한 청동기 시대(기원전 4000)의 산물이 남아 있지만, 각 시대마다 제각기 다른 방식으로 물건을 만든 까닭은 그저 추측만 할 뿐이다. 청동기 시대에는 왜 물건을 그토록 아름답게 장식했을까? 기능은 무엇이었을까? 우리는 그들의 이론을 모른다. 단지 그들의 역사에 대한 후대의 해석들이 있을 뿐이다. 그래도 우리는 그들이 만든 유물이나 활동을 미술이라고 부른다.

나일강 유역의 이집트 문명(기원전 3500~30), 메소포타미아 지역의 바빌로니아 문명과 아시리아 문명(기원전 3500~400)은 그리스 문명(기원전 776~146) 이전의 3대 거대 문명이다. 세 문명은 서로 꽤나 다르면서도 놀라운 유물을 많이 남겼고, 이제 우리는 그 유물을 미술이라고 생각한다. 물론 우리도 초기 문명의 사람들이 이런 물건을 미술로 여기지 않았음을, 적어도 우리와 같은 방식으로는 아니었음을 잘 알고 있다. 우리의 미술 이론은 최근에 형성된 개념이기 때문이다.

이집트 문화는 아주 회화적이다. 그들은 주변 세계를 묘사하는 시각적 상징인 상형 문자를 사용했다. 사원과 피라미드, 무덤 같은 건물을 장식하기 위해 멋진 그림과 조각을 만들었다. 이집트에서는 장인들이 그림을 그렸을 것이다. 글과 회화 사이에 커다란 교차점이 있어서 상형 문자에 능숙한 장인들이 그림을 그리기도 했다. 그러니 둘은 같은 분야에 속한다고 볼 수 있다.

이집트인들은 자신이 아는 세계를 그렸다. 그들의 그림을 보면 고대 이집트의 생활을 많이 알 수 있다. 그들은 파라오의 삶을 찬양했다. 파라오는 거의 신과 같았고, 일반 대중은 파라오의 백성이었다.

이집트 미술은 인물을 평면적인 자세로 그린 것이 특징이다. 이와 같은 기법을 지금은 '정면성'이라고 부른다. 그들은 인물 위로 배경이 오도록 장면을 배치했다. 파라오를 묘사할 때는 파라오의 어떤 신체 부위도 가리지 않아야 했다. 작업 양식이 우리와 다르긴 하지만, 정교하지 않다고 할 수는 없다. 사실 고도로 정교한 기법이며, 어떤 것도 숨기지 않는 아주 세밀한 재현 양식이다.

계속 옆으로 서 있으니까
다리 아파 죽겠네.

그래도 영생을 얻은 내세에는
아주 멋져 보일 거야.

우리는 이집트인들이 자신이 만든 것의 가치를 어떻게 판단했는지 모른다. 대표적인 파라오들의 중요한 무덤에서 출토된 유물들을 보면 아마도 세부적인 면이나 '젊음', '완벽함', '우수함'을 뜻하는 이집트어 'nfr'과 관련 있는 것을 높이 평가한 듯하다.

고대 이집트 미술은 전통도 중시했다. 사실 이집트 문명 전체가 그랬다. 이집트 문명은 약 3천 년간 지속되었다. 엄청난 시간이지만 이집트인들은 양식적으로나 이데올로기적으로나 매사에 과거 방식을 그대로 유지하고자 했다. 그래선지 이집트 미술은 대부분 유사한 양식을 보인다.

당연히 예외도 있다.

아주 짧은 기간 동안 통치했던 파라오 아크나톤(기원전 1370)은 이집트의 전통적인 일처리 방식, 그중에서도 여러 신을 섬기는 만신전을 거부했다. 그는 태양 숭배에 바탕을 둔 일신교를 택했고, 옛 미술로 장식된 모든 사원의 문을 닫았다. 아크나톤 통치기의 미술은 이집트 전통 미술과 뚜렷한 차이를 보인다. 자연주의 형식을 채택하고 있어서 후기 그리스 미술과 비슷한 점이 더 많아 보인다. 어쩌면 후기 그리스 미술에 영향을 주었을 수도 있다. 아크나톤의 짧은 통치 이후 이집트 미술은 전통적인 방식으로 돌아갔다. 아크나톤의 미술 이론은 이후의 파라오들에게 거부당했다.

다른 두 고대 문명은 메소포타미아 지역 근처에 형성되었다. 바빌로니아인과 아시리아인은 물품을 많이 만들었다. 그들의 아름다운 조각상과 조각물 중 지금까지 남아 있는 작품을 살펴보면 이집트의 유물과 매우 다른 점을 알게 된다. 그들은 일반인의 일상적인 생활상에 그다지 흥미가 없어서 사냥이나 전쟁을 묘사하는 우아한 미술품을 제작했다.

우리는 초기 문명의 미술 제작 이론을 그다지 알지 못한다. 우리가 그들의 특별한 미술 이론을 모른다는 사실을 알고 있으며, 그저 우리의 이론만 가지고 있을 뿐이다.

ART
THEORY
FOR
BEGINNERS

고대
그리스

▷▶▷▷▷▷▷▷▷▷▷▷

고대 그리스는 아테네, 코린토스, 스파르타를 비롯하여 아주 역동적인 여러 도시 국가로 구성되었다. 그들을 통합하는 것은 종교와 스포츠, 새로운 사상과 변화에 굉장히 개방적인 문화였다. 그들은 토론과 철학적인 사색, 이론을 만들고 개진하기를 좋아했다. 또한 놀라운 미술품도 만들었다. 신전을 지었고, 조각상을 만들었으며, 화병을 장식했고, 심지어 그림도 그렸다. 아쉽게도 그림 대부분은 유실되었다. 그들은 미술과 토론을 좋아하여 미술 이론을 중시할 수밖에 없었다.

그리스 이전의 보다 오래된 문명들처럼 그리스 사람들도 미술이라는 말을 갖고 있지 않았고, 구체적인 미술 개념도 없었다. 그리스어에서 미술과 가장 근접한 단어는 'techne'였다. 라틴어의 'ars'처럼 '기술'로 번역되며, 그림 그리는 일에서 밭을 경작하는 일에까지 두루 사용되는 용어였다.

그리스 철학자 플라톤(기원전 428~347)은 기원전 4세기에 쓴 위대한 저서 《국가》에서 미술을 언급한 것으로 유명하다. 《국가》〈제10권〉은 플라톤의 미술론이라 할 만한데, 그는 미술이 훈련에 의한 것이라며 거부한다. 그에게는 모든 미술품이 사실상 이데아를 왜곡한 것에 불과했다.

플라톤의 이상적인 형상론에 따르면 진리는 실재의 배후에 있는 이데아 안에 존재한다. 실재는 이데아의 모방이다. 그렇다면 실재를 모방한 미술은 모방의 모방으로, 이데아에서 한 단계 더 멀어진 것이다. 플라톤에게 미술은 진리에 위배되는 유희의 형식이어서 결코 진지하게 간주되어서는 안 된다. 반면 플라톤보다 젊은 세대인 아리스토텔레스(기원전 384~322)는 재현의 개념을 받아들였다.

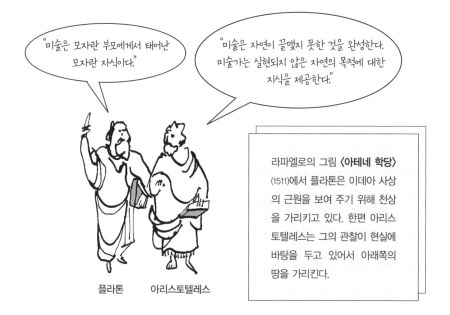

"미술은 모자란 부모에게서 태어난 모자란 자식이다."

"미술은 자연이 끝맺지 못한 것을 완성한다. 미술가는 실현되지 않은 자연의 목적에 대한 지식을 제공한다."

플라톤 아리스토텔레스

라파엘로의 그림 《아테네 학당》(1511)에서 플라톤은 이데아 사상의 근원을 보여 주기 위해 천상을 가리키고 있다. 한편 아리스토텔레스는 그의 관찰이 현실에 바탕을 두고 있어서 아래쪽의 땅을 가리킨다.

아리스토텔레스와 미술

플라톤과 달리 아리스토텔레스는 미술을 타락한 유희 형식으로 보지 않고 사물의 내적 의미를 재현하는 방법으로 보았다. 사실 그는 미술보다는 시에 관한 글을 썼지만, 그의 견해는 미술과 관련이 많다. '모방'을 뜻하는 그리스어 '미메시스'를 자주 언급했기 때문이다. 이처럼 미술이 사본이나 복제물이라는 생각은 서구에서 오랫동안 지속되었다.

아리스토텔레스에게 미술은 묘사하는 사물과 가까울수록 좋다. 미술의 목적은 '조화'를 제공하는 것이며, 미술 작품은 그 자체로 '완결'되어야 한다. 완결된 작품은 더 이상의 보충이나 개선이 필요 없으며, 감정과 지성 모두에 호소한다. 한편으로 그는 플라톤과 마찬가지로 미美가 대상에 대한 우리의 '반응' 속에만 존재하는 것이 아니라 대상에 '내재'하는 객관적인 특질이라고 생각했다.

미술의 모방 이론

미술의 모방 이론을 자세히 들려주는 그리스 이야기는 많다. 그중 아마도 제욱시스와 파라시오스의 시합, 코린토스의 처녀 이야기가 가장 많이 알려졌을 것이다.

그리스의 미술가 제욱시스와 파라시오스는 누가 그림을 더 잘 그리는지, 즉 누가 더 실물과 닮게 그리는지 시합을 벌였다. 제욱시스는 포도를 그렸는데, 그림 속의 포도가 어찌나 진짜 같은지 새들이 와서 쪼아 먹으려 했다. 파라시오스는 커튼을 그렸는데, 제욱시스가 뒤에 있는 그림을 보려고 커튼을 열려고 할 정도였다. 경쟁자까지 속아 넘어갈 정도로 진짜 같은 그림을 그린 파라시오스가 승리한 것이다.

로마의 작가 플리니우스(23~79)가 쓴 《박물지》(77)에는 소묘가 처음 시작되는 순간을 들려주는 그리스 전설이 실려 있다. 그에 따르면 코린토스의 처녀는 자신의 연인을 멀리 떨어진 전쟁터로 떠나보내기 전날 밤, 양초 불빛이 벽 위에 연인의 그림자를 만든다는 사실을 깨닫게 된다. 그녀는 숯 조각을 들어 연인의 그림자를 따라 그렸고, 그를 모방한 이미지인 완벽한 닮은꼴을 만들어 냈다.

당신, 다른 사람 만나고 있어?

아름다운 것이 더 나은가?

플라톤과 아리스토텔레스는 미술에 관한 의견이 진정으로 일치하지는 않았지만, 대상이 유용하고 아름다워야 한다는 것에는 동의했다. 플라톤은 어떤 대상이 본연의 목적에 '적합'하고 '유용'한 것이 미라고 말했다. 사물이 기능에 부합하면 아름다운 것이 된다는 말이다. 이런 '기능주의'적인 생각은 서양 미술사에서 반복된다. 아리스토텔레스도 마찬가지로 대상이 형식의 통일성을 가져야 한다고 생각했다.

여기서 이론상 아주 기본적인 문제가 제기된다. 과연 미와 유용성이 관련이 있는가? 미가 기능적 디자인이라는 생각은 오늘날까지 계속 이어진다. '형식의 경제학', '재료에 충실하라', '형식은 기능을 따른다' 같은 주장을 펼친 바우하우스의 모더니스트 미술가들만 생각해도 잘 알 수 있다.

기능주의적인 접근은 쓸모없는 것들이 어떻게 아름다울 수 있는지 설명을 못 한다는 문제가 있다.

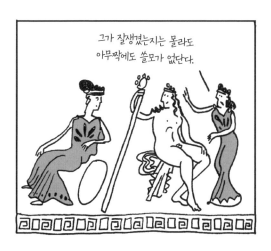

크레타인이 설명하는 그리스 미술

서구인은 자신들이 특별히 선호하는 민족에게서 미술의 역사가 시작되었다고 생각하는 경향이 있다. 물론 그 민족은 그리스인이다.

우린 왜 그렇게 고대 그리스를 좋아하죠?

난 그리스에 대해 이야기하기 싫어. 그리스 이전에 아주 전설적인 문명을 가졌던 크레타섬에서 왔거든.

그래도 그리스인이 철학, 역사, 시, 연극, 민주주의, 정치, 미술 같은 걸 만들었지. 그 외엔 별로 보태 준 바가 없지만.

그럼 그리스 미술에 대한 주장의 핵심은 뭐죠?

그리스인이 인간의 형태를 묘사한 방식이 미술적 재현 개념에서 비약적인 발전을 이루었다는 점이지.

그리스인이 미술품을 제작한 방식이 이전과 매우 달랐고, 아주 세련되었다는 뜻이야. 인간의 모습을 아주 세밀하고 사실적이며 자연스럽게 재현했어. 형식적이고 추상적이고 종종 2차원적이던 이전의 미술과는 크게 달랐지.

좀 알아듣게 말해 줘요.

"그리스 미술의 성과는 그리스 사회의 발전을 훌쩍 뛰어넘는 수준이었다."

"역사를 통틀어 그리스에서 갑자기 융성한 문명만큼 놀랍고 설명하기 어려운 일은 없었다."

간단히 말하면 무슨 뜻인가요?

칼 마르크스
(1818~1883)

버트런드 러셀
(1872~1970)

그리스인은 세상을 바라보고 그에 관한 이미지를 만드는 완전히 새로운 방식을 창조했어. 역사상 유일무이했고, 로마와 고전주의 세계 전체에 영향을 미쳤지. 그리스 고전 시대의 비범함은 후대에 잊혔지만, 르네상스기에 다시 주목을 받았어.

왜 르네상스가 되어서야 알게 되었죠?

사실 서구 세계에서만 그리스 고전 시대를 재발견했어. 동양과 아랍권은 이미 잘 알고 있었거든. 역사와 이론을 보는 서구의 전통적인 시각은 오직 서구의 관점만 중요하게 여겼어.

그건 좀 부당하지 않아요?

로마 미술과 후기 고전 미술

그리스를 정복한 로마인들은 그리스 미술의 정교함과 아름다움에 깜짝 놀랐다. 그들은 전리품으로 그리스 미술품을 잔뜩 가져가 로마의 광장과 정원에 전시했다. 사실상 로마인들은 그리스 미술을 문맥에서 떼어 놓고 보게 되었다. 원래 신전에 있던 조각품들을 다른 곳으로 옮겨 전승 기념물로 전시하면서 그 의미가 달라진 것이다.

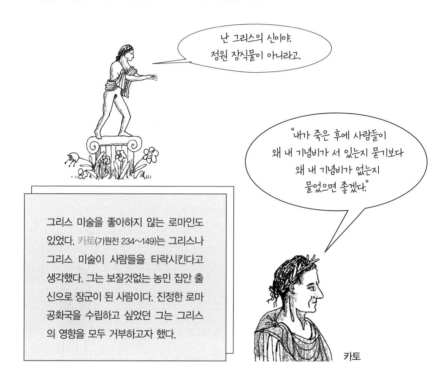

난 그리스의 신이야.
정원 장식물이 아니라고.

"내가 죽은 후에 사람들이
왜 내 기념비가 서 있는지 묻기보다
왜 내 기념비가 없는지
물었으면 좋겠다."

그리스 미술을 좋아하지 않는 로마인도
있었다. 카토(기원전 234~149)는 그리스나
그리스 미술이 사람들을 타락시킨다고
생각했다. 그는 보잘것없는 농민 집안 출
신으로 장군이 된 사람이다. 진정한 로마
공화국을 수립하고 싶었던 그는 그리스
의 영향을 모두 거부하고자 했다.

카토

하지만 로마인들은 카토를 따르지 않고 자기들이 훔쳐 온 것들을 복제하기 시작했다. 고전 시대의 미술 작품은 원래 그리스의 것이었는지, 로마의 것이었는지 말하기 어려운 경우가 많다. 로마의 아우구스투스 황제(기원전 63~서기 14)는 열성적으로 그리스 미술을 장려했다. 그의 미술 이론은 '보다 세련되고 문맥과 무관한 그리스 복제품이면 좋겠다'였다.

로마인이 창안한 것도 몇 가지 있다. 그들은 시민 조각상을 만들었다. 로마의 캄피돌리오 광장에 있는 조각상 〈로마 황제 마르쿠스 아우렐리우스〉(176)는 초상인 동시에 정치적 기념비다. 서구의 거의 모든 도시에서 말을 탄 장군의 조각상을 볼 수 있는 것은 로마인 덕분이다.

그리스와 로마 모두 후기 고전 미술은 점점 더 양식화되어서 충실하게 모방한 재현이나 미와는 멀어진 것처럼 보인다. 대신 이때의 미술은 심리적, 정서적 함축이 강해졌다. 이것은 아주 표현적인 미술로, 이전의 고전 작품과 많이 다르다. 이처럼 한 양식에서 다른 양식으로 향하는 진보나 퇴보는 미술의 발전 과정을 설명하는 이론을 만들 때 중요한 역할을 한다.

고대 미술

미술 이론과 관련해서 역사적으로 중요한 질문이나 문제는 초기 고전주의 시대부터 많이 제기되었다.

1. 그리스인과 로마인이 우리와 같은 방식으로 '미술'을 이야기하지는 않았다. 하지만 숙련공이나 장인이 제작한 물건이나 아름다운 물건에 대한 의견은 분명히 존재했다.

2. 신화에는 신과 신의 창조력에 관한 흥미로운 생각과 사례들이 담겨 있다. 이런 생각들이 미술 이론을 자세히 설명하지는 못해도 넌지시 암시해 주는 면이 있다. 그리스 신화에서 오르페우스는 음악으로 세상을 매료시키는 신으로, 그의 능력은 미술의 힘과 유사하다고 볼 수 있다. 당시 사람들은 신화적으로 생각했기 때문이다.

3. 그리스인은 미술을 통해 인간의 본질을 포착하고 '기질', '영혼', '감정'을 재현하고자 진지하게 노력했다. 이로써 미술이란 무엇인지, 미술이 어떻게 '효과'를 발휘하는지 온갖 이론적인 질문이 시작되었다.

4. 그리스인은 미술가의 창조적인 구상과 관련이 있는 '영감'의 개념과 천재의 개념을 발전시켰다.

5. 로마의 저술가 플리니우스는 《박물지》를 통해 이미지와 환영의 힘을 이야기하면서 '모방'의 문제, 실재를 복제하는 문제를 다시 제기했다. 미술이 어떤 것인지, 미술이 어떻게 우리가 알고 있는 대로 세계를 재현하는지 묻는 복잡한 물음의 시초였다.

6. 미술 이론서로 유일하게 남아 있는 완성작은 로마의 저술가 비트루비우스(기원전 70~25)의 《건축서》다. 우리는 미술에 대한 그리스인과 로마인의 생각을 단편적인 문헌이나 언급, 당시 철학자들이 한 말이나 그랬다고 전해지는 것들로부터 유추할 수밖에 없다.

내 최고의 아이디어들을 레오나르도가 전부 훔쳐 갔어.

비트루비우스

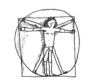

레오나르도 다빈치,
비트루비우스의 인체 비례, 1492

ART
THEORY
FOR
BEGINNERS

미술과
종교

▷▷▶▷▷▷▷▷▷▷▷

로마 제국이 몰락한 476년에는 다양한 전통을 가진 문화가 세계 곳곳에서 번성했다. 동양 미술은 종교적인 사상과 양식화되고 상징적인 도안의 영향을 많이 받았다. 동양 철학은 지극히 다양하지만 일반적으로 서양 철학에 비해 전체론적이며 시와 이상에 관심을 보인다. 동양 미술도 본질적으로 보다 폭넓은 사유를 위해 자연계를 관조하는 경우가 많았다.

불교

기원전 500년 인도 아대륙에 고타마 싯다르타(기원전 563~483)라는 성인이 있었다. 그는 순수한 명상의 삶을 위해 호사스런 생활을 버렸고, 보리수나무 아래 앉아 묵상하여 깨달음을 얻었다. 후세 사람들은 그를 '깨달음을 얻은 자', 곧 붓다라고 부른다. 그의 철학은 간단하다. 이 세상에서 행복과 평화를 얻으려면 더 이상 물질을 원하지 말고 무욕을 추구해야 한다는 것이다. 그렇게 할 수만 있다면 사람들은 '열반'에 들 것이다.

불교 미술가들은 현상 배후에 놓인 실재를 발견하기 위해 현상 너머를 응시했다. 사물의 외양은 그림을 그리거나 묘사하는 행위에서 얻는 영적인 가치만큼 중요하지 않았다. 초기 불교 미술은 붓다의 가르침을 엄밀하게 반영한다. 붓다의 가르침인 '사성제'는 수레바퀴를 그려서 상징적으로 묘사했고, 세상에 대한 붓다의 믿음이 남긴 영향력을 보여 주기 위해 발자국을 새기기도 했다.

사실 초기 불교 미술은 붓다의 모습을 상징으로 보여 주는 일을 아주 꺼렸던 것으로 보인다. 붓다의 모습을 재현하는 작업은 알렉산더 대왕(기원전 356~323)의 정복으로 인도 아대륙이 그리스 문화의 영향을 받은 후에야 시작되었다.

불교는 인도에만 머물지 않고 중국을 출발점으로 더 멀리 동양 전체로 퍼졌다. 각 지역마다 특유의 토착적인 미술 제작 양식으로 붓다와 그의 가르침을 찬양했다. 일본에서는 불교와 신도가 흥미롭게 뒤섞였다. 신도는 조상 숭배에 바탕을 둔 일본의 고대 신앙이다. 신도 사원에는 형상을 재현한 조형물이 없을 뿐 아니라, 제작된 미술품을 20년 단위로 파괴했다. 신도의 미술 이론은 미술이 일시적이고 비조형적이어야 한다는 것이다.

도교

방대한 중국 제국에는 불교 외에 다른 거대 종교가 두 개나 더 있었다. 바로 도교와 유교이다. 세 종교가 서로 전적으로 대립하지는 않았다. 위대한 스승 공자(기원전 551~479)는 평화롭게 조화를 이루며 살아가는 사람들에 대한 철학을 전개했다. 공자의 가르침은 '전통'과 '체면', '가문'을 살피는 데 본질이 있다. 노자(기원전 604~?)는 공자보다 영적이고 신비로운 인물이다. 노자는 세상만사에 특별한 생명력인 도道가 깃들어 있다고 보았고, 인간은 바람의 힘에 반응하는 풀처럼 이 기운을 존중해야 한다고 믿었다.

노자의 가르침은 영적이고 초자연적이다. 도교 미술은 관조적인 작품 제작을 통해 얻는 깨달음을 강조하는 등 불교 미술과 공유하는 사상도 있지만, 다른 영역에서는 현저한 차이를 보인다. 불교 신자는 궁극적으로 얻을 것이 아무것도 없다는 깨달음에 이를 뿐이다. 반대로 도교의 현자는 특별한 지식을 얻어 세상에서 물러난다. 도교 신봉자들은 불교 신자들보다 현실세계에 관심이 많다. 도교의 미술 작품은 종종 용이나 신비로운 장면을 다루는데, 지극히 공상적인 재현임에도 불구하고 도교 미술가들에게는 재현이 지극히 중대한 의미를 가졌다.

유교

《논어》(기원전 5세기)는 중국 전통에서 일반적으로 통용되던 전통적인 회화 개념을 설명한다. 그 글은 방대한 《황실의 회화 수집품 도록》(기원전 6~1)의 서문으로 사용되었다.

"도를 얻도록 노력하고, 도의 적극적인 힘에 의지하라. 사심 없는 인간성을 따르고, 예술에 탐닉하라. 도를 추구하는 학자라면 결코 예술을 게을리해서는 안 된다. 하지만 그로부터 오직 기쁨만을 취해야지, 그 이상을 취해서는 안 된다. 회화도 예술의 하나이다. 예술이 완벽한 경지에 이르면 예술이 도인지, 도가 예술인지 구분하지 못한다."

공자

공자는 미술이 본질적으로 '행위'나 '만들기' 활동이라는 사실을 분명히 했다. 이런 점은 도교와 불교도 마찬가지다. 완벽함은 실제로 미술을 '만드는 과정'에 놓여 있다. 조심스럽게 붓글씨로 옮겨 쓴 공자의 말씀도 철학적 추상을 완벽하게 표현한 미술이다.

내 작업복은 어디 있느냐? 미술 수업 시간이다.

공자는 학자와 군자, 사대부가 자신의 품성을 도야하고 '사물의 본질'을 이해하기 위해서 미술에 열중해야 한다고 보았다. 미술은 인격 수양과 경건한 묵상의 수단이었다.

고전 미술을 잊어버린 서양

로마 제국이 붕괴한 이후
서유럽에서는 점잖게 암흑의 시대라고 불렸던
시대가 이어졌지.

점잖지 않은 사람은
뭐라고 부르는데요?

젊은이, 건방지게 굴지 말게.
진짜 암흑의 시대에는
촛불도 죄가 된다며 금지했어.

그랬군요. 근데 그게 미술하고
무슨 상관이지요?
밤에는 못 그리게 되었다는 사실을 빼면요?

다들 그리스와 로마 미술의
특징과 사상을 잊어버렸지.
이제는 기독교가 공인한 방식으로
그림을 그려야 했어.
신성이라는 관념을 반영하고
신을 찬양하는 그림 말이야.
세속 미술도 일부 남아 있었지만,
교회와 정부가 엄청 얽혀 있어서
미술 작품 대부분이
신을 찬양하기 위한 수단이
되어 버렸다네.

동로마 제국

330년 콘스탄티노플에 수립된 동로마 제국은 서구에서 로마 제국이 몰락한 후에도 1453년 오스만 제국에 점령될 때까지 지속되었다. 로마의 몰락 이후 비잔티움이라고도 알려진 콘스탄티노플이 지중해 연안 지역에서 가장 문명화된 도시였다. 그곳도 기독교 도시였기에 기독교 비잔틴 미술이 살아남게 되었다. 미술과 관련된 당시의 기독교 교리는 상당히 간단했다. 로마의 그레고리우스 1세 교황(540~604)은 '교회는 그림을 이용해서 글을 모르는 사람들이 벽을 바라보기만 해도 책에 적힌 내용을 이해하도록 돕는다'고 주장했다.

비잔틴 교회의 모자이크 벽화는 부유함과 빛, 색채를 반영한다. 휘황찬란하고 감화와 교훈을 주는 미술 작품들은 경외감을 불러일으키기 위함이다. 중요한 것은 사치스러움이다. 그런 작품들은 풍요를 통해 교회의 힘과 권위를 보여 주며 기독교 정신을 전달한다.

이콘(성상, 성화)은 동로마 제국을 통해 대중적으로 퍼졌다. 이콘은 말 그대로 그리스도나 성인의 이미지로, 양식적이고 비슷비슷한 경향이 있다. 이콘을 제작하는 미술가는 세속적인 시각이 아니라 신의 시각을 표현해야 한다고 보았기 때문이다. 이콘은 인간이 만든 이미지라기보다 신성한 이미지로 간주되었다. 따라서 예술가의 개성이 드러나는 흔적은 모두 나쁜 것으로 보았다.

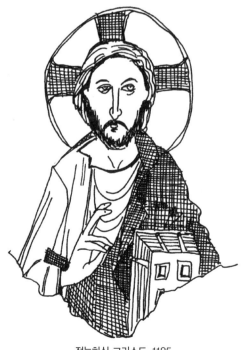

전능하신 그리스도, 1185

우상 파괴

초기 그리스 정교회에서는 인간이 만든 이미지와 우상을 구별하는 이론이 몹시 중요했다. 신성을 물감으로 드러낼 수 있는지를 놓고 지속적으로 논쟁이 벌어졌다. 예언자 모세가 받은 십계는 이 문제에 아주 구체적으로 답한다.

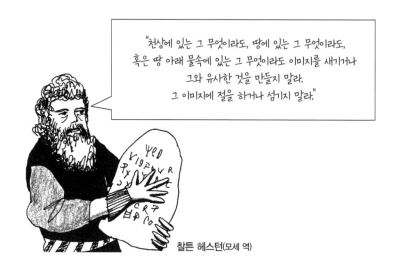

"천상에 있는 그 무엇이라도, 땅에 있는 그 무엇이라도, 혹은 땅 아래 물속에 있는 그 무엇이라도 이미지를 새기거나 그와 유사한 것을 만들지 말라. 그 이미지에 절을 하거나 섬기지 말라."

찰튼 헤스턴(모세 역)

레오 3세(675~741)나 콘스탄티누스 5세(718~775) 같은 일부 비잔틴 황제는 종교적 이미지가 우상 숭배를 조장하는 불경스러운 것이라 여겼다. 우상 숭배는 이교도의 죄이며, 신은 모세에게 계시를 내려 분명하게 금지했다고 생각했다. 그로 인해 8~9세기 동안 제국에 있는 교회의 거의 모든 모자이크와 성상이 파괴되었다. 그런 것을 만들던 수도원들은 말할 것도 없다. 우상 파괴, 이미지의 파괴는 세계 역사에서 계속 반복된다. 유대교, 기독교, 이슬람교 모두가 모세를 예언자로 간주했기 때문이다.

우상 파괴 논쟁은 성경 구절(혹은 이론)에 대한 서로 다른 해석을 둘러싸고 벌어졌다. 양쪽 모두 이미지와 묘사하는 대상이 다르다는 사실은 인정했다. 그러나 우상 파괴 주의자들에게 성상은 우상을 신으로 위장하는 것이어서 우상 숭배일 뿐만 아니라 불경이었다. 한편 성상 지지자들이 볼 때 이미지가 재현이라는 사실은 분명했다. 당연히 신과 똑같은 이미지를 새긴다는 것은 불가능하며, 따라서 그런 비난은 무의미하다.

미술 이론과 관련해서 우상 파괴 논쟁은 아주 중요하다. 이론에 대한 해석이 얼마나 다양한지, 이론적 입장이 시각 예술계에서 실제로 벌어지는 일을 어떻게 결정해 왔는지 잘 보여 준다. 만일 843년의 종교 회의에서 소위 말하는 '정통의 승리'로 논쟁이 끝나지 않았다면 어땠을까? 과연 종교적 이미지들이 복권되었을지, 심지어 그 많은 서양 미술 작품들이 지금까지 남아 있기나 했을지 의문이다.

이슬람 미술

이슬람교는 불교, 도교는 물론이고 기독교나 유대교와 비교하더라도 상대적으로 젊은 종교이다. 하지만 이슬람교는 곧 강력하게 세계를 장악했다.

이슬람은 무슬림의 종교이며, 아라비아어로 알라, 즉 '신의 의지에 순종함'을 의미한다. 선지자 마호메트(570~632)는 현재 사우디아라비아에 속하는 메카 근처에서 가브리엘 천사장의 환영을 두 번 접했다. 마호메트는 환영을 통해 신이 자신에게 직접 말을 걸었다는 사실을 깨달았다. 선지자 마호메트의 추종자들이 스페인과 북아프리카에서 중동을 거쳐 동남아시아에 이르는 방대한 지역으로 퍼진 것은 주목할 만하다. 덕분에 이슬람 미술은 전통적인 민속 미술에서 고도의 숙련을 요하는 미술가와 장인들의 작품에 이르기까지 아주 다양한 형태를 띤다.

이슬람 미술은 서구 전통의 자연주의를 거부하여 추상적이고 기하학적이며 꽃무늬를 이루고 장식적인 경우가 많다. 선지자 마호메트의 가르침이 재현 미술을 드러내 놓고 금지하지는 않았지만, 《코란》 42장 11절에 '(알라께서는) 천상과 지상의 창조자이시며 …… 그분과 닮은 것은 아무것도 (없다)'는 구절이 있다. 이것이 우상 숭배에 대한 후대의 경고와 결합하여 미술 작품에서 사람이나 동물을 묘사하지 않는 이슬람 전통으로 이어졌다. 그래도 간혹 예외는 있어서 심지어 알라 신을 그린 그림도 몇 점 존재한다.

이슬람 미술은 분명 동서양의 지배적인 전통과 매우 다르다. 바탕에는 미와 글쓰기를 통해 알라 신을 찬양하는 것이 미술의 주된 기능이라고 보는 이론이 깔려 있다. 이슬람에서는 시각 예술 중에서도 서예를 최고의 미술로 보았다. 《코란》의 글귀는 온갖 종류의 사물을 장식하는 데 이용되었고, 장식 도안은 '신성한 기하학'에 따라 복잡하게 얽혀 있었다.

신성 기하학

이슬람 사회에서 미술은 사회의 문화적 가치관을 반영하기도 하지만, 무슬림들이 영적인 영역과 우주의 조화, 전체적인 삶, 부분이 전체와 갖는 관계를 바라보는 방식을 반영한다는 점이 더 중요하다. 이슬람 미술은 형식과 기능과 독특한 미학이 조화를 이룬다. 이 미학은 변화를 장려하지 않아서 어떤 의미에서는 판에 박혀 있다고 볼 수 있다. 형식과 양식, 기법, 목적의 통일이 이슬람 미술의 특징이라고는 해도 거의 무한하게 변형이 가능하다.

변형과 구성의 대부분은 인도 아대륙과 아랍권에서 시작된 수학에 기반을 둔다. 사실 서구의 숫자는 원래 아라비아 숫자였고, 대수학이라는 단어 'algebra'는 무슬림 학자 알콰리즈미(780~850)의 책 《Al-Jabr-wa-al-Mugabilah》에서 유래했다. 무슬림 학자들은 신성한 경전과 수학의 계산 사이에 상호 관계가 있다고 보았고, 여기에는 행성들을 관찰할 때 드러난 기하학도 포함되었다. 그들의 대단한 발명품 중에는 이전보다 훨씬 복잡한 계산을 가능하게 만든 '영zero'의 개념도 있다.

이슬람 학자들은 그리스 철학과 수학을 받아들였고, 후대를 위해 이 지식을 번역하고 퍼뜨렸다. 수학적 분석을 장려하는 일은 그들의 종교가 가진 금욕적인 정신과도 잘 어울렸다. 그리스인 유클리드(기원전 325~265)와 피타고라스(기원전 580~500)의 저서들은 아리스토텔레스의 저서와 함께 아라비아어로 번역되었고, 덕분에 서구 사회는 과거의 많은 고전들을 재발견할 수 있었다.

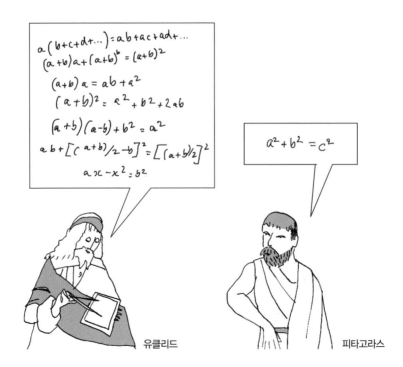

유클리드 피타고라스

기독교 미술

중세에는
무슨 일이 있었나요?

사람들이 지쳐서
잠을 아주 많이 잤어.

아니, 내 말은
바이킹 미술도 있었는지, 아니면
그냥 중세 미술이 있었는지
묻는 거예요.

우리가 막연히 중세라고 부르는 시기에 서양 미술은
흥미로운 변화를 겪었어. 훨씬 더 광범위한 종교적 인식과
결합하면서 어떤 면에서는 동양 미술과 비슷해졌거든.
기독교 정신의 지배는 그리스의 자연주의 사상이 신학 사상으로
교체되었다는 의미야. 인간은 신의 피조물이며,
모든 것이 그에 따라 조정되어야 한다는 생각으로 바뀌었지.

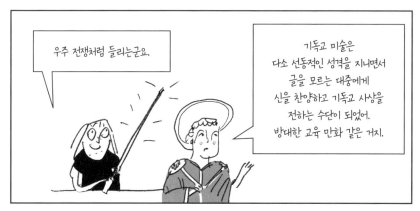

우주 전쟁처럼 들리는군요.

기독교 미술은
다소 선동적인 성격을 지니면서
글을 모르는 대중에게
신을 찬양하고 기독교 사상을
전하는 수단이 되었어.
방대한 교육 만화 같은 거지.

중세 미술

서구에서는 로마 제국이 몰락한 혼란기에 유럽 왕국이 많이 출현했고, 기독교가 국가들을 통합하는 역할을 했다. 초기의 중세 미술은 단순한 양식을 보였지만, 얼마 후 카롤링거 왕조 미술(800~870, 특히 샤를마뉴 대제의 통치기), 로마네스크 미술(11~12세기)에서 고전주의 형식과 동양적인 형식에 대한 깊은 존경이 자라났다. 이 현상은 특히 십자군 전사들 덕분이었다. 그들은 예루살렘에 있는 그리스도의 무덤을 무슬림에게서 '해방'시키기 위해 싸우다가 이슬람 문화를 발견했다.

미술사에서 고딕은 12세기~16세기의 미술과 건축을 가리킨다. 고딕이라는 이름은 후기 르네상스 미술가들이 앞 시대의 작품이 너무 소박해서 미개인이나 고트족이 만든 것이 분명하다고 생각하여 붙였다.

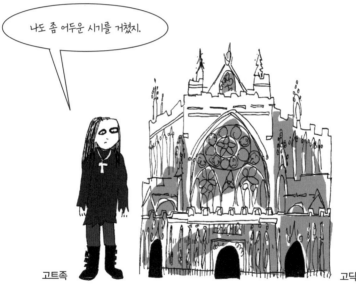

나도 좀 어두운 시기를 거쳤지.

고트족 고딕 양식

고딕 건축물은 모두 뾰족한 아치, 아치형 구조물인 플라잉 버트리스flying buttress, 복잡한 조각과 아름다운 장식을 갖춘 대성당이다. 정교한 토목 공사를 바탕으로 건물의 뼈대를 세운 덕분에 거대한 창을 내고 스테인드글라스로 장식할 수 있었다.

수도원장 쉬제르(1081~1151)는 자신이 프랑스의 생드니 대성당(초기 고딕 양식의 대성당)을 어떻게 보수했는지 자세히 들려준다. 그는 '신성한 광채'를 상징하려고 값진 재료와 미술 작품으로 건물을 가득 채웠고, 새로 만든 스테인드글라스 창문이 '신의 빛'을 반영한다고 생각했다. 고딕 시대 후기에는 회화와 조각에서 아주 우아하고 화려하고 장식적인 종교 미술이 전개되었다. 이를 국제 고딕 양식이라 한다.

중세 신학자 중에는 풍성하게 장식한 고딕 교회의 이념에 동의하지 않는 사람들도 있었다. 프랑스 클레르보의 성 베르나르두스(1090~1153)는 쉬제르와 정반대되는 입장이었다. 성 베르나르두스는 장식 과잉을 추구하는 새로운 경향이 세속적인 부를 강조하여 사람들이 기도를 멀리하도록 만들 것이라며, 장식에 쓸 돈을 가난한 사람들에게 나눠 주어야 한다고 생각했다.

성 토마스 아퀴나스(1225~1274)는 세상에 있는 신성한 질서를 설명하고자 하는 스콜라 철학의 한 전형을 발전시켰다. 세상 만물은 다른 모든 것과 연결되어 있고, 신과 자연과 인간 사이에는 질서가 존재한다. 신은 위대한 창조자이며, 피조물인 인간은 신의 창조성을 드러내는 단순한 그림자에 불과하다. 조각이나 회화, 빼어난 공예품도 마찬가지다. 과거 그리스인처럼 중세의 창작자는 미술도 다른 여러 기술과 크게 다를 바 없다고 보았다. 중세 미술가는 자신이 신을 위해 작업한다고 생각했다. 미술가는 목수나 빵 굽는 장인과 마찬가지로 길드에 소속되었다. 그들은 모두 완벽한 기술을 이용해서 신을 찬양하고자 했다.

아퀴나스는 자연의 미에 관심을 가졌고, 이에 신성을 부여했다. 또한 그리스 사상을 이어받아 미가 '통합성', '비례', '명료성'에 바탕을 둔다고 보았으며, 조심스럽게 기독교 신앙에 접목했다. 그는 인간의 창조물보다는 신의 창조물에서 보다 쉽게 미를 발견할 수 있다고 생각했다. 미술가나 장인은 단지 도달 불가능한 완벽함을 얻기 위해 노력할 뿐이라는 것이다.

중세 미술은 상징을 많이 사용했다. 작품에 등장하는 대상은 모두 다른 것을 나타내기 위함이었다. 그리스도를 새끼 양으로 그렸고, 순결이나 정절을 묘사하기 위해 하얀 백합을 이용했다. 이런 유형의 상징주의는 서로 다른 대상을 연결해 주는 특징을 찾으려 하는데, 역시나 그리스에서 유래했다. 중세기에는 모든 것이 신과 그리스도의 이야기와 관련이 있다는 식의 '초월' 철학으로 발전했다.

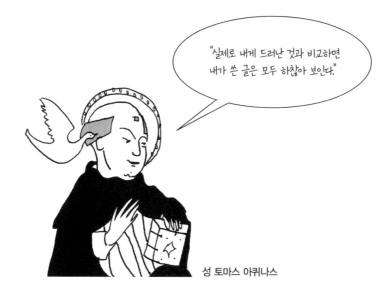

"실제로 내게 드러난 것과 비교하면 내가 쓴 글은 모두 하찮아 보인다."

성 토마스 아퀴나스

ART
THEORY
FOR
BEGINNERS

르네상스
시대

▷▷▷▷▶▷▷▷▷▷▷▷

르네상스라는 말은 부활을 의미하며, 예술가들이 고전 세계의 예술과 철학을 재발견한 시기를 이른다. 최근의 연구들은 과거의 고전 시대를 재발견한 시기를 더 앞당겨서 보려 한다. 초기 르네상스에 해당하는 예로 카롤링거 르네상스와 12세기의 르네상스를 들 수 있다. 그 후 하나의 거대한 르네상스가 있었다. 14~16세기의 이탈리아 르네상스가 갖는 의의는 서양 미술사의 위대한 '사실'로 남아 있다. 전성기 르네상스는 이탈리아 르네상스의 마지막 시기에 해당한다. 미켈란젤로(1475~1564), 라파엘로(1483~1520), 레오나르도 다빈치(1452~1519) 같은 이들이 이때 작품 활동을 했다. 르네상스는 이탈리아에만 한정되지 않고 곧 북유럽으로 확산되었다.

르네상스가 이탈리아에서 시작된 까닭은 정치 상황에서도 찾을 수 있다. 당시 이탈리아는 유럽 다른 나라처럼 왕정이나 봉건제가 아니라 공화정 체제의 도시 국가였다. 도시 국가들이 서로 경쟁적으로 무역 거래를 하면서 피렌체의 메디치 가문처럼 신흥 부유층 후원자들이 등장했다. 은행가나 사업가이던 그들은 미술가들과 시인들을 후원하고 새로운 작품을 주문했다.

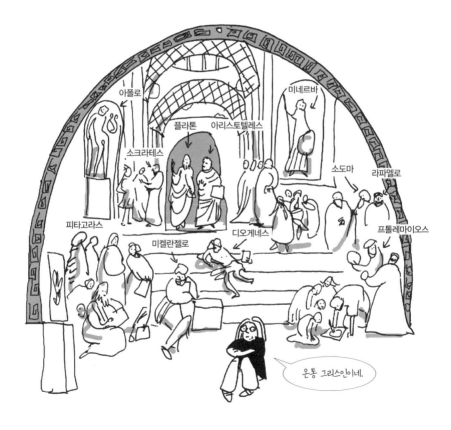

바티칸에 있는 라파엘로의 그림 《아테네 학당》은 이탈리아 르네상스에 영향을 미친 그리스 학파에 바치는 찬사이다.

인본주의

인본주의는 이탈리아 르네상스의 토대가 된 신념이다. 인본주의는 말 그대로 고전 문헌이나 문학을 연구하는 **인문학**을 의미한다.

고전 문헌 연구는 사람들이 지적 세계관의 중심에 신이 아닌 사람을 두고 스스로 생각하도록 격려했다. 고전 문헌에서 우리는 권위를 의심하는 회의주의 전통을 볼 수 있다. 플라톤의 《**에우티프론**》에는 심지어 신이 선한지 질문하는 소크라테스 같은 철학자도 등장한다. 덕분에 르네상스 학자들은 인간이 신으로부터 독립해서 사고할 수 있다고 믿게 되었다.

고전 시대에 대한 관심의 부활은 본질적으로 고전기 아테네 정신을 되살린 것이었다. 아테네의 정신 속에서 학자와 시민들은 많은 것을 검토했고, 모든 것에 관심을 가졌으며, 자유로웠다. 정신은 종교의 교리를 확인하기 위해서가 아니라 삶을 배우기 위해 사용되었다.

인간의 사고력에 대한 믿음은 독립적인 과학 연구를 북돋웠다. 이것이 흥미롭고 새로운 발견으로 이어졌고, 의학도 진보했다. 1450년 독일에서는 **요하네스 구텐베르크**(1398~1468)가 인쇄기를 발명하여 자동 인쇄가 가능해졌다. 전쟁의 성격을 바꿔 놓은 화약도 발명되었다(화약은 중국인들이 먼저 발견했으니 재발명이라는 말이 더 정확하다). 세계 탐험이 시작된 것도 이 시기였다. 제노바 출신의 선원 **크리스토퍼 콜럼버스**(1451~1506)는 서쪽으로 항해를 시도하여 중국과 인도로 가는 빠른 무역 항로를 찾아냈고, 1492년 우연히 **아메리카 대륙**에 당도했다.

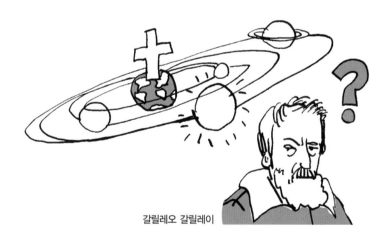

갈릴레오 갈릴레이

르네상스 말기에 **갈릴레오 갈릴레이**(1564~1642)는 직접 개량한 망원경으로 태양이 지구 주위를 돌고 있지 않으며, 지구는 우주의 중심일 수 없다는 사실을 입증했다. 신의 걸작인 인간이 신성한 우주의 중심을 차지한다는 교회의 견해를 뒤집어 놓은 사건이었다.

르네상스 시대의 미술가 개념

중세에는 미술가가 단순히 길드 회원에 불과했으나, 르네상스 시대의 미술가는 지성인, 심지어 천재로까지 바뀌었다. 사실 천재 개념의 기원은 고대 그리스 시대지만, 활발하게 사용된 것은 르네상스였다. 천재는 무엇보다 한 개인이었고, 학습된 능력보다는 '선천적인' 능력을 가진 사람이었다. 이런 개인주의적인 생각은 길드의 집단주의와 현저한 차이를 보인다. 르네상스가 막 시작되었을 무렵, 이탈리아 화가 첸니노 첸니니(1370~1440)는 회화를 다룬 최초의 이탈리아 책 《미술의 책》(1390)을 썼다. 피렌체에서 공부를 시작한 그는 화가 조토 디본도네(1267~1337)를 격찬했다. 또한 회화 제작과 관련된 현실적인 문제들을 다루었고, 미술가의 지위가 길드 회원에서

"화가와 시인은 어떤 모험이든 시도할 자유를 누려 왔다."

시인과 마찬가지로 자유로운 영혼을 가진 존재로 바뀌었다고 썼다. 이런 점은 로마의 저술가 호라티우스(기원전 65~8)를 떠올리게 한다. '시는 회화와 닮았다'라는 호라티우스의 말은 창작에서 시적 상상력이 갖는 중요성을 강조하기 때문에 르네상스 시대에 중요하게 받아들여졌다.

그리스와 로마의 권위

르네상스 시대의 이론가들에게 고대 세계는 전적으로 경외심을 불러일으켰다. 고대 세계는 그들에게 필요한 모든 대답을 쥐고 있고, 인간의 성취 중에서도 최고봉에 해당한다고 여겼다. 고전 문헌을 발굴하고 출간하는 작업에 대부분의 시간을 바친 르네상스 시인 페트라르카(1304~1374)는 로마 제국의 몰락 이후 인간이 그다지 큰 업적을 이루지 못한 시기를 가리키기 위해 암흑시대라는 용어를 만들기까지 했다. 페트라르카가 기독교인임에도 불구하고 이교도인 로마가 최상의 문화를 가졌다고 보았다는 사실은 르네상스가 인간의 성취를 얼마나 높이 평가했는지 알려 준다. 르네상스 미술가이자 작가인 조르조 바사리(1511~1574)의 주장에 따르면, 화가 안드레아 만테냐(1431~1506)는 심지어 고전 시대의 조각이 자연보다도 위대하다고 여겼다!

"안드레아 만테냐는 항상 고대의 훌륭한 조각상이 자연 속에 있는 어떤 것보다 완벽하고 아름답다고 주장했다. 그는 고대의 거장들이 실제로는 한 명의 개인이 소유하기 힘든 완벽한 특질들을 하나의 인물 속에 모두 결합시켜서 이루 형용할 수 없는 미를 가진 인물상을 만들어 냈다고 믿었다."

안드레아 만테냐

조르조 바사리

르네상스 시대의 실용적인 미술 이론

르네상스 미술가들은 작품을 만드는 데 도움이 되는 실용적인 이론을 많이 개발했다. 눈에 보이는 것을 이해하고 가르침을 얻기 위해 보탬이 되는 이론들이었다. 그들은 아주 모방적이거나 재현적이면서도 시적 상상력을 간직한 작품을 만들고 싶어 했다.

소묘와 색채

르네상스 미술 이론가인 프란체스코 란칠로티(1509~?)는 회화의 네 가지 구성 요소로 소묘, 색채, 구성, 예술적 창조를 꼽았다.

소묘와 색채의 구분은 르네상스 미술 이론에서 시종일관 중요한 문제였는데, 처음에는 제작 과정상의 구분이었다. 두 과정이 따로따로 수행되었기 때문이다. 이후 소묘는 더 이성적인 표현 형식을, 색채는 더 표현적인 형식을 대변한다고 보게 되었다. 미술가이자 작가인 바사리가 티치아노(1490~1576)처럼 보다 다채롭고 표현적인 베네치아 화가들이 아닌, 색채보다 소묘를 더 중시한 로마와 토스카나 지방의 르네상스 화가(미켈란젤로 같은)들을 지지한 이유이기도 하다. 물론 피에트로 아레티노(1492~1556) 같은 베네치아 미술 이론가들은 이성적 표현이 우월하다는 주장을 거부하면서 감각적이고 화려한 특질들을 더욱 중요하게 여겼다.

"〈미켈란젤로의 〈최후의 심판〉을〉 … 고상한 예배당의 제단 뒤가 아니라 화려한 욕실에 그려 놓을 수도 있었다."

피에트로 아레티노

구성

르네상스는 황금 분할 혹은 황금 비율의 이론을 개발했는데, 그리스 미술과 이슬람 미술에서 공통으로 드러나는 '신성 기하학'과 관련이 있다. 황금 비율은 '신이 내려 준' 완벽하고 간결한 비례라고 생각했다. 황금 비율은 평면적인 그림을 미술가들이 세상에서 가장 아름답다고 믿었던 방식으로 객관적인 분할을 할 수 있게 해줬다.

사각형을 둘로 나누었을 때 작은 부분이 큰 부분과 같은 비율이 되도록 하면 황금 비율을 얻는다. 이미 기원전에 유클리드와 피타고라스가 이와 같은 수학적 관찰 결과에 주목하긴 했지만, 이 비율이 신성함과 최상의 조화를 드러낸다고 재해석한 것은 르네상스 시대였다. 르네상스 시대의 수학자 루카 파치올리(1447~1517)는 이 주제를 다룬 자신의 책에 《신성한 비례》(1509)라는 제목을 붙이기까지 했다. 황금 비율은 피에로 델라 프란체스카(1416~1492)와 레오나르도 다빈치를 비롯해 많은 미술가들이 사용했다.

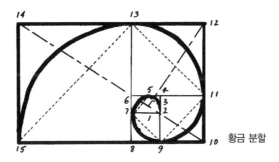

황금 분할

발명

레오나르도 다빈치에게 미술은 발견의 수단이자 자연과 인간을 알아내는 방법이었다. 그는 인체 모양을 이해하려면 해부학적 모형에 따라 소묘해야 한다고 주장했다. 또한 자연의 법칙을 드러낸다고 생각한 수학적 비례도 중요하게 여겼다. 그는 자연과 인체를 그림으로 재현하는 방법을 연구했다.

레오나르도 다빈치는 미술가들이 상상력으로 작품에 감정을 불어넣는다고 믿었다. 그는 스케치를 중시한 최초의 이론가에 속한다. 스케치가 창조력을 키우는 데 도움이 되며, 이런 활력이 그림의 완성으로 이어진다고 보았다. 실제로 그는 미술가들이 영감을 얻도록 벽에 생긴 틈까지 스케치해야 한다고 주장했다.

레오나르도 다빈치는 그림보다 글을 훨씬 많이 남겼다. 자연 철학의 온갖 측면을 기록한 공책은 엄청난 분량이다. 생전에 출간된 것은 하나도 없지만 사후에 널리 퍼졌다. 회화와 미술이 일반적인 과학적 탐구의 자연스러운 확장이라는 그의 생각은 후대에 지대한 영향을 미쳤다.

기베르티 vs 브루넬레스키

고전을 재해석하려는 르네상스의 욕구는 **로렌초 기베르티**(1378~1455)와 **필리포 브루넬레스키**(1377~1446)의 이야기에서 분명히 드러난다. 1401년에 피렌체 대성당의 세례당 문을 장식할 사람을 뽑는 공모전이 열렸다. 이 공모에서 고전주의와 상상력을 결합시킨 기베르티가 승리했다. 그는 고전을 엄격하게 재해석하기보다는 고전이 '삶'과 어떻게 연결되어야 하는지 보여 주었다. 브루넬레스키의 디자인은 고전을 보다 자연주의적으로 이용한 데다 기베르티의 디자인보다 어색해서 뽑히지 못했다.

르네상스 시대의 주요 활동가들 – 기베르티의 〈세례당 문〉(1424)을 패러디

선 원근법

비록 경쟁에서 지긴 했어도 브루넬레스키는 르네상스의 커다란 재발견으로 꼽는 선 원근법에 크게 기여했다.

원근법은 미술가가 삼차원의 세계를 평평한 종이에 옮기도록 도와주는 재현 방식이다. 브루넬레스키가 전개한 '코스트루치오네 레지티마(합당한 구성)'라는 체계를 건축가 레온 바티스타 알베르티(1404~1472)가 대중화했다. 알베르티는 저서 《회화론》(1435)을 통해 미술가에게 상상이 아니라 눈에 보이는 것을 토대로 작업하라고 요구한다. 자신의 눈을 사용하라는 뜻이다. 이를 뒷받침하기 위해 수학과 이성을 강조했으며, 꼼꼼한 격자 눈금과 평행선, 소실점의 설정을 기초로 삼았다.

"원근법은 회화의 굴레이자 지침이다."

"화가는 보이지 않는 것에 관심이 없다는 사실을 누구도 부인할 수 없다. 화가들은 보이는 것만 재현하고자 한다."

레오나르도 다빈치 레온 바티스타 알베르티

인간의 눈은 원근법에 따라 보지 않는다는 점을 염두에 둘 필요가 있다. 우리는 눈이 두 개여서 고정된 관점을 갖지 않는다. 회화와 소묘에서 삼차원의 깊이를 표현하는 다른 방법도 존재하는데, 공간을 수직으로 배열하는 이집트 미술이 그렇다.

유화의 등장

유화가 등장하면서 미술은 다시 한 번 변화를 겪었다. 유화 기법은 이탈리아에서 개발한 것이 아니라 플랑드르의 얀 반 에이크(1395~1441)가 창안했다. 플랑드르 사람들은 몹시 훌륭한 발명이라고 여겨서 국가적인 비밀로 삼았다. 유화 이전의 회화는 대개 로마의 전통 기법이던 프레스코나 템페라였다. 템페라는 빨리 마르는 불투명한 물감의 이름이다. 반 에이크는 안료를 아마씨 기름에 섞어서 미리 다듬어 놓은 나무판에 놓고 쓰면 천천히 마른다는 사실을 발견했다. 덕분에 장시간 작업이 가능해졌다.

유화는 엄청난 발견이었다. 유약을 얇게 칠하면 완전히 새로운 수준의 '자연주의' 효과가 생겨나 훨씬 사실적인 그림을 제작할 수 있었다. 새로운 자연주의 회화는 휴대가 가능했고, 기후 변화에 탄력을 보였으며, 결과적으로 사고파는 일도 매우 쉬워졌다. 유화의 창안은 기술 발전이 미술에 미치는 영향을 잘 보여 준다.

얀 반 에이크, 아르놀피니의 결혼, 1434

매너리즘

미켈란젤로는 말기에 굉장히 양식화된 그림을 그리기 시작했다. 그림에 등장하는 인물들은 사지가 부자연스러울 정도로 길쭉했고, 색채도 조화롭지 않았다. 이런 그림은 자코포 폰토르모(1494~1556)나 로소 피오렌티노(1495~1540) 같은 화가의 작품과 함께 매너리즘 미술이라 불린다. 그들은 세련된 왜곡을 위해 초기 르네상스 미술의 조화와 위엄을 거부한 것처럼 보인다. 일부 이론가는 화가가 상상력에 너무 많이 의지했기 때문에 타락했다고 보았다. 이처럼 매너리즘이라는 용어를 부정적으로 사용하는 것이 차츰 고착되었다. 다른 시기에 제작된 작품이라도 지나치게 정교한 기법을 발휘한 경우에도 매너리즘이라 부르게 되었다. 매너리즘 기법은 성실하지 못하다고 여겨졌다. 그러나 매너리즘 미술가들에게는 정교한 기법이 새롭고 열정적인 영혼을 보여 주는 인공 언어를 강화시키는 것이었다.

미켈란젤로는 《최후의 심판》(1541)에서 성 바르톨로메오의 벗겨진 살가죽을 자기 모습으로 그렸다. 시스티나 예배당에 그린 그의 천장화가 보여 주는 고전주의에 대한 매너리즘적 저항이다.

조르조 바사리는 흔히 최초의 미술 사학자라고 불린다. 이탈리아 르네상스의 초기 역사를 다룬 《미술가 열전》(1598)을 저술했기 때문이다. 이 책은 당대의 핵심적인 미술가들을 훑는 동시에 미술의 '역사'에 대한 자신의 이론을 설명한다. 바사리의 이론은 미술이 탄생하고 성장한 후 소멸한다는 것이다. 바사리의 관점으로 미술은 14세기에 모범적인 고전 작품들을 재발견하면서 탄생했고, 르네상스기에 미켈란젤로의 위업이 달성될 때까지 성장했으며, 이후에는 쇠퇴 일로를 걷게 된다. 오직 미켈란젤로만이 신이 준 재능을 가졌기 때문이다. 미켈란젤로는 하늘이 내린 사람이라는 주장이다. 실제로 바사리는 미래의 미술가들은 모두 미켈란젤로를 모방할 수밖에 없으며, 미켈란젤로가 너무 훌륭해서 어느 누구도 그보다 나은 작품을 만들 수 없다고 했다.

미켈란젤로가 최고야.

종교적 혼란

이탈리아 르네상스기의 미술 작품은 가격이 비쌌다. 미술 작품을 많이 주문하던 교회 입장에
서는 특히 그랬다. 가끔은 작품 값을 파렴치한 방식으로 마련하기도 했다. 독일 비텐베르크
의 수도사 마르틴 루터(1483~1546)는 가톨릭교회가 완전히 타락했다고 생각했다. 그가 시
작한 새로운 운동은 종교개혁으로 발전했다. 그는 성경에 바탕을 둔 기독교 정신과 검소함을
추구했다. 그에 따르면 모든 신자는 자신의 사제이며, 천국에 들어가기 위해 신앙심 외에 다
른 무엇도 필요하지 않았다. 그를 추종한 프로테스탄트들은 원래 우상 파괴 주의자들이었다.
그들은 불필요하고 불경스럽다며 교회 미술을 파괴하고 세속화했다.

바로크

예수회의 지휘를 따르는 가톨릭교회는 종교개혁에 대항해 잘못된 행동을 바로잡고 가난한
사람들을 도와 교회의 위엄을 강화하고자 했다. 이런 반종교개혁도 미술에 영향을 미쳤다.
교회는 프로테스탄트의 비난에 대처하기 위해 소집한 트렌트 종교 회의에서 종교 미술과 관
련된 정책을 수립했다. 그들은 우상 파괴 주의자들의 비난을 거부하고 교회가 이미지를 사용
하는 일을 환영했지만, 상투적인 느낌을 주는 매너리즘 미술과는 거리를 두기로 했다. 교회
는 성경을 뒷받침하고 심지어 넘어설 수도 있는 새로운 미술, 감정에 호소하는 미술이 필요했
다. 그들은 보다 대중적이고, 눈에 잘 띄고, 역동적이며, 감정을 고조시키는 미술을 원했다.

바로크는 후기 르네상스와 신고전주의 사이의
미술을 가리키는 19세기의 용어로, 화해의
미술을 의미한다. 미켈란젤로 카라바조(1571~
1610), 잔로렌초 베르니니(1598~1680), 페테
르 파울 루벤스(1577~1640) 같은 바로크 미술
가들은 르네상스 미술 이론이 전통적으로 거부
하던 특징들을 모아 놓은 작품을 만들었다. 바
로크 시대에 활동한 미술가들은 감정과 지성,
이성과 직관, 디자인과 색채, 진보와 고전적
원칙 등 서로 대립하는 것을 뒤섞으려 했다.
바로크 미술은 무엇보다 감각과 직접성, 강렬
한 효과를 강조했다.

잔로렌초 베르니니, 성 테레사의 환희, 1645

르네상스에서 계몽주의까지

르네상스에서 계몽주의에 이르기까지 융성한 미술 사상은 분명 당시 유럽의 사회, 경제, 종교적 상황과 밀접한 관련이 있었다. 그러나 원근법이나 구성 같은 기법상의 발전도 미술 이론에 변화를 초래했다.

중요한 미술 개념은 다음과 같이 요약할 수 있다.

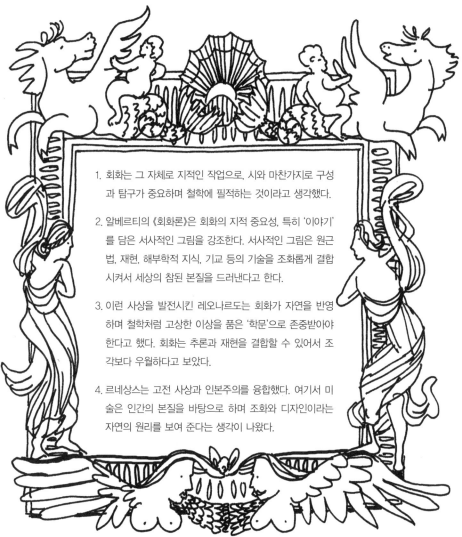

1. 회화는 그 자체로 지적인 작업으로, 시와 마찬가지로 구성과 탐구가 중요하며 철학에 필적하는 것이라고 생각했다.

2. 알베르티의 《회화론》은 회화의 지적 중요성, 특히 '이야기'를 담은 서사적인 그림을 강조한다. 서사적인 그림은 원근법, 재현, 해부학적 지식, 기교 등의 기술을 조화롭게 결합시켜서 세상의 참된 본질을 드러낸다고 한다.

3. 이런 사상을 발전시킨 레오나르도는 회화가 자연을 반영하며 철학처럼 고상한 이상을 품은 '학문'으로 존중받아야 한다고 했다. 회화는 추론과 재현을 결합할 수 있어서 조각보다 우월하다고 보았다.

4. 르네상스는 고전 사상과 인본주의를 융합했다. 여기서 미술은 인간의 본질을 바탕으로 하며 조화와 디자인이라는 자연의 원리를 보여 준다는 생각이 나왔다.

17세기와 18세기를 거치면서 발전한 사회와 과학은 이와 같은 확신을 약화시켰고, 미술 이론이 세계를 생각하는 방식을 재정립했다. 18세기에는 사회, 철학, 체제의 전반적인 변화로 인해 오늘날 우리가 알고 있는 미술이 등장한다.

ART
THEORY
FOR
BEGINNERS

미술의
발명

▷▷▷▷▷▶▷▷▷▷▷▷

한눈에 보이는 계몽 사상

구시대적인 중세 사상

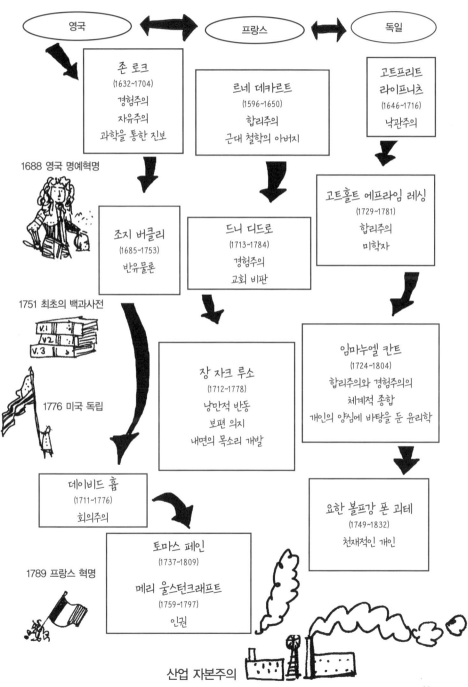

영국 ⟷ 프랑스 ⟷ 독일

존 로크
(1632~1704)
경험주의
자유주의
과학을 통한 진보

르네 데카르트
(1596~1650)
합리주의
근대 철학의 아버지

고트프리트 라이프니츠
(1646~1716)
낙관주의

1688 영국 명예혁명

조지 버클리
(1685~1753)
반유물론

드니 디드로
(1713~1784)
경험주의
교회 비판

고트홀트 에프라임 레싱
(1729~1781)
합리주의
미학자

1751 최초의 백과사전

장 자크 루소
(1712~1778)
낭만적 반동
보편 의지
내면의 목소리 개발

임마누엘 칸트
(1724~1804)
합리주의와 경험주의의
체계적 종합
개인의 양심에 바탕을 둔 윤리학

1776 미국 독립

데이비드 흄
(1711~1776)
회의주의

토마스 페인
(1737~1809)
메리 울스턴크래프트
(1759~1797)
인권

요한 볼프강 폰 괴테
(1749~1832)
천재적인 개인

1789 프랑스 혁명

산업 자본주의

계몽사상이란 무엇인가?

17세기부터 18세기 초까지 유럽은 종교 전쟁으로 격동기를 맞았다. 혼란 속에서 많은 사상가들은 교회가 아닌 인간의 이성이야말로 거의 모든 것을 설명하고 문제를 해결하며 새로운 황금시대로 이끈다고 믿게 되었다. 인본주의는 과거처럼 교회의 교리를 따르기보다는 독자적으로 판단하고 사유하는 인간의 능력에 바탕을 둔다. 독자적인 사유를 통해 인류 전체가 계몽되고, 세계는 보다 나은 곳이 될 수 있다고 보았다.

계몽사상은 합리주의와 경험주의라는 서로 대립하는 사상에서 출발한다. 두 사상은 결국 임마누엘 칸트가 결합시켰다. 칸트는 '계몽이란 인간이 스스로 자초한 미성숙에서 벗어나는 것'이라고 말했다.

합리주의는 '이성', 곧 사유를 독립된 속성으로 강조했다. 사상적 유래는 플라톤 철학이지만, 사실 합리주의는 르네 데카르트가 비판적 작업을 통해 재발견했다. 데카르트는 자신이 존재한다는 사실까지 의심하기에 이르렀지만, 결국 자신이 생각하고 있다는 사실 자체는 의심할 수 없음을 깨달았다.

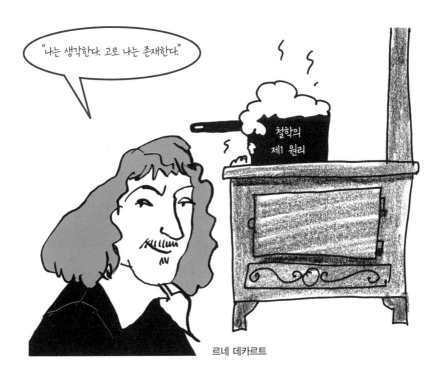

르네 데카르트

경험주의는 실제 경험을 중시한다. '감각'을 통해 얻은 지식을 외부 세계와 단절된 추론보다 중요하게 여겼다. 경험주의는 과학의 발전을 촉진했다. 경험적 지식은 과학적 탐구를 통해 얻을 수 있기 때문이다.

존 로크는 인간의 오성과 현실적인 사유를 강조했다는 점에서 중요한 철학자이다. 그의 표현대로 '정신을 구성하는 것은 오직 경험에서 얻은 관념들'이다. 간단히 말해 로크는 플라톤의 '보편자 이론'에 반대했고, 경험이나 경험주의를 모든 이성적 활동의 기반으로 강조했다.

로크의 유명한 저서 《인간 오성론》(1690)은 계몽사상에 강력한 영향을 미쳤다. 그는 인간이 '빈 석판'으로 태어나며, 인간이 가진 관념은 신에게서 나온 것이 아니라 경험에서 나온다고 주장했다. 장기적으로 보면 로크의 사상은 미술 이론의 관심을 신화와 종교에서 경험과 현실로 옮겨 놓는 역할을 했다.

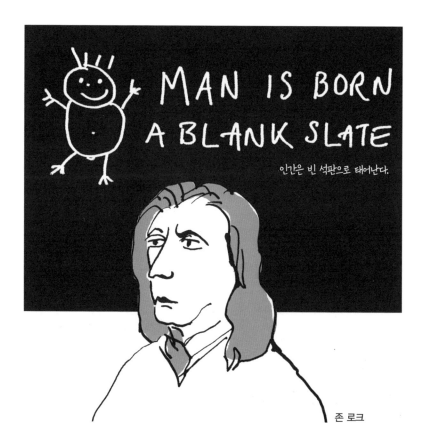

MAN IS BORN A BLANK SLATE

인간은 빈 석판으로 태어난다.

존 로크

로코코

세속적인 로코코는 계몽 시대의 미술이라 할 수 있다. 로코코는 바로크보다 훨씬 가벼운 양식이고, 종교적인 훈계 따위는 전혀 담지 않았다. 이런 점이 로코코를 아주 '현대적인' 양식으로 만든다. 로코코 미술은 프랑스 루이 15세 때 귀족 계급을 위해 만들어졌고, 곧 유럽 곳곳으로 확산되었다. 로코코는 달콤함, 다채로운 색, 인위적인 꾸밈, 실내 장식 같은 것이다. 당시 귀족 사회는 사교, 예의범절, 가볍고 비현실적인 미술 양식을 향유했다. 로코코의 전형적인 사례는 앙투안 와토(1684~1721), 프랑수아 부셰(1703~1770), 장 오노레 프라고나르(1732~1806)의 우아하고 예쁘장한 작품에서 찾을 수 있다.

장 오노레 프라고나르, 그네, 1767

아카데미즘

아카데미 미술은 말 그대로 아카데미에서 만든 미술이다. 16세기와 17세기 유럽 여러 도시에 있던 미술 아카데미에서 채택한 규칙과 양식으로 제작한 미술을 의미한다. 그들의 공통된 목표는 고대의 고전과 결합하고 중세의 길드와 결별하는 것에 있었다. 로마에서 지낸 적이 있는 프랑스 화가 **샤를 르브룅**(1619~1690)은 **프랑스 미술 아카데미**의 발전에 기여했다. 아카데미의 미술 이론은 20세기가 될 때까지 기본적으로 미술을 지배했다.

프랑스 미술 아카데미는 루브르의 아폴로 갤러리에서 연례 회화 전시회를 개최했으며, 미래의 미술가를 교육하는 에콜 데 보자르를 운영했다. 아카데미의 미술 이론은 계몽 시대의 합리적이고 경험적인 전통을 중시했다. 모든 것이 질서 정연하고, 지독하게 진지하고, 정당해야 했다. 아카데미는 전통과 기법, 서열을 중시했다.

아카데미는 미술이 다루는 주제도 서열을 나누었다. 역사화를 가장 중요하게 간주했고, 그다음이 초상화, 풍경화이며 마지막이 보잘것없는 정물화였다. 각 장르마다 권장하는 규모와 의미도 달랐다. 또한 아카데미는 자연주의와 대립하는 이상주의를 선호했다. 사물을 '이상적'이고 완벽한 모습으로 그렸다는 뜻이다.

에콜 데 보자르의 학생들은 그리스와 로마 조각을 담은 판화의 모방을 시작으로 고대 조각을 복제한 석고상을 모방했고, 결국에는 그리스·로마의 조각상처럼 자세를 취한 모델을 앞에 두고 소묘하는 식으로 단계적인 교육을 거쳤다. 그런 교육의 주안점은 기법을 다듬고 위대한 역사를 이해하는 데 있었다.

색채보다 소묘가 중요하다는 아카데미의 입장은 색채가 더 중요하다고 주장하는 다른 이론가들의 등장으로 분열되었다. 르브룅에 따르면 색채는 '빛의 반사에서 비롯하는 우연의 산물에 불과하며 환경에 따라 달라진다.' 반면 소묘는 당연히 보다 합리적이고, 오직 이성에만 근거한 것이었다.

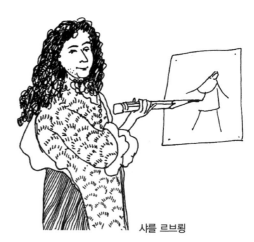

샤를 르브룅

르브룅은 아주 존경받는 교사였다. 그의 강의록은 17~18세기의 미술가 지망생이라면 누구나 기본적으로 읽어야 했다. 그는 경험적인 표정 이론을 강연한 것으로도 유명하다. 그의 강연은 사람과 동물의 표정이 어떻게 구체적인 감정을 전달하는지, 회화에서 어떻게 논리적으로 활용하는지 보여 주고자 했다.

아카데미의 인기 순위

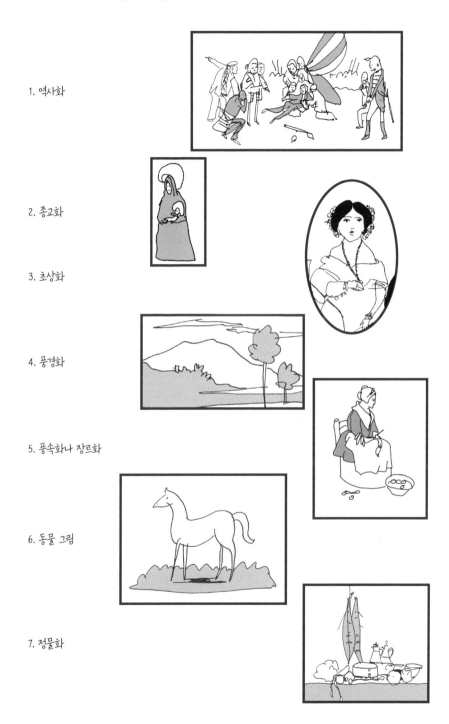

1. 역사화

2. 종교화

3. 초상화

4. 풍경화

5. 풍속화나 장르화

6. 동물 그림

7. 정물화

신고전주의

수세기를 거치면서 고전 미술이 위대하다는 생각은 동요를 겪었다. 계몽 시대의 유럽에서 고전주의는 프랑스 혁명(1789~1799)이 새로운 시민 사회를 예고했을 때 되살아났다. 프랑스 혁명이 바로크의 종교적 과장도, 로코코의 단정치 못한 품행과 경박함도 모두 싫어했기 때문이다.

요한 빙켈만(1717~1768)은 말했다.

"누구도 뛰어넘을 수 없을
위대한 존재가 되려면
고대인들을 모범으로 삼는 길밖에 없다."

요한 J. 빙켈만(1755)

18세기는 고전 시대가 위대하다는 생각을 전적으로 받아들였다. 당시 자신만만하고 강력하게 식민지를 개척하던 서유럽 제국들의 위대함을 비춰 주는 것처럼 보였다. 신고전주의가 고대에서 영감을 얻어 제작한 작품들은 앞 시대에 있었던 고전주의의 부활보다 훨씬 더 이상주의적이었다. 신고전주의는 로마 제국이나 공화제인 그리스가 지녔던 위엄을 되살리고자 했고, 유럽의 전제 정부들뿐만 아니라 아메리카 대륙에 출현한 민주 공화국도 기꺼이 받아들였다.

고전 세계에 대한 관심은 초기 고고학과 그랜드 투어의 증가로 가속화되었다. 18세기에는 고고학 발굴이 진정한 학문으로 확립되었고, 이탈리아 폼페이를 비롯하여 많은 유적지가 발굴되었다. 북유럽 사람들, 그중에서도 영국과 독일의 귀족 계급은 고전주의와 르네상스의 문화를 직접 체득하기 위해 그랜드 투어를 떠났다. 주로 로마와 나폴리가 목적지였다. 그들은 과거의 문화, 역사, 미술에 경탄하고 배웠으며 개인적으로 소장하기 위해 유물을 구입해 고국으로 가져갔다.

다른 그랜드 투어 여행자들과 달리 엘긴 경(1766~1841)은 그리스로 갔다. 그는 1816년에 파르테논 신전의 장식 조각들을 영국으로 가져갔다. 그가 가져간 것을 이제는 아테네로 돌려주어야 한다고 주장하는 사람들도 있다.

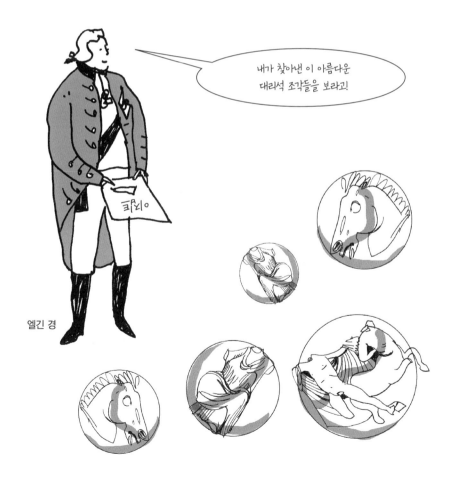

내가 찾아낸 이 아름다운 대리석 조각들을 보라고!

엘긴 경

너무 이상적인 미

미술 사학자 **요한 빙켈만**은 고전 작품의 '고귀한 단순성'과 '고요한 위엄'에 대한 글을 써서 대중화에 기여했다. 물론 고전 세계를 다룬 빙켈만의 이론이었을 뿐, 아테네인들 자신의 이론은 아니었다. 신고전주의 미술 작품들은 자연주의가 아니라 **이상화**된 것이었지만, 그리스인에게는 자연주의가 중요했다. 원래 그들은 실물과 더 닮게 만들려고 조각상에 채색까지 했다.

그러나 빙켈만은 이상적인 미가 미술의 목표이며, 미술이야말로 완벽함과 플라톤의 진리에 이르는 지름길이라고 생각했다. (플라톤이 이미지에 대해 생각했던 것과 다르다.) 빙켈만은 인물을 그리거나 조각할 때 이상적인 비례를 적용해야 한다고 주장했다. 보기 흉한 결점이나 혈관 같은 것은 지워 버려야 했다! 신고전주의는 그리스 · 로마 미술이 극도로 이상화된 형태로 부활한 것이다.

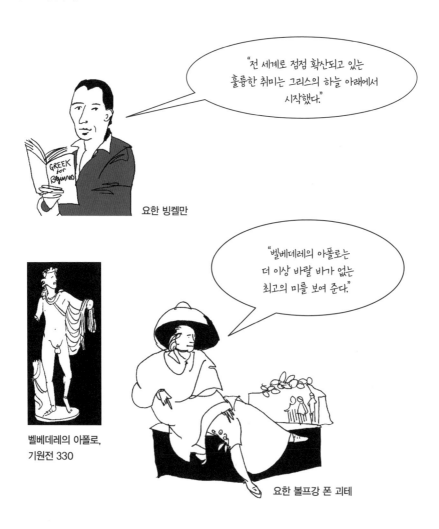

"전 세계로 점점 확산되고 있는 훌륭한 취미는 그리스의 하늘 아래에서 시작했다."

요한 빙켈만

"벨베데레의 아폴로는 더 이상 바랄 바가 없는 최고의 미를 보여 준다."

벨베데레의 아폴로,
기원전 330

요한 볼프강 폰 괴테

"고대의 대리석 조각들은
그리스와 로마를 정확하게 알려 준다.
하지만 조각을 해석하는 법을 알아야 하는데,
우리처럼 가련한 현대 미술가에게는
그저 해독할 수 없는 상형 문자일 따름이다."

외젠 들라크루아(1798~1863)

메디치의 비너스, 기원전 3
그리스의 프락시텔레스
작품을 모사

"조각은 그렇게 서서 세상을 매혹한다."

제임스 톰슨(1700~1748)

미래의 반향

고전 미술과 사상의 재발견은 서양 미술사에서 계속 반복된다. 흥미롭게도 고전의 부활이 특정 시대의 산물이다 보니 매번 성격이 너무나 달랐다. 시대마다 고전 미술에 대한 고유의 이론을 갖고 있다.

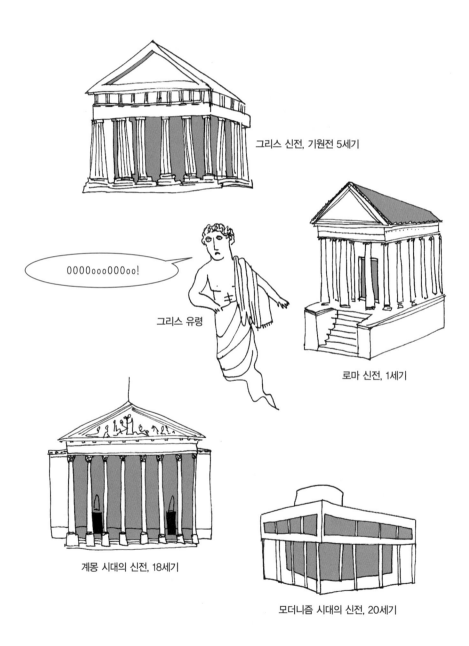

그리스 신전, 기원전 5세기

0000ooo000oo!

그리스 유령

로마 신전, 1세기

계몽 시대의 신전, 18세기

모더니즘 시대의 신전, 20세기

미술의 근대화

드니 디드로는 계몽 시대 프랑스의 대표적인 철학자이자 미술 비평가다. 그는 17권이나 되는 방대한 **《백과전서》**(1751~1772)의 책임 편집자였다. 책의 목표는 모든 지식을 한군데 모아 놓는 것이었다. 디드로는 미술에 관한 글도 썼는데, 유럽에 있는 여러 미술 아카데미의 지배적인 미술관을 거부함으로써 실질적으로 근대적인 미술 비평의 길을 열어 놓았다.

디드로는 1759년에서 1781년까지 프랑스 미술 아카데미가 개최한 연례 미술 전시회를 신문 기사처럼 다룬 쉬운 글을 썼다. 그는 새로 등장한 신고전주의 양식과 종교 미술에 권태를 표하면서 보다 개방적이고 사실적이고 도덕적인 미술이 필요하다고 주장했다.

기본적으로 디드로는 기존 전통이 교회의 전통과 마찬가지로 과거에 속하며, 앞으로 나갈 길은 비판적인 성찰이라고 주장했다. 그의 글은 철학적이면서도 신랄했다. 디드로는 1749년에 회의적이고 반교권적인 태도로 투옥되었다.

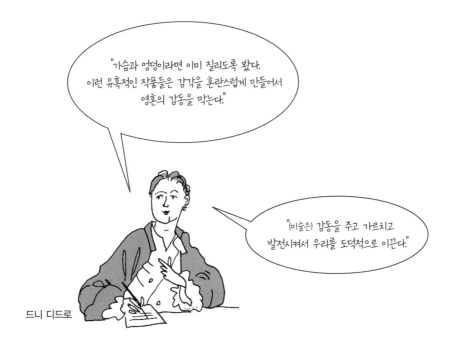

"가슴과 엉덩이라면 이미 질리도록 봤다. 이런 유혹적인 작품들은 감각을 혼란스럽게 만들어서 영혼의 감동을 막는다."

"(미술은) 감동을 주고 가르치고 발전시켜서 우리를 도덕적으로 이끈다."

드니 디드로

디드로가 추구한 도덕적인 미술은 널리 퍼져 있던 아카데미 전통에 부합하지 않았다. 아카데미 전통은 역사화를 가장 의미 있는 미술 양식으로 보았다. 미술의 역할을 인간이 업적을 달성하는 가장 중요한 순간을 표현하고 반영하는 것에서 찾았기 때문이다.

디드로는 장 시메옹 샤르댕(1699~1779)의 작품과 '풍속화' 양식을 높이 샀다. 그는 샤르댕의 작품이 교회보다는 평범한 사람들의 경험을 담고 있고 소박해서 도덕적이라고 생각했다.

미학

사람들은 미의 암호를 풀 이론을 만들기 위해 꾸준히 노력해 왔다. 어떤 '대상' 혹은 그 대상에 대한 '반응'을 아름답게 만드는 것은 무엇일까? 서양 미술사의 초기부터 미를 다루는 다양한 사상이 존재했다. 이처럼 미란 무엇인지 묻는 질문은 미술의 주된 목표가 당연히 미라고 전제하고 있다. 아리스토텔레스와 그리스인에게서 미는 기능과 비례의 문제라는 생각이 나왔고, 이 생각은 아주 오랫동안 지속되었다. 하지만 다른 이론들도 전개되었다.

다음은 르네상스의 거장들이 미를 언급한 내용이다. 그들의 정의를 살펴보면 그리스인의 생각과 얼마나 다른지 알 수 있다.

"세상의 많은 것이 아름답지만
나는 미가 무엇인지 알지 못한다. ……
세상 사람들이 옳다고 높이 평가하는 것을
우리도 옳다고 여기듯이, 세상 전체가 아름답다고
평가하는 것을 아름답다고 여기면서
만들려고 애쓸 뿐이다."

알브레히트 뒤러
(1471~1528)

"미는 살아 있는 영적 은총이다. 신성한 광휘를 통해
먼저 천사들 속에 깃드는데, 이때 드러나는 각 영역의 형상을
전형과 이데아라고 부른다. 다음으로 미는 영혼으로 스며드는데,
그 형상을 이성과 사유라 부른다.
마지막으로 질료에 침투한 미는 이미지와 형식이 된다."

마르실리오 피치노(1433~1499)

"미는 사물을 완벽하게
만들어 주는 속성이다."

"미의 이념은 가능한 한
신중하게 준비하지 않으면
물질 속으로 스며들지 않는다."

조반니 벨로리(1615~1696)

니콜라 푸생(1594~1665)

다음은 17세기와 18세기에 나온 미의 이념들이다.

"모든 사람이 미를 알아보고 인정할 수는 있다. 하지만 이유를 설명하려는 시도가 수포로 돌아간 적이 많아서 연구는 거의 포기한 상태다. 그 주제는 대개 너무 고매하고 섬세한 자연의 문제라 진실하고 이해 가능한 논의의 여지를 남기지 않는다고 여겨졌다."

"멍멍멍!"

윌리엄 호가스(1697~1764)

"미술은 구성된다. 따라서 미술가는 미를 정복하는 것이 아니라 결정한다."

요한 볼프강 폰 괴테

"풍부함이 바로 미다."

윌리엄 블레이크(1757~1827)

"미는 행복을 추구하는 습관적인 방식의 표현이다."

스탕달(1783~1842)

"미는 영원한 기쁨이다. 그 사랑스러움은 날로 더하고 결코 헛되이 사라지지 않는다."

존 키츠(1795~1821)

미는 진리다

영국의 정치가이자 철학자인 **섀프츠베리 백작**(1671~1713)은 저서 **《인간, 풍습, 의견, 시대의 특징》**(1711)에서 '모든 아름다움은 진리'이며 미와 선은 '같다'고 했다.

섀프츠베리에게 미는 절대적인 것이었다. 미는 사물의 형식 안에 내재하며, 감각이 아니라 정신으로 평가해야 한다. 그는 미술가란 미를 드러냄으로써 도덕적 진리를 포착하는 작품을 만들 수 있는 숙련된 기술자라고 보았다.

이것은 의미심장한 주장이다. 미는 더 이상 마음에 드는 장식이나 보기 좋은 사물과 상관이 없었고, 절대적이고 도덕적인 기준이 되었다. 그럴 때 미는 곧 선이다.

섀프츠베리 백작

미적 판단

18세기에는 미에 대한 생각들이 새로운 활기 속에 재검토되었다. 독일 철학자 알렉산더 바움가르텐(1714~1762)은 '미란 무엇인가?'라고 질문했고, 자신의 작업을 설명하기 위해 '미학 aesthetics'이라는 용어를 만들었다. 바움가르텐은 1735년에 처음으로 '미학'이라는 말을 현대적인 의미로 사용했다. 이 용어는 지각을 뜻하는 그리스어 'aesthesis'에서 유래했다.

바움가르텐은 미술에 관해 사유하기 위해 이 말을 사용했다. 즉, 사물을 '아름답고' '기분 좋은' 것으로 만들거나 '추하게' 만드는 것, 혹은 '기교'가 아닌 '순수' 미술로 만드는 것을 사유하기 위해서였다. 그는 우리가 특정 예술 작품을 다른 작품보다 우수하다고 보기 때문에 모두가 '미적 판단'을 내리고 있다고 했다.

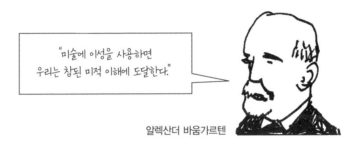

알렉산더 바움가르텐

흥미롭게도 거의 같은 시기에 영국 화가 윌리엄 호가스(1697~1764)도 《미의 분석》(1754)이라는 책을 집필하면서 미가 '적합성', '타당성', '우아함'이라는 상식적인 믿음을 피력했다.

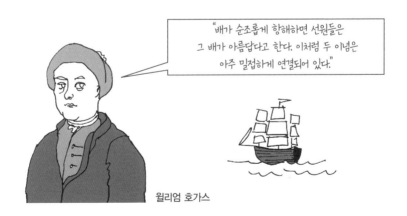

윌리엄 호가스

호가스는 아름다운 곡선미를 가진 '미의 선'을 사용하여 그림에 '우아함'이 스미게 하는 법을 자신이 재발견했다고 믿었다. 호가스는 철학자가 아니었고 그의 견해는 실제 작품 제작에 바탕을 두었지만, 그의 책이 널리 읽히면서 큰 영향력을 발휘했다.

판단력 비판

바움가르텐보다 훨씬 유명한 철학자 임마누엘 칸트가 뒤를 이었다. 칸트의 《판단력 비판》은 근대 미학의 논의 전체에서 핵심적인 문헌이다.

칸트는 계몽주의 철학자였고, 평생 철학의 여러 문제를 정의하거나 재정의하는 작업에 매달 렸다. 어떤 사람들은 칸트야말로 가장 위대한 철학자라고 주장한다. 실제로 그가 예술 이론 에 미친 영향은 지대하다.

칸트는 미가 무엇인지 규정해 줄 과학적 잣대는 없다고 말했다.

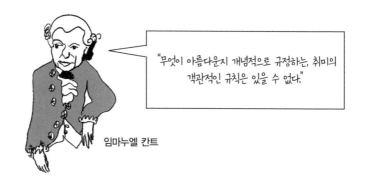

"무엇이 아름다운지 개념적으로 규정하는, 취미의 객관적인 규칙은 있을 수 없다."

임마누엘 칸트

칸트는 사람들이 새로운 용어 '미학'이 의미하는 바를 분명히 알지도 못하면서 마구 사용한다 고 불평했다. 엄격한 철학자였던 그는 이런 복잡한 문제들을 해결하기 위해 《판단력 비판》을 쓰기 시작했다.

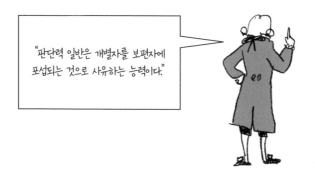

"판단력 일반은 개별자를 보편자에 포섭되는 것으로 사유하는 능력이다."

중요한 문제는 칸트가 '취미'와 '미', '숭고'를 분석하는 방법을 어떻게 확립하려 했는가 하는 점이다. 그는 '판단력'이 무엇인지에 큰 관심을 가졌다. 그에 따르면 판단력은 철학적 탐구의 거대한 두 분과인 이론적인 것과 실천적인 것을 매개하는 고리를 형성한다. 따라서 《판단력 비판》은 예술의 문제를 넘어선 것을 다루고 있다.

칸트의 설명

"왜냐하면 미는 감관의 매개 없이
오성의 개념과 일치함으로써
순수한 판단력에 기쁨을 주기 때문이야."

도대체 왜 이 케케묵은 옛날 철학자를
알아야 하죠? 쾨니히스베르크를 떠난 적이
한 번도 없고, 그림 한 장 그린 적도 없는
사람이잖아요.

"숭고는 감각의 관심에 대립함으로써
즉각적으로 기쁨을 주는 것이고."

감각의 관심이라고요?
좀 알아듣게 말해 줄래요?

"아름다운 예술에서
본질적인 것은 형식이야."

"아름다운 예술을 위해서는
상상력과 오성, 영혼, 취미가 필수적이지."

처음으로 좀 이해가 되네요.

윽, 또 무슨 말인지 모르겠어요.

칸트의 미적 판단

칸트의 주장은 미의 지각, 즉 미를 '판단'하기 위해서는 상상력과 오성이 필요하다는 것이다. 미는 개념적인 기반이 없다는 점에서는 주관적이고, 대상의 '형식'이나 '구성'과 관계한다는 점에서는 객관적이다. 미적 경험의 통일성은 상상력과 오성의 상호 작용에서 비롯되지만, 이는 단순한 개념적 규칙을 넘어선다. 이와 관련해서 칸트는 미적 판단이 네 가지 범주를 갖는 다고 주장한다.

1. 미적 판단은 '무관심적'이다. 무언가가 기쁨을 준다는 사실을 우리가 알고 있어서 아름 답다고 결정하는 것이 아니라, 단지 우리가 그것을 아름답다고 판단하기 때문에 기쁨 을 얻는다는 뜻이다. 미는 반드시 이런 반응을 불러일으킨다. 어떤 사물이든 '좋다'거 나 '기쁨을 준다'는 생각을 초래할 수 있는 반면, 미는 훨씬 더 구체적이라는 것이 핵 심이다.

2. 미적 판단은 모든 사람이 자연스럽게 동의하게 된다는 점에서 '보편적'이다. 미는 형식 에 있기 때문이다. 우리가 미적 판단을 내릴 수 있는 까닭이 바로 여기에 있다.

3. 미는 대상에 '내재된 특징'이다. 냄새나 색처럼 그저 거기 있다는 점에서 필연적이다. 그러나 칸트는 보편성과 필연성이 사실은 인간 정신의 본질적인 산물이라고 주장하여 문제를 더 복잡하게 만들었다. 이런 특징들은 '공통 감각'과 같은 것이며, 대상을 아름 답게 만드는 객관적인 속성은 사실상 존재하지 않는다. 따라서 미는 아주 특별한 범주 이고, 어떤 의미에서 진리가 된다.

4. 미적 판단을 내릴 때 아름다운 사물들은 '목적 없는 합목적성'을 갖는 것처럼 보인다. 도끼나 드라이버처럼 구체적으로 정해진 목적을 갖지 않는데도 우리는 미적 대상이 마 치 어떤 목적을 갖는 것처럼 경험한다는 뜻이다. 상상력과 오성의 상호 작용에서 비롯 되는 이런 독특한 속성이 미를 그토록 흥미로운 이념으로 만든다.

칸트에게 미는 대상 자체 안에 있을 뿐 아니라, 보는 이의 눈과 마음과 지각도 필요로 한다는 사실을 알 수 있다.

숭고

그럼 숭고는요?
우스꽝스러운 것이 뭔지는 알아도
숭고가 어디서 오는지는 감이 안 잡혀요.

칸트는 미적 경험의 나머지 한 측면이 숭고의 경험이라고 말한다. 그의 숭고론은 에드먼드 버크(1729~1797)의 작업을 토대로 한다. 버크는 1757년 출간한 **《숭고와 미에 관한 철학적 탐구》**에서 미는 합리적인 것, 숭고는 감정적인 것으로 구분했다.

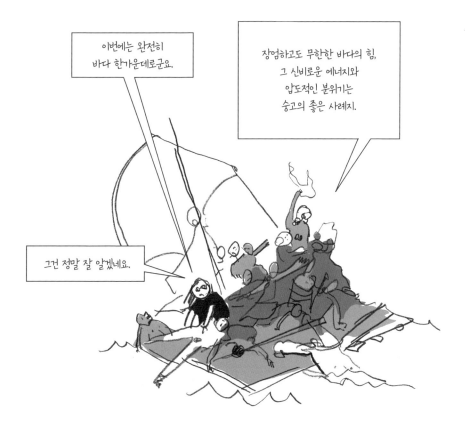

이번에는 완전히
바다 한가운데로군요.

장엄하고도 무한한 바다의 힘,
그 신비로운 에너지와
압도적인 분위기는
숭고의 좋은 사례지.

그건 정말 잘 알겠네요.

정신을 압도하는 것

칸트의 미 이념에는 질서의 형식, 필연성의 형식이 있다. 반면 숭고에는 무질서의 원칙, '무목적성'의 원칙이 존재한다. 숭고의 이념에는 질서도, 한계도 없다. 칸트는 일상의 경험과 다른 경험을 다루는, 이론화하기 까다로운 영역에 도달한 셈이다. 숭고에는 폭력과 무질서가 포함될 수도 있으며, 격심한 폭풍 같은 것이 우리 안에 일종의 쾌락이라 할 만한 지극히 기이한 경외감을 불러일으킬 수 있다. 그는 이런 일이 '반목적적' 사건이라고 말하는데, 지각의 공통 감각에 위배되어 우리를 곤혹스럽게 만든다. 엄청난 화재도 무질서하고 현실적인 목적이 없으며 거대하고 두려운 동시에 쾌감을 준다는 점에서 숭고의 측면을 가질 수 있다. 숭고는 우리가 초자연적인 존재나 무한한 에너지를 지닌 웅장한 자연 광경 앞에서 느끼는 경외감 같은 것이다.

숭고의 무한하고 강렬한 쾌감은 우리 내부에서 나온다. 부정적인 쾌감과 관련이 있는데, 기이한 '무목적성'과 연관된 복잡한 과정을 통해 우리를 더욱 고양된 사고로 이끌어 준다. 숭고는 우리의 오성을 시험한다. 칸트가 숭고에 그토록 관심을 가진 까닭이다. 우리는 숭고를 이해할 수 없으며, 우리의 이해력을 넘어선다.

"자연에 있는 미의 기반은 우리 바깥에서 찾아야 한다. 그러나 숭고의 기반은 우리 안에서, 자연의 재현에 숭고성을 끌어들이는 우리의 사유 태도 안에서 찾아야 한다."

루소와 낭만 정신

계몽사상 철학자와 달리 낭만주의 미술가, 작가, 사상가들은 개인의 중요성을 강조했다. 낭만주의 운동은 계몽사상과 반대된다고 할 수 있다. 낭만주의는 합리주의와 경험주의의 객관적 이념에 기초하지 않는다. 그보다 훨씬 주관적인 입장이어서 '자아'와 '상상력'을 중요하게 본다. 경험적으로 규정된 계몽 세계에서는 인간의 창조성과 자유를 위한 여지가 부족했던 탓에 객관적인 것에서 주관적인 것으로의 전환이 일어났다고 볼 수 있다. 칸트는 우리가 절대로 사물을 '물자체'로 객관적이게 보지 못한다고 말했다. 우리는 항상 우리의 눈을 통해서 세계를 이해하기 때문이다. 문화적으로 형성된 관점에 따라 본다는 의미다.

장 자크 루소는 종종 계몽 사상가로 잘못 분류되지만, 사실 그의 저술이나 생애는 낭만주의 시대를 고취시킨 측면이 더 강하다. 자전적인 저서 《고백록》(1781)은 유별나게 다채로운 루소의 생애를 들려준다. 16살에 집을 떠났고, 중간에 신분이 낮은 연상의 재봉사에게 반했고, 자식 넷을 고아원에 맡겨 버렸으며, '자연'과 사랑에 빠지기도 했다.

별로 가진 돈도 없이 시골을 방랑하는 동안 그는 '소박한 삶'을 강조하는 혁명적인 사상을 발전시켰다. 인간은 문명으로 인해 타락했으며, '자연 안에서' 혹은 '자연처럼' 지낼 때 더 진실한 상태가 된다고 생각한 루소는 '고상한 야만인'이라는 개념을 만들어 냈다. 그의 영향력 있는 저서 《사회 계약론》(1762)은 미국의 독립 전쟁과 프랑스 혁명이라는 사회 · 민주적 대혁명에 영향을 미쳤다. 루소의 계약은 모든 개인을 평등하게 존중하는 공동체를 이루기 위해 개인이 자신의 자유를 부분적으로 양도할 때 성립된다.

낭만주의는 모든 예술 분야에서 진행된 운동이다. 신고전주의와 계몽사상에 대한 반발이 출발점이었는데, 예술가의 느낌과 감정을 예술적 표현의 핵심으로 삼은 것은 그때가 처음이었다. 낭만주의는 비합리적인 것, 주관적인 것, 영적인 것을 높이 평가했다.

내가 말한 낭만은 이런 종류가 아니라고.

장 자크 루소

괴테, 천재, 색채

요한 볼프강 폰 괴테는 아주 인기 있는 독일 낭만주의 시인이다. 북유럽과 이탈리아에서 회화, 조각, 건축을 연구하기도 했고 미술에 대한 글도 많이 썼다. 그는 고딕 건물에서 합리적인 신고전주의와 대립하는 자유로운 표현 정신을 보았다. 괴테를 비롯한 낭만주의자들에게 정신의 자유는 예술가의 영혼이 갖는 속성 중 하나였다. 르네상스 시대에 인기 있던 예술적 '천재' 개념이 되살아난 것도 이런 생각을 통해서였다.

낭만주의의 천재는 '자연'이나 학교를 다니지 않은 아이처럼 교육받지 않은 자유로운 존재였다. 그래서 그들은 남들이 이야기하지 못하는 진리에 대해 말할 수 있었다. 훈련을 받고 규칙을 배워서 전통에 맞추는 일을 강조한 아카데미나 신고전주의 미술가들과는 전혀 다른 입장이다. 실제로 런던 왕립 미술 아카데미를 이끌던 조슈아 레이놀즈 경(1723~1792)은 자기한테 교육받은 미술가는 바보한테 배운 셈이라고 말했다!

지금 우리가 가진 '미술가' 개념은 상당 부분 낭만주의의 산물이다. 계몽사상 이전에는 미술가를 길드에서 일하는 장인 이상으로 여기지 않았다. 반면 신고전주의 미술가들은 스스로를 과거의 미술과 고전 세계를 연구하는 학자로 여겼고, 레이놀즈처럼 높은 지위를 얻을 수 있다고 생각했다. 낭만주의의 출현이 모든 것을 바꿔 놓았다.

괴테는 색채 이론에도 몰두했다. 그의 작업은 아이작 뉴턴(1642~1727)이 모든 색채는 통합된 광학 체계의 일부라는 사실을 프리즘으로 보여 준 지 100년 후에 이루어졌다. 괴테는 이 경험주의 체계의 합리성을 반박했다. 그는 시 지각이 빛의 속성이기도 하지만 정신의 속성이기도 하다고 보았다.

"빛과 색채, 그림자가 모여서 우리의 시각이 한 대상을 다른 대상과 구분하게 해준다. 빛, 색채, 그림자라는 세 가지 요소 덕분에 우리는 가시 세계를 구축하며 그림을 그리는 일도 가능해진다."

요한 볼프강 폰 괴테

거울과 램프

낭만적 감성의 전개는 사상과 표현이 드러나는 방식을 근본적으로 변화시켰다. 역사학자 M. H. 아브람스(1912~2015)는 1953년에 쓴 저서 《거울과 램프》에서 '거울과 램프'의 비유를 사용해 설명한다. '거울'은 플라톤에서 계몽주의까지의 사유 양식을 대변하는 것으로, 반사된 외부 세계를 해독하고 이해하는 일과 관련이 있다. 한편 세계를 밝혀 주는 '램프'는 낭만주의적 자아의 내적 표현이라 할 수 있다.

계몽주의의 신념은 종교적 회의주의의 증가와 프랑스 혁명으로 도전받게 되었다. 정부와 교회의 권위가 의심의 대상이 되었고, 주류 사회와 동떨어져서 내면을 들여다보는 새로운 유형의 예술가들이 생겨났다.

낭만주의 시대의 예술가 개념은 개인과 관련이 있었다. 특히 개인이 사회의 다른 구성원과 어떻게 다른지가 관건이었다. 그는 남들과 다르게 보였고, 프랑스어로 집시를 뜻하는 '보헤미안'처럼 차려입었으며, 사회의 변방에 살았다. 이런 유리한 지점에서 예술가는 다른 구성원들과 대립하면서 사회에 대해 언급할 수 있었고, 사회를 넘어서서 관조할 수 있었다.

"저항하고, 저항으로 활력을 얻는 것이 천재의 운명이다.

헨리 푸젤리(1741~1825)

낭만주의자들에게 개인의 창조성은 고통과 밀접하게 결부되었다. 예술가들은 다락방에서 굶주릴 뿐만 아니라 거의 종교적인 분위기에서 그리스도처럼 고통받는 자신을 그렸다. 17살에 자살한 젊은 시인 채터턴(1752~1770)은 이해받지 못한 천재 예술가상의 전형으로, 낭만주의 시인과 화가들의 인기 소재였다. 낭만주의의 천재는 사회 제약에서 벗어나 자신의 경험을 통해 세상을 바라볼 수 있었다.

낭만적 풍경

독일 작가 프리드리히 빌헬름 요제프 폰 셸링(1775~1884)은 칸트와 마찬가지로 우리가 직접적인 지식을 가질 수 있는 것은 오직 우리의 정신뿐이라고 생각했다. 영국 시인 새뮤얼 테일러 콜리지(1772~1834)도 정신은 유기적이고 그 자체로 창조적이라고 보는 견해에 동의했다. 이것은 정신을 외부 관찰과 자극의 수용체로 보는 계몽사상이나 경험주의의 입장과 다르다.

콜리지나 윌리엄 워즈워스(1770~1850) 같은 작가, 시인들은 정신의 힘에 관심이 있었다. 그들이 산악 지역을 돌아다니고 워즈워스가 알프스로 간 까닭은 길들여지지 않은 자연을 경험하기 위해서였다. 칸트처럼 그들도 숭고하고 거친 풍경을 경험하는 일이 자기 이해를 시험할 것이라고 느꼈다. 또한 자연과 소박함을 택할 때 예술이 새로운 도덕성을 만들어 낸다고 보았다. 워즈워스의 《서곡》(1805) 제6권은 훌륭한 사례이다.

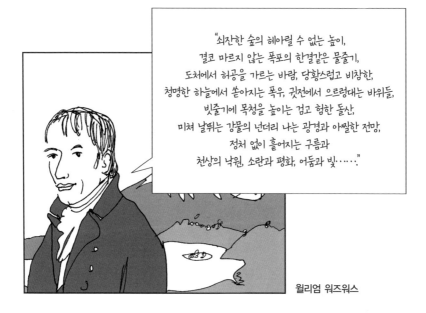

"쇠잔한 숲의 헤아릴 수 없는 높이,
결코 마르지 않는 폭포의 한결같은 물줄기,
도처에서 허공을 가르는 바람, 당황스럽고 비참한,
청명한 하늘에서 쏟아지는 폭우, 귓전에서 으르렁대는 바위들,
빗줄기에 목청을 높이는 검고 험한 돌산,
미쳐 날뛰는 강물의 넌더리 나는 광경과 아찔한 전망,
정처 없이 흩어지는 구름과
천상의 낙원, 소란과 평화, 어둠과 빛……."

윌리엄 워즈워스

픽처레스크는 자연과 다르면서도 관계있는 개념이다. 18세기에는 픽처레스크라는 말이 클로드 로랭(1600~1682)이나 니콜라 푸생(1594~1665) 같은 프랑스 거장의 그림에서 한 조각을 떼어 낸 것처럼 보이는 실제 풍경을 가리켰다. 19세기가 되자 의미가 전도되어서 빼어난 풍경을 그대로 캔버스에 옮겨 담는다는 의미가 되었다. 심지어 윌리엄 길핀(1724~1804)은 천연 걸작을 직접 볼 수 있도록 '픽처레스크' 지역을 관광하라고 권하면서, 완벽한 그림을 구성하려면 특별한 안경을 쓰고 봐야 한다고 주장했다.

헤겔의 정신

계몽사상이 예술과 경험주의를 연결해서 생각한 이후, 게오르크 빌헬름 프리드리히 헤겔 (1770~1831)이 등장하여 철학과 예술을 엄격한 체계의 궤도 위로 옮겨 놓았다. 사실 그것은 모든 것의 체계였다.

헤겔은 합리주의자인 동시에 이상주의자였다. 그가 볼 때 세계 전체의 역사와 이념은 1807년 《정신 현상학》에서 자신이 제시한 단일한 철학적 도식 안에 들어올 수 있었다. 헤겔의 '정신'이란 스스로 인류와 역사의 집단적인 추진력이라고 보았던 '세계정신'을 의미한다. 헤겔의 역사철학은 19세기에 엄청난 영향력을 행사했다. 그의 예술 이론은 미술관의 출현, 신고전주의의 부활, 고대 그리스와 로마의 것은 모두 위대하다는 생각 등과 같은 시기에 일어났다. 예술은 과학이라는 주장으로 헤겔이 정말로 말하고 싶은 것은 예술이 발전하고 있으며 문화 안에서 예술의 위치가 변한다는 점이다. 다음은 그의 유명한 발언이다.

"예술의 형식은 더 이상 정신의 궁극적인 요구가 아니다.
그리스 신의 조각이 아무리 훌륭해 보여도,
하느님 아버지와 그리스도와 성모 마리아가 아무리 존경스럽고
완벽하게 묘사되었더라도 더 이상 아무 도움이 되지 않는다.
이제 우리는 그 앞에 무릎 꿇지 않는다."

헤겔이 말하려는 바는 흔히 하는 가정처럼 '예술의 종말'이 아니다. 그보다는 예술의 기능이 철학과 과학으로 교체되어야 한다는 의미이다. 헤겔이 볼 때 예술은 이미 할 만한 모든 것을 다했다. 그림과 조각이 계속 유지될 수는 있겠으나 이제 그 기능은 아주 다른 것, 더 이상 예술이 아닌 것에서 찾아야 한다. 이런 생각은 '종말'에 대해 많이 다루는 포스트모더니즘에서 중요성을 가지며, 모든 과정은 여러 면으로 헤겔의 역사화 과정과 관련이 있다.

헤겔의 미학은 미술사의 발전과 함께 독일에서 크나큰 영향을 미쳤다. 초기 미술 사학자의 많은 수가 독일인이었다. 헤겔은 미술이 과학이라고 정의함으로써 미술을 '인간 정신'의 발현으로 간주하기보다는 '다양한 문화적 시대를 구현하는 것'으로 보아야 한다고 말한 셈이다. 미술을 새롭게 바라보는 중요한 이론이다.

《예술철학》(1835)에서 헤겔은 예술이 '상징적', '고전적', '낭만적'이라는 세 단계를 거친다고 선언했다. 세 용어는 '정신'과 형식, 시대가 갖는 서로 다른 관계를 대변한다.

1. '상징적' 시기는 그리스 이전의 예술을 가리키며, 동양과 이집트의 전통을 포함한다. 헤겔은 상징적 시기의 예술이 왜곡된 정신을 담고 있다고 보았다. 자연적인 것을 억눌렀고, 그럼으로써 신비주의(일부 아시아 미술)나 비재현적인 양식(이슬람 미술)을 통해 숨겨진 양상을 드러냈다.

대표적인 표현 수단 = 건축

2. '고전적' 시기는 그리스·로마 시대를 이른다. 헤겔은 고전적 시기에 자연과 신성의 유대가 분명하여 정신이 구현되고 명시된다고 말한다. 달리 말해 그리스 문화는 인간과 신성의 관계를 의식했기 때문에 인간의 모습을 신성하면서도 자연스럽게 제시할 수 있었다.

대표적인 표현 수단 = 조각

3. '낭만적' 시기는 '고전적' 시기 다음의 시기로 기독교 정신이 지배한다. 낭만적 시기의 특징은 이상화된 미의 이념이 아니라 진리의 주관적 경험을 통해 드러나는 정신에 있다. '사랑'에 대한 감정 이입이나 기독교 미술의 '그리스도 수난도'는 정신적인 염원이 낭만적 시기 미술의 핵심임을 보여준다.

대표적인 표현 수단 = 회화

미술에 대한 경험적 접근법

18세기 후반과 19세기에는 미술관이 발달했을 뿐 아니라 미술사라는 학문 분과가 등장했다.

이탈리아의 조반니 모렐리(1816~1891)는 회화와 조각을 상세하게 관찰했고, 특히 세부 사항과 관련된 자료를 대거 수집했다. 그는 감식이라는 미술사적 방법을 발전시켰다. 그중에서도 손가락, 눈, 귀가 미술 작품에서 어떻게 다루어 졌는지 열성적으로 살펴서 누가 무엇을 그렸는지 말할 수 있을 정도였다. 그에게 중요한 것은 경험적 증거였다.

조반니 모렐리

그 후 예술이 특정 시대의 정신을 구현한다는 헤겔의 예술관에서 큰 영향을 받은 미술 사학 자들이 등장했다. 알로이스 리글(1858~1905)은 '예술적 의도'가 헤겔의 '정신'과 같다고 보았 다. 그는 하인리히 뵐플린(1864~1945), 앙

리 포시옹(1881~1943)과 함께 형식주의 미술 사학자로 분류된다. 리글은 일차적으 로 사물이 어떻게 보이는지, 양식이 어떻 게 발전되었는지에 관심이 있었다. 뵐플린 은 개인적인 성취보다는 양식의 발전과 변 화를 보여 주는 미술사, 더 큰 그림을 제시 할 수 있는 '인명이 안 나오는 미술사'를 창 안하고자 했다.

그다음으로 미술 작품을 문화적인 문맥 안에서 설명하는 도상학적 접근법이 등장했다. 이 접 근법은 아비 바르부르크(1866~1929)와 에르빈 파노프스키(1892~1968)가 제시했다.

아비 바르부르크 에르빈 파노프스키

그들은 형식적 접근법은 형식만 다룰 뿐 내용은 다루지 않아서 쓸데없는 짓이라고 여겼다. 그들은 사물이 의미하는 바를 알아내고자 했고, 어떤 작품의 문맥을 밝히기 위해 가능한 모든 주변 자료를 살펴보았다. 파노프스키는 심지어 하나의 미술 작품을 두고 질문하는 세 단계의 방식을 만들었다. 먼저 작품이 제작된 시대의 철학을 살피고, 다음으로 문학, 마지막으로 종교를 살펴보는 식이었다.

ART
THEORY
FOR
BEGINNERS

산업화 시대

▷▷▷▷▷▷▶▷▷▷▷▷

18~19세기의 미술은 전반적으로 농업과 기술, 산업 부문의 발전이 초래한 거대한 사회 변화의 영향을 많이 받았다. 영국에서 시작된 농업 혁명과 산업 혁명은 곧 유럽 전역으로 확산되었다. 사람들이 살아가는 방식을 완전히 바꿔 놓았다는 점에서 진정한 혁명이었다. 유럽은 몇 세대 지나지 않아 농업 사회에서 산업 사회로 근본적인 탈바꿈을 했다. 이와 같은 발전은 낭만주의 운동과 근대의 탄생을 가속화했다.

1701 제스로 툴이 파종기 발명
1724 가브리엘 파렌하이트가 온도계 발명
1733 존 케이가 직조기의 플라잉 셔틀 발명
1761 존 해리슨이 항해용 시계 발명
1769 제임스 와트가 증기 기관 발명
1796 에드워드 제너가 천연두 백신 개발
1800 알레산드로 볼타가 전지 발명
1809 험프리 데이비가 전등 발명
1829 윌리엄 오스틴 버트가 타자기 발명
1835 헨리 폭스 탤벗이 칼로타이프 사진술 발명
1835 찰스 배비지가 계산기 발명
1876 알렉산더 그레이엄 벨이 전화기 발명
1877 이드위어드 머이브리지가 연속 사진 제작
1885 하이럼 맥심이 기관총 발명
1886 고틀리프 다임러가 사륜차 발명
1895 뤼미에르 형제가 영화 발명
1898 루돌프 디젤이 디젤 엔진 발명
1903 헨리 포드가 생산 라인 발명
1903 라이트 형제가 최초의 유인 비행기로 비행
1905 알베르트 아인슈타인이 상대성 이론 발표
1926 존 로지 베어드가 텔레비전 발명

러스킨과 빅토리아 시대 사람들

존 러스킨(1819~1900)은 영국 빅토리아 시대에 가장 유명한 비평가였다. 미술, 건축, 정치 등 온갖 분야의 글을 썼지만 원래는 시인이 되고 싶었던 사람이다. 러스킨은 아카데미풍과 전혀 다른 그림을 그려 혹평을 받던 **조지프 말로드 윌리엄 터너(1775~1851)**와 알고 지내면서 그를 적극 찬미했다.

러스킨의 비평은 존 로크의 사상에 입각한 것이었다. 그는 정신과 육체의 이원론을 주장하는 로크의 입장을 따랐고, 미술은 인간과 신의 고상한 사상을 표현해야 한다고 믿었다. 또한 자연이 신의 최고 이념이며, 의미 있는 미술의 관문이라고 보았다.

그는 제2의 터너를 꿈꾸는 화가 지망생들에게 다음처럼 조언했다.

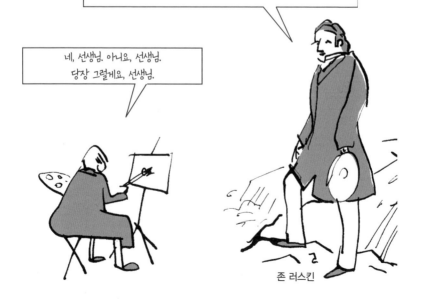

"온 마음을 다해 자연으로 가서 성심껏 신뢰를 바쳐 자연과 함께 걸어라. 다른 아무런 생각도 하지 말고 어떻게 하면 자연의 의미를 잘 간파하고 교훈을 기억할지 생각하라. 아무것도 거부하지 말고, 아무것도 고르지 말고, 아무것도 계산하지 말며, 모든 것이 옳고 선하다고 믿고, 항상 진리를 향유하라. 그 후 기억이 누적되고 상상력이 충족되고 손이 흔들리지 않을 때, 진홍색과 황금색 물감을 집어 환상이 이끄는 대로 머릿속을 채우고 있는 것을 드러내라."

네, 선생님. 아니요, 선생님.
당장 그럴게요, 선생님.

존 러스킨

러스킨은 산업화가 초래한 사회 변화로 인한 부정을 혐오해서 일찌감치 사회주의의 대변자가 되었다. 저서 **《베네치아의 돌》**(1851~1853)에서는 미술이 본질적으로 사회의 도덕적 상황에 상응하는 도덕 행위이자 사회에 반발하려는 욕구라고 지적했다.

러스킨은 영국인들에게 고딕을 재발견하라고 촉구했다. 고딕 미술이 르네상스 미술보다 열정적이고 보다 큰 감정의 스펙트럼을 표현할 수 있다고 했다. 그의 주장은 **빅토리아 시대의 고딕 양식 부활**로 이어졌다. 또한 그는 고딕 미술과 고딕 건축은 기계화되지 않아서 더욱 풍부한 창작 형식을 만들어 냈다고 믿었다. 그는 당시 새로 생긴 런던 노동자 대학에서 출간한 **〈고딕의 본질〉**이라는 소논문을 통해 자신의 생각을 널리 유포했다.

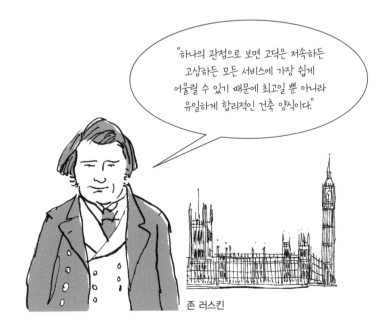

"하나의 관점으로 보면 고딕은 저속하든 고상하든 모든 서비스에 가장 쉽게 어울릴 수 있기 때문에 최고일 뿐 아니라 유일하게 합리적인 건축 양식이다."

존 러스킨

라파엘 전파 연합

산업화에 대한 반발은 특히 라파엘 전파 연합을 결성한 미술가들이 많이 주도했다. 이 그룹도 신고전주의나, 조슈아 레이놀즈 경이 이끄는 런던 왕립 미술 아카데미에서 가르치는 아카데미 미술에 반발했다.

라파엘 전파는 라파엘로 이전의 미술로 돌아가고자 했고, '자연'으로의 회귀와 미술에 대한 보다 순수한 접근을 추구했다. 그들은 아카데미 미술 전통을 라파엘로와 전성기 르네상스기로 되돌리고자 했다.

라파엘 전파의 그림에는 나뭇잎이나 꽃들이 아주 세밀하게 묘사되곤 한다. 그들의 그림은 환하고 다채로우며 르네상스 이전 시대의 미술을 떠올리게 한다. (러스킨은 고딕 미술을 옹호했고, 낭만주의자들은 중세의 미술과 문학을 대중화시켰다.) 라파엘 전파는 신고전주의자들처럼 모델들에게 다소 고전적인 드레스를 입히기보다는 당대의 복장이나 '현실적인' 복장, 심지어는 중세 영국의 역사적 의상을 입게 했다.

라파엘 전파 연합은 중세 취미에 이끌렸다. 중세야말로 미술이 자연, 기독교 윤리, 인본주의 같은 위대한 사상들과 완벽하게 뒤섞인 시대, 미술의 위대한 개화기라고 보았다. 그들의 그림과 생각은 많은 비판과 조롱을 받았다. 찰스 디킨스(1812~1870)는 중세 취향이 근본적으로 터무니없다고 생각했다. 반대로 러스킨은 그들이 훌륭하다고 생각했다.

사실주의

사실주의는 세상을 '이상적'으로 보지 않고 '사실적'으로 본다는 뜻이다.

사실주의는 사회적 상황과 진실, 세속적 일상을 이야기하길 원하는 미술 이론이다. 이제 미술의 목적과 기능이 완전히 달라졌다.

낭만주의에서 발전한 사실주의는 일상에서 커다란 미와 의의를 찾았다. 미술에서 사물을 일상적으로, 즉 사실적으로 묘사하는 일의 의의를 강조한 것은 19세기가 되어서였다. 사실주의는 부분적으로 계몽사상에 대한 반작용이었고, 미술이란 어떠해야 하는지에 관한 생각을 크게 변화시켰다. 사실주의 미술가들은 일상과 현실, 평범한 사람들을 묘사함으로써 어떤 면에서 유일무이하게 타당하고 의미 있는 작품을 만들었다.

대문자 'R'로 시작하는 사실주의는 화가 귀스타브 쿠르베(1819~1877)를 둘러싼 19세기 프랑스의 미술 운동을 가리킨다. 그는 가난한 농촌 사람들의 거칠고 사실적인 모습을 그렸다. 당시에는 이런 그림을 정치적이고 충격적이라고 간주했다. 이전까지 미술은 이상적인 미만 다루었기 때문이다.

마네의 사실주의

에두아르 마네(1832~1883)는 이상화되지 않고 사실적인 그림을 그리는 것에 열중했다.

마네의 **〈올랭피아〉**(1863)가 1865년 루브르의 살롱전에 전시되자 그토록 큰 논란이 일어난 이유는 그림의 사실성이었다. 임신한 여성들은 그 그림을 보지도 말라는 조언을 들었고, 그림을 훼손하려는 사람들로 인해 전시 위치를 바꿔야 했다. 마네는 고전적인 사랑의 여신을 그린 르네상스의 거장 **티치아노**의 작품을 기반으로 했지만, 마네의 그림은 고전적인 여신이 아니라 당대의 매춘부를 보여 주고 있다.

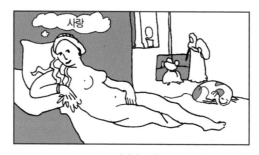

티치아노, 우르비노의 비너스, 1538

마네, 올랭피아, 1863

충격적일 정도로 사실적인 그림은 고전적인 면과는 지극히 거리가 멀었다. 게다가 아카데미 미술을 지배하던 신고전주의 규칙을 준수하지도 않았다. 더구나 올랭피아는 이상적인 '누드'도 아니었다. 그녀는 장신구를 착용하고 한쪽 발에 작은 슬리퍼를 장난스럽게 걸쳤다. 그녀의 추종자나 고객이 보낸 듯한 커다란 꽃다발을 전해 주려고 서 있는 여자의 모습도 보인다. 마네의 그림에 '새로움'을 더해 주는 또 하나의 커다란 혁신은 기법이다. 마네는 동시대 아카데미에서 활동하던 신고전주의 화가들의 그림에서 두드러지는 부드러운 융합과 투명한 광택을 포기했다. 그는 서로 다른 색을 칠한 부분을 나란히 배치했고, 물감 자체의 물성을 보여 주었다. 그는 전혀 새로운 방식으로 그림을 그린 것이다. 주제가 사실적이고 새로웠으며, 그리는 방식 역시 새로웠다.

미술의 사회적 기능

미술이 사회적 기능을 가질 수 있다는 생각은 과학적이고 경험적인 사고가 중요하다고 믿었던 계몽사상에서 나왔다. 프랑스 철학자 오귀스트 콩트(1798~1857)는 사회학 혹은 '사회 과학'이라는 새로운 학문을 발전시켰다. 사회학은 문화 안에서 인간이 갖는 관계와 가치를 탐구하는 학문이다.

사회의 불평등을 연구하는 입장에서 산업 사회가 아주 불공평하다고 느껴진다면 변화시키고 싶은 것은 당연하다. '사유 재산은 모두 도둑질한 것'이라고 주장한 피에르 조제프 프루동(1809~1865)을 비롯하여 초기 사회주의 사상가들이 '자유, 평등, 박애'를 외쳤던 프랑스 혁명의 요청에 응답하기 위해 박차를 가했던 이 시기에 바로 사회주의가 전개되었다.

과연 미술이 사회를 변화시키는 한 방법이 될 수 있을까?

물론 과거에도 예술의 사회적 기능과 관련된 물음은 있었다. 플라톤은 대표적인 저서 《국가》에서 예술이란 그다지 유용하지 않으며 오락거리에 불과하다고 했다. 사실 이 의견은 예술에 대한 최초의 사회학 이론이라 볼 수 있다. 플라톤은 시가 진실을 말하지 않으므로 예술가들은 거짓말쟁이에 사기꾼이고 신뢰할 수 없다고 주장한다. 그는 회화에 관해서도 비슷한 입장이어서, 화가들은 대상을 모방하기 때문에 원래 대상보다 열등한 복제품을 만들 뿐이라고 한다. 복제품은 이상적인 대상이나 실제 대상보다 못하다. 플라톤에 의하면 예술은 사람들에게 좋은 것이 아니며 결정적으로 사람들의 도덕성을 해친다.

마르크스와 미술

칼 마르크스(1818~1883)는 1848년에 유럽의 사회적 봉기와 혁명들을 겪은 후 사회에서 권력이 분배되는 방식에 주목하는 사회주의를 전개했다. 그는 사람들을 지극히 불평등하게 만드는 산업 자본주의를 혁명으로 전복할 수 있으며, 결국 보다 발전된 사회 형태인 공산주의로 향할 것이라고 믿었다.

플라톤이 '미술은 관람객에게 도덕적으로 어떤 영향을 주는가?'라는 질문을 던졌다면, 마르크스는 '미술은 이데올로기적으로 관람객에게 어떤 영향을 주는가?'라는 약간 다른 질문을 던졌다. 마르크스에게 '이데올로기'란 경제적, 사회적 구조에 영향을 미치는 사상 체계를 의미한다. 마르크스는 '미술이 어떻게 동시대의 사회적 현실을 반영하는가?'라는 질문도 던졌다.

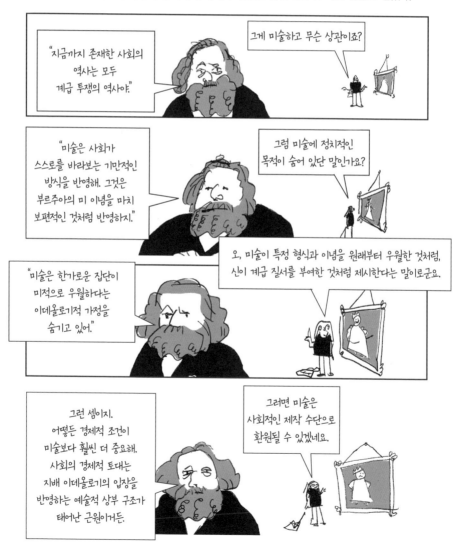

미술이 사회적 문맥에서 나온다는 사실은 누구도 부정할 수 없다.

여기서 다른 물음들이 이어진다.

미술 작품의 구체적인 '문맥'을 이해함으로써 우리는 작품이 만들어진 사회에 관한 것 말고 작품 자체에 대해서는 무엇을 알게 되는가?

미술 작품을 사회적 문맥과 관련지어 분석하는 작업이 작품에 대해 더 많이 알려 주는가?

사회학적 미술 이론에서 미학과 사회 이론의 관계는 항상 중요하다. 사회학자들은 먼저 작품이 태어난 사회를 이해하지 못하면 작품을 적절하게 이해할 수 없다고 말한다. 정당한 지적이긴 하지만 그로 인해 훨씬 더 어려운 물음이 제기된다.

미술은 독자적으로 존재하며 그 자체로 이해될 수 있는가, 아니면 사회의 산물에 불과한가?

이 질문에 대답하려면 먼저 다음 물음에 답해야 한다.

1. 미술과 사회 계급은 결코 무시하지 못할 본질적인 관계를 갖는가?
2. 미술은 세상에 대한 이데올로기적 견해나 당파적 견해를 반영하는가?
3. 미술은 엘리트 계층이 부과한 권력 통치 시스템의 일부인가?
4. 미술은 정치 · 사회 · 이데올로기적 관심에서 자유로울 수 있는가?
5. 미술이 사회적 불의를 폭로하면 정치적인가?

위의 모든 물음은 20세기 내내 미술과 미술사 연구 분야에서 지속적으로 등장한다.

윌리엄 모리스와 미술의 사회적 기능

윌리엄 모리스(1834~1896)는 마르크스와 러스킨, 라파엘 전파 연합의 영향을 받았다. 그는 산업화되기 전 시대의 미술과 공예품 제작 기법을 온전히 복귀시키는 일이 새로운 산업 사회의 퇴폐적인 성격에 도전하는 방법이 될 수 있다고 믿었다. 그는 책을 디자인하여 자신의 출판사 켈름스콧프레스에서 수동 인쇄했다. 또한 직물 날염을 하는 구식 작업장을 설립하여 가구와 스테인드글라스 유리를 제작하기도 했다. 그는 자연이나 중세 정신에서 취한 보기 좋은 디자인의 공예품들을 널리 배포하고자 했다. 부유한 사람들만이 아니라 모두가 감상하고 사용하도록 만들기 위해서였다.

모리스는 미술이 모든 사람에게 좋은 것이라고 믿었다.

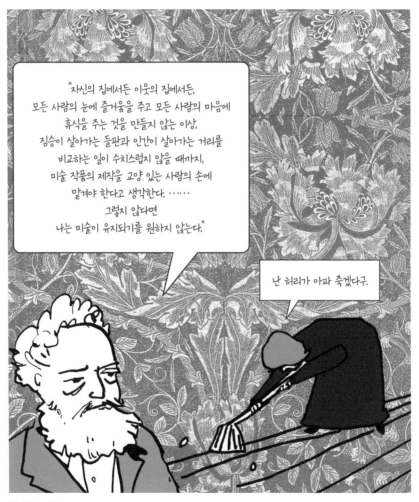

윌리엄 모리스

미술과 사진

마르크스는 미술이 당대의 문화를 반영하는 방식을 이야기했을 뿐만 아니라, 서로 다른 시대에 미술가들이 사용한 기교와 기법도 고민했다. 마르크스는 기술 발전이 사회와 문화의 발전에 큰 영향을 준다고 보았고, 어떤 의미에서는 사진의 발전이 그 사실을 입증해 주었다. 문화의 변형이라는 측면에서 사진 발명은 종종 르네상스기에 문화와 사상의 보급에 혁명적인 전환을 불렀던 인쇄기 발명에 비유된다.

사진은 유럽에서 여러 사람이 거의 동시에 발명했다. 과학과 화학의 발전 덕분이었다. 기술적인 세부 사항으로 들어가지 않고도 우리는 사진 발명에 네 명의 주역이 있었다고 할 수 있다.

1. 프랑스의 물리학자 조제프 니세포르 니엡스(1765~1833)가 1816년 최초의 네거티브를 만들었고, 얼마 후 1826년에는 (그가 헬리오그래프라고 불렀던) 최초의 사진을 만들었다.

2. 루이 자크 망데 다게르(1787~1851)는 1839년 은판에 바로 이미지를 새기는 방법을 발명했다고 발표했다.

3. 사진을 시작한 것은 사실상 프랑스 사람들이다. 윌리엄 헨리 폭스 탤벗(1800~1877)도 아주 유사한 방식으로 작업해 왔지만, 겨우 종이 네거티브를 추가했을 뿐이다.

4. 존 허셜 경(1792~1871)은 1819년에 화학 물질인 티오황산나트륨이 사진 이미지를 '고정'시킨다는 사실을 발견했다.

사진 발명은 미술사에서 지극히 중대한 기술적 발전으로 꼽히며, 미술의 현실 재현에 극적인 변화를 불렀다. 회화는 사물을 있는 그대로 재현하려 노력해 왔다. 사진은 어떤 의미에서 이런 노력을 불필요하게 만들었다.

프랑스의 아카데미 화가 폴 들라로슈(1797~1856)는 은판 사진술의 잠재력을 깨닫고 다음처럼 말했다.

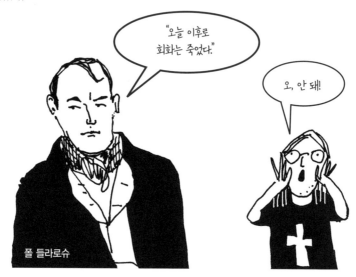

"오늘 이후로 회화는 죽었다."

오, 안 돼!

폴 들라로슈

사진의 발전은 관찰된 '사실'의 이미지가 기계적으로 복제될 수 있는 상황을 초래했다. 이것은 미술에 대한 이론적 질문을 많이 양산했고, 새로운 발명이 함축하는 바를 깨달은 미술가들은 다양한 방식으로 대응했다.

그중 일부만 살펴보자.

1. 사진은 회화를 쓸모없게 만드는가?

2. 사진의 탄생은 사실주의의 종말인가?

3. 사진은 기술이 상상력을 대체하게 만드는가?

4. 이미지의 기계적 복제는 우리가 미술을 보는 방식을 바꿀까?

5. 사진 자체가 새로운 미술 형식인가?

6. 사진이 결국에는 모든 사람을 사진가로 만들어서 문화를 보다 민주적으로 바꿀까?

7. 사진이 서로 다른 문화를 비슷하게 만들까?

8. 사진이 세상에 대한 우리의 지각을 바꿀까?

인상파

인상파 화가들은 사실주의에 관심이 있었고, 사진의 영향을 받기도 했다. 클로드 모네 (1840~1926), 에드가 드가(1834~1917), 메리 커샛(1844~1926), 피에르 오귀스트 르누아르 (1841~1919) 등 대체로 프랑스 미술가들이었다. 그들은 1870년대와 1880년대에 파리에서 열리는 아카데미 살롱전에 작품을 전시하지 않기로 했다. 마네의 그림을 비롯한 인상파 회화 는 종종 아카데미 스타일과 다른 마무리와 대략적이고 즉각적인 붓질 방식이 특징이다.

사실적인 그림을 원했던 인상파 화가들은 자신의 눈으로 실제 삶을 포착하기 위해 바깥으로 나가 '야외'에서 작업하곤 했다. 그들은 시각적 현상, 즉 실제로 우리가 어떻게 보는지에 관심 을 가졌다.

인상파 화가들은 자신이 살아가는 사회와 자신이 경험하는 시각적 현상에서 의미를 찾는 작 품을 만들기 위해 노력했다. 기차역이나 안개도 인상파 화가에게는 아름다울 수 있었다. 반 면 신고전주의자들에게는 정말로 큰 충격이었다.

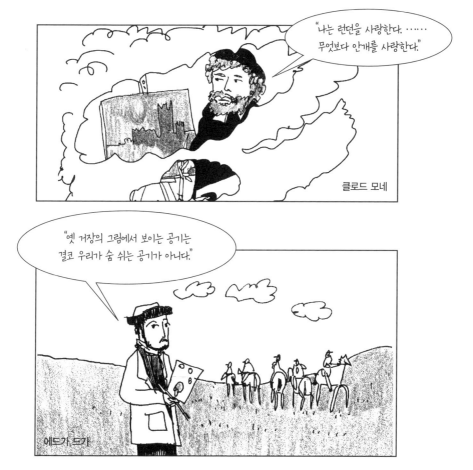

진보의 소멸

이 즈음에 진보의 이념에 반발이 일었다. 19세기 후반에는 계몽사상에 도전하는 반합리주의 양식이 출현했다. 진보의 소멸은 과학과 철학의 새로운 이론에서 비롯되었다.

찰스 다윈(1809~1882)의 과학적 발견은 인간과 동물 사이에 분명한 관계가 있음을 보여 주었다. 갑자기 인간은 다른 종의 동물과 유사한 존재, 다른 동물들처럼 우연과 돌연변이와 적응을 통해 발전해 온 존재가 되었다.

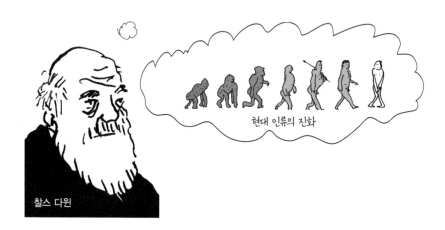

현대 인류의 진화

찰스 다윈

대단한 허무주의자이자 체제 파괴자였던 철학자 프리드리히 니체(1844~1900)는 모든 형이상학적 신념과 결별하고 인간 존재에 대해 사고하는 철학 전통인 실존주의의 전개와 관련이 있다. 우리가 마치 '신이 죽은' 것처럼 살아가고 있다는 니체의 선언은 자기 자신 외에는 더 높은 도덕적 판단 기준이 없다는 의미이다. 그는 모든 사람이 '권력에의 의지'를 표현하며, 해석이 '사실'보다 중요하다고 생각했다. 따라서 교회나 인본주의적 신념에 바탕을 둔 전통적인 도덕 사상은 그들의 머리에서 나온 것이다.

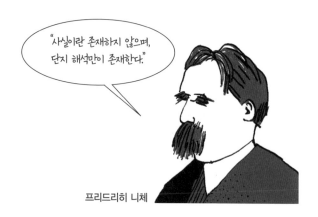

"사실이란 존재하지 않으며, 단지 해석만이 존재한다."

프리드리히 니체

그것은 비극이다

니체의 악명 높은 저서 **《비극의 탄생》**(1872)은 신고전주의 사상을 뒤흔들어 놓았다. 니체는 그리스 비극이 아폴로적인 것과 디오니소스적인 것 사이에서 투쟁하는 인간의 상황을 보여 준다고 설명한다. 아폴로적인 것은 합리적이고 질서 정연하며, 디오니소스적인 것은 만취하고 미치고 원초적이다. 그의 이원론은 고대 그리스를 이상적으로 보는 신고전주의의 생각을 부숴 놓았다. 니체에게 그리스는 기본적으로 '원초적인' 사회였고, 그리스 비극은 그 사회와 잘 어울렸다. 니체에게 영향을 미친 아르투르 쇼펜하우어(1788~1860)의 철학은 20세기 미술가와 작가들에게 아주 중요했다.

쇼펜하우어는 세상이 합리적인 곳이 아니며, 자연의 모든 것이 죽음을 극복하기 위해 투쟁하면서 '삶에의 의지'를 드러낸다고 믿었다. 물론 죽음은 불가피해서 모두 헛된 일이다. 다소 울적하게 만드는 철학이긴 하지만 예술은 중요한 의미를 갖게 된다. 미적 경험의 영역은 '삶에의 의지'의 발현과 무관하게 인간이 그 자체를 위해 행하는 유일한 활동이기 때문이다. 쇼펜하우어에게 예술 작품을 관조하는 행위는 생존을 위한 헛된 투쟁에서의 휴식을 의미한다.

쇼펜하우어의 견해가 예술가들에게 그토록 큰 영향을 미친 이유는 그가 예술가를 아주 중요하게 여겼기 때문인지도 모른다. 그는 예술가들이 작품을 통해 인간 조건에 내재된 비극을 전달할 수 있다고 생각했고, 니체의 견해와도 비슷하다.

"우리는 고귀한 사람과 함께하듯이 예술의 걸작으로 자신을 위로해야 한다. 조용히 그들 걸작 앞에 서서 우리에게 말을 걸어올 때까지 기다려라."

아르투르 쇼펜하우어

독일 작곡가 빌헬름 리하르트 바그너(1813~1883)는 쇼펜하우어의 저서를 발견한 것이 자기 인생에서 가장 중요한 사건이라고 생각했다. 두 사람 모두 인간이 처한 상황을 지독하게 비관적으로 보았다. 바그너는 오페라를 썼을 뿐 아니라 예술에 대한 글도 썼다. 그는 **《미래의 예술 작품》**(1849)에서 종합 예술, 즉 '예술의 종합'이라는 구상을 발전시켰다. 단순히 온갖 예술 형식을 이용해서 다양한 장르를 뒤섞어 놓은 것 이상이었다. 바그너가 오페라를 작곡하면서 모방하려 한 그리스 비극처럼, 종합 예술에서는 모든 예술이 결합해서 종교와 사회적 상황이 뒤엉켜 있는 인간의 상황에 집중한다.

새롭게 보는 법

샤를 보들레르(1821~1867)는 19세기 가장 위대한 시인으로 꼽히는 유명한 사람이다. 그는 당시 산업화를 겪고 있던 파리의 변화를 언급했고, 미술에 대한 글도 썼다. 보들레르는 인간 존재의 전체성에 초점을 맞추는 새로운 반합리주의 미학을 대변하며 현대 비평의 아버지로 간주된다.

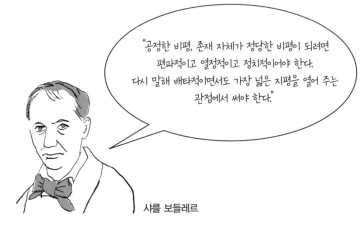

"공정한 비평, 존재 자체가 정당한 비평이 되려면 편파적이고 열정적이고 정치적이어야 한다. 다시 말해 배타적이면서도 가장 넓은 지평을 열어 주는 관점에서 써야 한다."

샤를 보들레르

《현대 생활의 화가》(1863)에서 보들레르는 당시 미술에서 좋다고 느끼는 점을 우리에게 들려 준다. 보들레르는 실제 삶, 특히 파리처럼 거대한 발전과 변화를 거치는 신도시에서의 실제 생활을 있는 그대로 묘사하는 미술가를 최고로 꼽았다. 미술가는 사회에서 벗어나 댄디가 되거나, 보들레르의 표현대로 '플라뇌르(산책자)'가 되어 도시를 활보하고 영광스럽게 직접 아스팔트 길을 답사하면서, 자신이 관찰하는 세계가 과거와 얼마나 차이가 나는지 살펴보아야 한다. 그 차이는 급히 움직이는 도시의 새롭고 빠르게 바뀌는 특징인 '덧없고 일시적이며 우연한 것'에 있었다. 미술가가 도시의 이런 새로운 주제를 카페, 도로, 거지, 매춘부, 군대 행렬 등과 결합시키려면 새로운 미술 기법이 필요했다.

저 아스팔트 길로 답사하러 가자고, 친구!

데카당스

보들레르는 사실주의에 대해, 추함과 쇠락이 어떻게 아름답게 보일 수 있는가에 대해 특별한 견해를 가지고 있었다. 그는 도덕적인 예술에 전혀 관심이 없었다. 아니, 좀 더 사실적으로 비치는 비도덕적인 예술을 원했다. 무척 악명 높은 시집 《악의 꽃》(1857)은 실생활에서 접하는 메스꺼움과 욕망, 도덕적 타락을 거리낌 없이 보여 주어 당시 사람들에게 충격을 주었다. 보들레르는 악과 죄를 인간 본성의 일부로 보았고, 인간이나 사회가 진보하거나 계몽된다는 믿음은 환상이라고 생각했다.

보들레르는 자신이 새로운 정신을 구현하는 타락한 천사라고 보았다. 그는 폴 베를렌 (1844~1896), 스테판 말라르메(1842~1898) 같은 다른 시인, 화가들과 함께 데카당이라는 그룹을 결성했다. 데카당스의 유행은 주로 19세기 말 프랑스의 '세기말 정서'와 관련이 있다. 보들레르를 비롯한 데카당스 작가들은 진보가 항상 더 나은 쪽으로 일어나지는 않는다고 강조하면서 관능적이고 색다르고 에로틱한 것에 빠졌다.

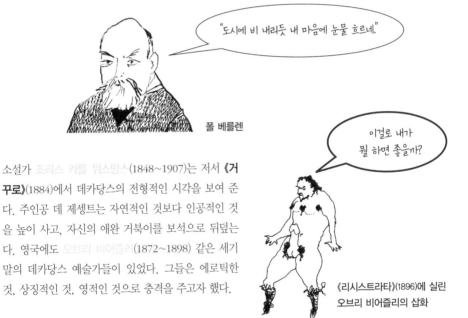

"도시에 비 내리듯 내 마음에 눈물 흐르네."

폴 베를렌

이걸로 내가 뭘 하면 좋을까?

소설가 조리스 카를 위스망스(1848~1907)는 저서 《거꾸로》(1884)에서 데카당스의 전형적인 시각을 보여 준다. 주인공 데 제셍트는 자연적인 것보다 인공적인 것을 높이 사고, 자신의 애완 거북이를 보석으로 뒤덮는다. 영국에도 오브리 비어즐리(1872~1898) 같은 세기말의 데카당스 예술가들이 있었다. 그들은 에로틱한 것, 상징적인 것, 영적인 것으로 충격을 주고자 했다.

《리시스트라타》(1896)에 실린 오브리 비어즐리의 삽화

상징주의

바그너의 저작에서 큰 영향을 받은 19세기 또 다른 미술 운동은 상징주의였다. 상징주의라는 용어는 말라르메의 시를 설명하기 위해 처음 사용되었다. 이후 오딜롱 르동(1840~1916)과 퓌비 드 샤반(1824~1898)의 시각 예술을 지칭하는 데 사용되었다. 상징주의 미술은 보다 신비로운 신화나 생리적인 내용을 위해 사실주의를 거부했다.

예술 지상주의

19세기와 20세기에 예술을 둘러싸고 벌어진 큰 논쟁 중 하나가 예술의 자율성이다. 19세기를 마감하고 현대가 시작되는 시기와 1960년대 후반에 예술가와 비평가 들은 예술 작품이 실제 세계인 정치나 사회에 어떻게 관여해야 할지를 놓고 반복해서 씨름했다.

보들레르는 예술이 특별한 사회적 기능을 갖는다고 생각하지 않았다. 예술은 그 자체를 위해 존재한다고 믿었다. 이런 생각은 미를 도덕이나 진리의 이념과 분리시킨 칸트 미학에 뿌리를 둔다. 프랑스 철학자 **빅토르 쿠쟁**(1792~1867)이 1818년에 '예술을 위한 예술'이라는 말을 처음 사용했지만, 개념을 대중화한 사람은 **테오필 고티에**(1811~1872)였고, **제임스 애벗 맥닐 휘슬러**(1834~1903) 덕분에 잊히지 않게 되었다.

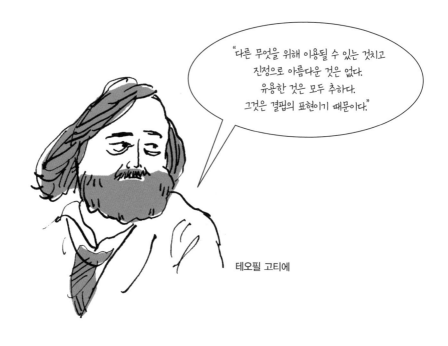

"다른 무엇을 위해 이용될 수 있는 것치고 진정으로 아름다운 것은 없다. 유용한 것은 모두 추하다. 그것은 결핍의 표현이기 때문이다."

테오필 고티에

'예술 지상주의'에 전적으로 반대한 사람으로 위대한 러시아 소설가 **레오 톨스토이**(1828~1910)를 들 수 있다. 《**예술이란 무엇인가**》(1897)에서 그는 예술의 유일한 기능은 형식과 미의 표현이 아니라 도덕적 가치를 전하는 것에 있다고 주장했다. 그는 '예술은 쾌락이나 위안, 오락이 아니다'라며 도덕적 감성의 경험을 전달하는 예술이 가치 있다고 보았다.

법정에 선 예술

휘슬러는 1877년 런던의 그로스브너 갤러리에 **〈검은색과 금색의 녹턴 : 떨어지는 불꽃〉**(1875)이라는 그림을 전시하여 악명을 떨쳤다. 이 전시로 당대의 상반되는 두 예술관인 예술의 사회적 기능 이론과 '예술 지상주의' 이론이 정면으로 대립하였다.

러스킨은 자신이 간행하는 신문에 휘슬러의 그림을 비웃는 비평을 썼다. 그는 휘슬러의 작품을 결코 받아들일 수가 없었다. 그림이 **스케치 수준**인 데다 실제보다 의미심장하게 꾸몄다는 이유였다. 그는 그 그림이 채색도 끝나지 않았고, 무엇을 재현하고 있는지 분명하지 않으며, 대부분 엉성하고 조잡하게 이루어졌다고 보았다.

휘슬러는 러스킨이 가장 중요하게 여기는 관찰과 사실주의 기법들을 미술에서 제거하고자 했다. 휘슬러의 그림은 예술을 위한 예술이었다. 관찰자의 주관적 경험을 다루었고, 색채 조화와 형태 배열을 담았다. 부정확하게 그렸다는 점은 전혀 문제가 되지 않았다. 휘슬러의 대응에 격분한 러스킨은 도덕적으로 아무런 입장도 갖지 못한 그 그림이 시장에서 거래되는 하찮은 상품만큼의 가치도 없다고 말했다. 더 이상 그림 한 점의 문제가 아니었다. 휘슬러는 명예 훼손으로 소송을 제기했다.

재판은 빅토리아 시대의 큰 구경거리였다. 휘슬러를 향한 러스킨의 공격은 단순히 한 화가를 공격하는 것에 그치지 않았다. 당시 미술, 특히 프랑스에서 유입된 '새로운 운동들'이 분명히 보여 주는 신경향을 향한 공격으로 확대되었다. 러스킨이 신경향에 대해 아는 바는 거의 없었지만 자신이 싫어한다는 점은 분명히 알고 있었다. 재판은 말을 재치 있게 잘하는 휘슬러가 승소했으나, 손해 배상으로 단지 1파딩밖에 인정받지 못했다. 그는 소송 비용을 배상하지 못해서 결국 파산하고 말았다.

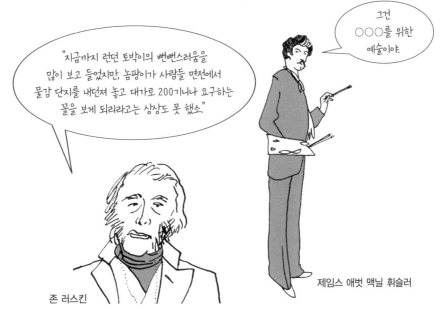

"지금까지 런던 토박이의 뻔뻔스러움을 많이 보고 들었지만, 놈팡이가 사람들 면전에서 물감 단지를 내던져 놓고 대가로 200기나나 요구하는 꼴을 보게 되리라고는 상상도 못 했소."

그건 ○○○를 위한 예술이야.

존 러스킨

제임스 애벗 맥닐 휘슬러

산업 시대의 색채 이론

이 시기에는 과학과 기술이 미술에 근본적인 영향을 미쳤다. 화학자 외젠 슈브뢸 (1786~1889)은 다양한 색이 서로 어떤 관계를 갖는지 연구하여 72가지 색으로 구성된 '색상 환'을 고안했다. 그는 자신의 직물 염색 사업을 위해 색채 이론을 합리화하고 싶었다. '인접한 두 색은 우리 눈에 가능한 서로 다르게 보인다'고 그는 주장했다. '어떤 색'을 경험하는 일은 인접해 있는 '다른 색'이 무엇이냐에 따라 달라진다는 것이다. 그 후 그는 다양한 상황에서 어떤 일이 발생하는지 밝히려 했다.

프랑스의 미술 비평가 샤를 블랑(1813~1882)은 저서 《장식 미술의 원리》(1882)에서 슈브뢸의 이론을 대중화했다. 이 책은 미술가들이 많이 읽으면서 엄청난 영향력을 갖게 되었고, 화가 조르주 쇠라(1859~1891)가 점묘법과 신인상파를 개발하는 데에도 영향을 주었다. 쇠라는 원색 물감으로 작은 점을 무수히 많이 찍어서 빛의 효과를 포착하고자 했다. 이런 방식으로 그는 색조가 시각에 의해 혼합되도록 해서 (단순히 팔레트 위에서 물감을 섞는 방식보다) 색의 풍부한 범위를 확보했다. 쇠라는 슈브뢸의 발견을 활용해 인상파 화가들이 대중화시킨 기법을 더욱 엄격한 과학적 바탕 위에서 발전시키고자 했다.

자포니슴

마네와 휘슬러 같은 화가들과 인상파나 신인상파에 관여한 화가들은 아카데미나 신고전주의 양식이 아닌, 회화의 새로운 재현 양식을 만드는 것에 관심을 가졌다. 그들 모두가 공유한 또 다른 특성은 일본적인 모든 것에 대한 열광이었다.

선도적인 미술 평론가 필립 뷔르티(1830~1890)는 당시 파리를 휩쓴 대유행에 자포니슴이라는 이름을 붙였다. 일본은 200년 동안 폐쇄되어 있다가 무역을 개방한 지 얼마 되지 않았을 때였고, 덕분에 일본 판화와 직물, 산물들이 갑자기 서구로 몰려들었다.

서구 미술가들은 일본 목판화가 공간을 2차원적으로 드러내는 방식에 특히 흥미를 보였다. 호쿠사이(1760~1849)와 히로시게(1797~1858) 같은 미술가들이 우키요에 전통에 따라 제작한 판화들은 유럽 미술의 공간 묘사와 완전히 다른 방식을 취했다. 그들은 서예의 선, 음영의 제거, 양식화된 장면 설정 등에 의지했다. 미술가들은 일본 판화의 방대한 소재도 좋아했다. 인간의 삶 전체가 들어 있었고, 다소 강도 높은 에로티시즘도 포함되었다.

"일본 사람들을 보라. ……
야외의 삶, 그림자 없이 묘사된
햇빛 아래의 삶을 보게 될 것이다.
색은 오직 색조의 배합으로만 사용되며,
다양한 조화가 뜨거운 인상을 준다."

폴 고갱

서구인들이 다른 문화권의 예술을 바라보는 시각을 다시 돌아보기 시작한 것은 19세기였다. '다름'이 '열등함'을 의미하지 않는다는 사실을 완전히 인정하는 재평가가 이루어진 것은 20세기가 되어서였다.

"일본 미술을 연구하다 보면 의심할 나위 없이 현명하고 철학적이며 지적인 남자를 보게 된다. 그는 어떻게 시간을 보낼까? 지구에서 달까지의 거리를 연구하면서? 아니, 그렇지 않다. 비스마르크의 정책을 연구하면서? 아니다. 그는 풀잎을 연구한다. …… 일본 미술을 연구하면 더 행복해질 수밖에 없다."

빈센트 반 고흐

반 고흐(1853~1890)의 주장은 다르게 보고 다르게 생각하는 방식, 그가 아주 흥미롭고 해방적이라고 보았던 미학을 묘사하고 있다. 더욱더 영적인 것을 사유하기 위해 자연계를 관조하기를 중시하는 동양적 태도를 보여 준다. 이것은 본질적으로 많은 동양 미술이 추구하는 것이자 풀잎 하나에서 우주 전체를 관조하는 일이다. 풀잎을 자연주의적으로 검토하기보다는 배후에 놓여 있는 보다 큰 진실을 표현하고자 함이다.

후기 인상파

인상파 이후의 미술, 인상파의 영향을 받은 미술을 뭉뚱그려 **후기 인상파**라 한다. 후기 인상파는 재현에 대한 자연주의적 이념에서 점차 멀어지는 미술을 대변한다. 부분적으로 쇼펜하우어와 니체의 새로운 철학적 입장에서 도출된 자아의 이념, '자기표현'의 이념을 중시한 결과였다. 후기 인상파라는 용어는 1910년 영국 평론가 **로저 프라이**(1866~1934)가 런던에서 **'마네와 후기 인상파 화가들'**이라는 회화전을 기획하면서 처음 사용했다.

중요한 후기 인상파 화가로 **폴 세잔**(1839~1906), **반 고흐**, **폴 고갱**(1848~1903)이 있다. 프라이가 볼 때는 모두 인상파의 분명한 재현에서 멀어진 사람들이다.

야수파

야수파는 프랑스의 후기 인상파 회화 중에서도 아주 다채로운 운동이다. '야수'라는 말은 문자 그대로 '거친 야생 동물'을 의미한다. 1905년 미술 비평가 **루이 복셀**(1870~1943)이 **앙리 마티스**(1869~1954), **앙드레 드랭**(1880~1954), **라울 뒤피**(1877~1953) 같은 화가들의 환하고 표현적이고 '거친' 그림을 언급하면서 처음 사용했다. 그들은 표현과 감정을 중시했고, 원색과 형태에서 미를 찾았다. **야수파**는 자기들이 파리의 트로카데로 박물관에서 관람한 민속미술, '원초적' 미술로부터 영향을 받았다는 사실을 서양 미술사에서 최초로 인정한 사조였다.

"치밀하고 미묘한 농담, 부드러운 변화로 구성된 그림들은 아름다운 파랑, 아름다운 빨강, 아름다운 노랑을 요구한다. 인간 본성의 관능적 토대를 흔드는 실체, 그것이 야수파의 출발점이며 수단 안에서 순수함을 찾는 용기다."

앙리 마티스

원시주의

19세기 말과 20세기 초의 유럽 미술을 살펴보면 비서구 문화권의 미술과 공예품에서 받은 영향을 분명하게 확인할 수 있다.

근대 미술가에게 '원시'는 근대 유럽 도시들만큼 문명화되지 않아 보이는 일부 서구 사회와 비서구 사회 전체를 가리키는 개념으로, 상당히 유럽 중심적인 시각이었다. 당시 유럽 전역에서 급속히 사라지고 있던 산업화 이전의 유럽 농촌 사회의 초기 민속 문화와 마찬가지로 아프리카나 인도의 미술 작품은 '원시적'이라고 여겨졌다.

고상한 야만인

낭만주의 철학자 루소는 '고상한 야만인'이라는 개념을 만들어 냈다. 그는 기본적으로 사회가 타락했으며, 인간은 갓 태어난 '자연' 상태일 때 순수하고 타락하지 않고 선량하다고 보았다. 심지어 《과학과 예술론》(1750)에서는 예술과 과학의 진보가 인류 전체를 이전보다 퇴보시켰다고 말했다.

서구 미술가들도 '원시적인 것'에서 서구의 기독교 교리에 물들지 않은 문화를 찾았다. 그들은 서구 문화의 금기들이 '원시' 문화에는 존재하지 않는다고 생각했다. 결국 그들에게 원시 문화란 자유와 섹스, 비추종주의를 의미했다.

폴 고갱

욕망의 원초적 대상

근대 초기의 미술가들이 다른 문화권의 미술에 그토록 큰 영향을 받은 여러 이유가 있다. 그중 하나가 세상이 너무 급격하게 변하면서 미술가들이 다양하고 새로운 영향에 많이 노출되었다는 점이다. 그들은 자신이 살고 있는 변화하는 세상과 '원시적인 것'이 표현하는 문화가 다르거나 서로 대립한다고 보았다. 그들은 당시 비서구 국가에서 들여온 물건들을 당혹감과 경탄으로 받아들였다.

독일 미술 사학자이자 비평가인 빌헬름 보링거(1881~1965)는 1908년에 **《추상과 감정 이입》**이라는 흥미로운 책을 출간했다. 이 연구서는 '원시' 문화가 사용한 장식품과 장신구를 근대 회화의 새로운 언어와 결부시켰다. 보링거는 '추상'과 장식을 적극적으로 활용하는 문화는 '혼자 있는 공포감'을 넘어선다고 하면서, 이는 자연주의와 감정 이입을 사용한 전통적인 서구 미술과 상반된다고 보았다.

입체파

입체파는 서구 미술에서 가장 중대한 발전 중 하나로 꼽힌다.

입체파는 파블로 피카소(1881~1973)와 조르주 브라크(1882~1963)가 1907년에서 1911년 사이에 개발한 회화 양식이다. 피카소와 브라크는 고대 그리스 이래 서구 미술의 토대로 간주되어 온 자연주의보다 진실한 재현 형식을 원했다. 그들은 아프리카 부족의 양식화된 가면처럼 '원시' 문화가 재현을 사용하는 방식에 깊은 영향을 받았다.

때로는 이 시기의 회화를 분석적 입체파라고 부른다. 나중에 피카소와 브라크는 콜라주라는 종합적 입체파를 개발했다. 신문 조각, 상표 딱지, 벽지 같은 '실제' 세계의 물건들이 교묘하게 사용되면서 재현의 개념을 훨씬 더 복잡하게 만들었다.

입체파는 전적으로 재현과 관련이 있으며, 서구 미술이 고전적인 재현 개념과 전통적인 방법에 도전한 시기의 정점이었다는 점에서 중요성을 찾을 수 있다. 입체파는 이후 다른 미술가들이 비슷한 작업을 시도하는 계기가 되었다. 입체파가 없었다면 뒤샹도 없었을 것이고, 팝아트나 개념 미술, 멀티미디어 설치도 없었을 것이다!

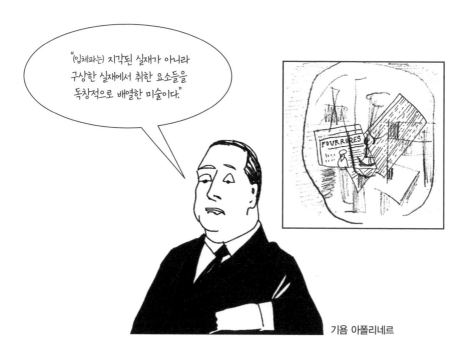

"(입체파는) 지각된 실재가 아니라 구상한 실재에서 취한 요소들을 독창적으로 배열한 미술이다."

기욤 아폴리네르

프랑스의 시인이자 비평가인 기욤 아폴리네르(1880~1918)는 일찍부터 입체파를 옹호했다. 그의 회화적인 시, 혹은 '서예를 닮은' 시는 그가 그토록 격찬한 입체파 회화나 콜라주와 다를 바가 없었다.

표현주의

프랑스 미술가들만 '원시주의'에 관심을 보인 것은 아니었다. 독일 화가들도 인상파의 조화롭고 균형 잡힌 세계와 단절하기를 원했고, '원시'의 영향에서 영감을 찾았다.

독일 표현주의자들은 강인한 자기표현이 고상하고 진실한 것이라며 높이 평가했다. 독일 표현주의는 두 그룹으로 나뉜다.

한 그룹은 에른스트 루트비히 키르히너(1880~1938)가 설립한 브뤼케(1905~1913), 일명 다리파이다. 다리파에 속하는 표현주의 미술가들은 자연 속의 인간이라는 이념을 받아들였다. 그들은 나체주의 집단에 합류하는 등 대안 공동체에서 생활하곤 했다.

또 다른 그룹인 청기사파(1911~1914)는 다리파보다 유명하다. 바실리 칸딘스키(1866~1944)와 프란츠 마르크(1880~1916)가 창설했고, 나중에 아우구스트 마케(1887~1914)와 파울 클레(1879~1940)도 동참했다. 그들은 뮌헨을 본거지로 삼았고, 칸딘스키의 영향력 있는 저서 《예술에서 정신적인 것에 대하여》(1911)를 처음 출간했다. 청기사파는 추상 회화의 전개에 중대한 역할을 했다.

독일 표현주의 미술가들이 활발하게 제기한 자기표현의 절대적 중요성은 1950년대에 추상 표현주의자들이 수용하여 실천했다고 볼 수 있다. 표현주의라는 '개념'은 1980년대에 신표현주의자들이 다시 사용했다.

ART
THEORY
FOR
BEGINNERS

모던
미술

▷▷▷▷▷▷▷▷▶▷▷▷▷

대대적으로 산업화된 선진 사회에서 살아가는 미술가들에게서 흔히 보이는 현상이 있었다. 그들은 자신의 미술이 과거의 미술과 어떤 식으로든 달라야 하며, 급속도로 변화하는 사회를 반영해야 한다고 믿었다. 그들은 자기 작품이 모던해야 한다고 느꼈다.

모던과 모더니즘은 어떤 의미로 사용하는가?

원래 사람들이 어떤 물건이나 사상을 모던하다고 말할 때는 그저 당대 혹은 최신식이라는 의미였다.

"조토는 그리스에서 로마에 이르는
회화 예술을 변화시켰고
미술을 모던하게 만들었다."

첸니노 첸니니

오늘날에는 모던이라는 말을 다른 방식으로도 사용하는데, '근대'를 가리키기도 한다. 근대는 산업화가 시작된 1860년대에서 1960년대 후반에 이르는 약 100년에 해당하는 역사적 시기다.

모더니즘은 '근대'의 배후에 깔린 철학이다. 모더니즘에서는 이전과 현저하게 다른 미술을 보게 된다. 모더니즘은 새롭고 급격한 발전과 변화에 대응하면서 독창성과 진보의 이상을 중시했다. 따라서 미술에서 모더니즘은 산업화와 도시화 같은 근대의 여러 변화에 대한 반응이다.

모더니즘 예술

모더니즘 예술가들은 화가든, 조각가든, 사진작가든, 작가든, 시인이나 비평가든 간에 특정 신념을 공유하는 경향이 있다. 과거와는 근본적으로 다른 환경에서 살아간다고 느낀 그들은 변화를 반영하는 새로운 유형의 예술을 창조하고 싶었고, 전통적이고 역사적인 사상을 거부했다. 모더니스트들이 원한 것은 독창성과 새로움이다. 확립된 역사와 신념, 전통의 거부는 낡은 어법과 장식 양식에 대한 거부를 의미하기도 했다. 새로운 국제적 정신은 모더니즘 미술과 건축에서 분명하게 드러나며, 당시 많은 모더니즘 예술가들 사이에서 인기를 끈 국제 사회주의의 원칙들과 연결된다.

난 전혀 구태의연하지 않아.

제이콥 엡스타인(1880~1959), 착암기, 1913

아방가르드는 발전적인 문화의 선두를 차지하는 예술가들과 관련된 모더니즘의 이념으로, 주류 문화와 대립하는 입장이다. 이 용어는 적의 영토에서 새로운 지점을 탈환하는 선발 부대를 뜻하는 프랑스 군사 용어에서 따왔다. 어떤 사람들은 저항적인 아방가르드의 이념이 1930년대에 끝났다고 보았지만, 어떤 사람들은 프로토 팝 아티스트들과 초기 포스트모던 예술가들도 아방가르드라고 보았다.

아방가르드를 설명하는 이론은 다양하다. 페터 뷔르거(1936~2017)는 모더니즘 사상에서 아방가르드를 분리시키는 이론을 내놓았다. 《아방가르드의 이론》(1974)에서 뷔르거는 많은 모더니즘 예술이 그렇듯이 예술로 분류되는 것에 아주 만족하는 예술과, 예술의 '이념' 자체에 도전하기에 그가 진정으로 급진적이라고 보았던 아방가르드 예술을 구분했다.

미래주의

미래주의는 이탈리아의 시인 필리포 마리네티(1876~1944)가 시작한 20세기 초의 아방가르드 예술 운동이다. 미래주의 예술가로 움베르토 보초니(1882~1916), 카를로 카라(1881~1966), 자코모 발라(1871~1958), 지노 세베리니(1883~1966)를 들 수 있다. 미래주의 예술가들은 역사와 구시대의 문화가 본질적으로 나쁘다고 생각했다. 대신 무엇이든 새로운 것을 추구했다. 그들은 미술관과 도서관을 파괴하라고 외쳤고, 고속 자동차와 자전거 경주, 전기, 자동 권총, 탱크 같은 것을 찬양했다.

"현대 생활의 소용돌이, 강철과 열광,
자부심과 곤두박질치는 속도로 가득한 삶을
표현하기 위해 진부하고 낡은 소재들은
모두 깨끗이 쓸어 내야 한다."

움베르토 보초니, 공간에서의 독특한 형태의 연속성, 1913

소용돌이파

소용돌이파는 영국 스타일의 미래주의로, 1913년 윈덤 루이스(1882~1957)가 시작했다. 이탈리아의 미래주의 예술가처럼 루이스는 새로운 기계 시대를 찬양하는 예술을 원했다. 그가 이끌던 잡지 **《돌풍》**은 프랑스, 영국적 기질, 빅토리아 시대의 정신, 탐미주의자, 영국 국교회, 대중적인 작가나 작곡가, 자선가, 운동선수 등을 예술과 문화의 낡은 형식이라며 호되게 비난했다. 대신 영국의 산업, 노동조합 운동가, 비행사, 뮤직홀 공연가, 미용사, 항구, 아방가르드 구성원 등 새로운 것을 찬양했다.

반예술

다다는 '반예술' 운동이다. 1916년 취리히에서 시작하여 유럽 전역으로 퍼졌고, 뉴욕으로 옮겨 갔다. 다다 예술은 불경했고, 분노에 찬 경우도 있었다. 종잇조각을 아무렇게나 풀칠해서 붙인 장 아르프(1887~1966)의 콜라주 작품일 수도 있고, 마르셀 뒤샹의 낙서를 곁들인 모나리자 엽서일 수도 있다.

다다는 거의 모든 것에 반발했다. 끔찍한 대학살과 엄청난 살상이 일어난 제1차 세계 대전(1914~1918)의 공포와 참상 이후, 사람들은 문명사회라는 개념에 진지하게 의문을 품게 되었다. 일차 대전은 산업 규모로 벌어진 최초의 전쟁이었다. 다다 예술가들은 문화에 대한 신뢰, 특히 전통 예술과 미학에 대한 신뢰를 완전히 상실했다.

"다다는 아무것도 의미하지 않는다.
그것은 아무것도 아니다.
그 어떤 것도 아닌 것, 당신의 희망이 아닌 것,
당신의 이상향이 아닌 것, 당신의 우상이 아닌 것,
당신의 예술가가 아닌 것, 당신의 종교가 아닌 것,
다다는 아무것도 아니다."

트리스탄 차라

다다 예술에는 관례적인 미술 작품만이 아니라 퍼포먼스와 시, 영화, 사진, 인쇄물 같은 장르도 포함되었다. 다다 운동은 시인 트리스탄 차라(1896~1963)와 나이트클럽인 카바레 볼테르를 운영하던 후고 발(1886~1927)을 중심으로 시작되었다. 다다는 모든 것, 그중에서도 예술의 세계를 뒤흔들어 놓는 것이었다. 다다 퍼포먼스는 혼란스럽고 공격적이고 충격적이었다. 다다 시는 쿠르트 슈비터스(1887~1948)의 〈우르 소나타〉처럼 발음대로 표기하여 이해할 수 없는 소리의 율동적인 흐름으로 구성된 경우도 많았다.

베를린에서는 보다 정치성을 띤 운동이 전개되었다. 게오르게 그로스(1893~1959)와 존 하트필드(1891~1968)는 우익 민족주의의 증가를 겨냥한 풍자적인 작품을 만들었다. 한나 회흐(1889~1978)는 일상의 잡동사니를 다다의 전복 행위로 끌어들인 복잡한 콜라주 작품을 제작했다.

"1916년 2월 6일 오후 6시,
차라가 다다라는 말을 만든 걸 기억해.
차라가 그 단어를 처음 발설할 때
난 우리 애들 열두 명과 함께 거기 있었어.
……
취리히의 카페 드 라 테라스에서 있었던 일인데,
그때 나는 왼쪽 콧구멍에
브리오슈 빵을 집어넣고 있었지."

장 아르프

초현실주의

초현실주의자들은 다다 예술가와 밀접한 관련이 있었다. 초현실주의 운동은 1920년대에 작가이자 시인 앙드레 브르통(1896~1966)을 중심으로 시작되었고, 유동적이지만 선별된 주변 미술가 및 작가 집단이 관여했다. 장 아르프, 호안 미로(1893~1983), 앙드레 마송(1896~1987), 살바도르 달리(1904~1989), 프란시스 피카비아(1879~1953), 이브 탕기(1900~1955), 막스 에른스트(1891~1976), 조르주 바타유(1897~1962) 등이 속한다.

초현실주의자들은 제1차 세계 대전 이후 문명의 개념을 거부했다. 지그문트 프로이트(1856~1939)의 비합리성과 무의식 개념에 기댄 초현실주의 예술 작품과 저술은 인간의 이성을 강조하는 계몽사상에까지 의문을 제기하는 것처럼 보인다.

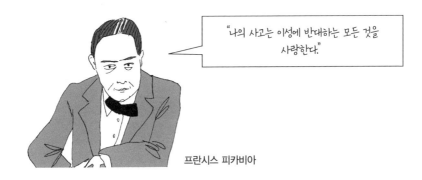

"나의 사고는 이성에 반대하는 모든 것을 사랑한다."

프란시스 피카비아

초현실주의는 '현실을 초월한다'는 의미이다. 비록 다다에서 성장한 운동이긴 하지만, 반예술보다는 무의식에서 예술을 창작하는 작업과 관련이 많았다. 1920~1930년대에 걸쳐 초현실주의자들은 많은 선언문을 발표했고, 단체 전시회를 열었다. 초현실주의 작품들은 양식적으로 차이를 보이긴 해도 대체로 무의식과 우연, 성, 금기에 관심을 보였다.

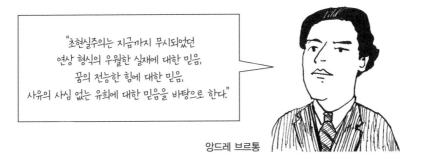

"초현실주의는 지금까지 무시되었던 연상 형식의 우월한 실재에 대한 믿음, 꿈의 전능한 힘에 대한 믿음, 사유의 사심 없는 유희에 대한 믿음을 바탕으로 한다."

앙드레 브르통

무의식

지그문트 프로이트는 1900년에 《꿈의 해석》을 출간했다. 이 책은 (의식의 이성적인 사고가 아니라) 무의식적인 사고가 어떻게 사람들의 행동을 규정하는지 보임으로써 인간의 마음에 대한 사람들의 이해를 근본적으로 바꿔 놓았다. 프로이트는 살인, 공격성, 격심한 성욕 같은 인간 사회의 전통적인 금기가 무의식의 실질적인 기반이라고 생각하고 다음과 같이 선언했다.

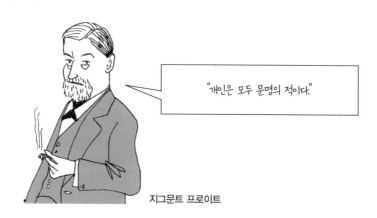

"개인은 모두 문명의 적이다."

지그문트 프로이트

초현실주의자들은 무의식적인 욕망과 초기 '원시' 문명 사람들의 행동 방식 사이에 관련이 있다고 보았다. 라스코 벽화를 비롯해 최근에 와서야 발견된 동굴 벽화를 통해 엿볼 수 있는 초기의 주요 문화들은 예술이 종교 의식과 관련이 있었을 가능성을 보여 준다. 인류학자 뤼시앙 레비브륄(1857~1939)은 저서 《미개인의 사고》(1910)에서 '원시인'의 사고방식이 합리주의와 논리적 이념들을 바탕으로 하는 서구의 사고와 얼마나 다른지 설명했다. 마르셀 모스(1872~1950)도 '증여'라는 사회적 행위가 합리적인 것이 아니라 신비주의와 주술의 요소를 갖고 있음을 보였다. '원시적인 것' 자체에 주목한 다른 예술가와 달리, 초현실주의자들은 '원시 예술'이 알려 주는 '원시 문화'에 관심을 쏟았다. 그것이 자신의 정신세계를 비춰 줄 수 있다고 생각했기 때문이다.

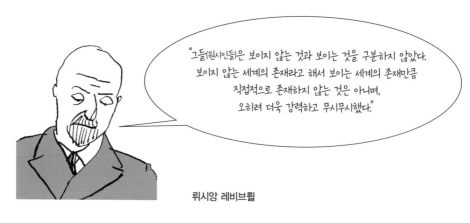

"그들(원시인들)은 보이지 않는 것과 보이는 것을 구분하지 않았다. 보이지 않는 세계의 존재라고 해서 보이는 세계의 존재만큼 직접적으로 존재하지 않는 것은 아니며, 오히려 더욱 강력하고 무시무시했다."

뤼시앙 레비브륄

자동기술법

초현실주의자들은 자신의 무의식을 열고 들어가려고 프로이트의 정신 분석 기법을 종종 활용했다. 막스 에른스트는 프로타주, 즉 문지르기를 이용해서 그림을 제작하기도 했는데, 그것은 우연과 운이 개입할 여지를 주었다. 앙드레 브르통이나 앙드레 마송의 자동기술법은 무의식에 따라 바로 작품을 창작하기 위함이었다.

기괴함

프로이트는 1925년에 '기괴함' 혹은 낯설음이라는 감정을 다룬 논문을 발표했다. '기괴함'은 개인이 이상하게도 친숙한 대상에게서 경험하는 불안의 감정이다. 한스 벨머(1902~1975)는 지나칠 정도로 실제 인간의 섹슈얼리티를 떠올리게 해서 아주 '기괴'하고 '정상적'이지 않은 인형을 조각하거나 사진 찍었다.

"인형은 어린 시절과 밀접한 관련이 있다. 유년기 아이들은 놀이를 할 때 생명체와 무생물을 전혀 구분하지 않는다. 특히 인형을 살아 있는 사람처럼 다루기를 좋아한다는 사실을 떠올려 보라."

얼마나 기괴한가?

지그문트 프로이트

한스 벨머

프로이트와 예술 이론

예술적 감성을 갖춘 지식인은 이런 식으로 말한다.

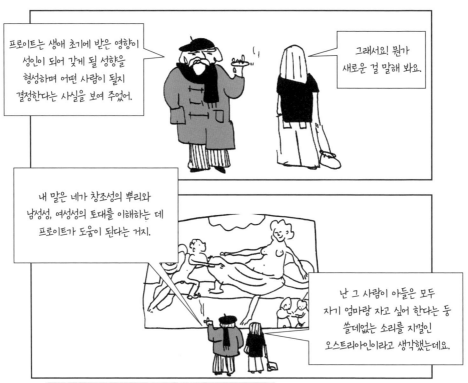

어른이 되는 서로 다른 길

남성

여성

프로이트가 예술 이론에서 그토록 중요한가?

간단히 대답하면 그렇다. 그가 정신 분석학을 만들었기 때문이다.

길게 대답하면, 프로이트는 무의식의 충동이 인간의 활동과 창조성에 동기를 부여하며, 예술이 무엇인지 이해하도록 도와준다고 믿었다.

프로이트의 사상은 논란의 여지가 많고 동의하지 않는 사람도 많지만, 그렇다고 무시할 수는 없다. 정체성과 예술에 대해 생각하면 특히 그렇다.

프로이트가 보는 레오나르도 다빈치

프로이트는 미술, 특히 고미술품에 아주 열광했다. 미술 창작 활동과 천재에게 동기를 부여하는 것이 무엇인지도 관심이 많았다. 1910년에 쓴 **《레오나르도 다빈치》**는 미술에 대한 프로이트식 접근법이 갖는 최상의 측면과 최악의 측면을 동시에 보여 준다.

창조성과 어린 시절의 경험을 이어 주는 고리와 특정 성격을 형성하는 유형들, 다시 말해 예술가로 만들어 주는 특징을 다루는 논의는 아주 훌륭해 보인다. 하지만 레오나르도의 작품을 단순히 정신 분석가나 비평가가 '해석'할 수 있는 복잡한 신경증의 표현으로 보는 태도, 작품을 환자의 심리적 동기를 확인하는 수단으로 환원하려는 태도는 프로이트의 심각한 한계를 드러낸다.

프로이트는 레오나르도의 천재성을 인정하면서도 기본적으로 예술적, 과학적 활동 대부분이 사실상 무의식적 방어의 의미를 가진다고 보았다. 그래서 레오나르도가 자신의 내적 자아를 파악하지 못하게 막았다고 주장한다. 물론 이 주장에도 일리가 있겠지만 지나치게 환원주의적이며, 프로이트식 예술 해석 전반의 문제라 볼 수 있다.

프로이트는 스위스 심리학자 카를 융(1875~1961)에게 '레오나르도라는 인물을 둘러싼 수수께끼'를 갑작스레 풀게 되었다고 말했다. '초기에 그는 자신의 성욕을 지식에 대한 충동으로 전환했고, 그때부터 어떤 것도 끝맺을 수 없게 되었다'는 것이다. 이것이 미술가 레오나르도와 창조적 충동을 풀이하는 프로이트의 이론이라 하겠다.

마르셀 뒤샹과 레디메이드

마르셀 뒤샹은 어떤 미술 운동과도 결부되기를 꺼렸다. 그럼에도 간혹 다다 미술가로 분류되곤 한다. 그의 초기 회화는 입체파와 미래파의 혼합이었고, 덕분에 일찍부터 인정받았다. 뉴욕 관중들의 관심이 유럽의 새로운 현대 미술 운동으로 향하는 계기가 되었던 대규모 전시회인 '아모리 쇼(1913)'에 그의 작품 〈계단을 내려오는 누드 2〉(1912)가 전시되었을 때는 엄청난 물의를 빚었다. 이제는 〈계단을 내려오는 누드 2〉도 전통적인 작품에 속한다고 볼지 모르지만, 당시에는 많은 사람들이 여성과 기계 같은 움직임, 입체파적인 앵글을 혼합한 뒤샹의 작품을 해독 불가능하다고 보았다. 언론은 앞다퉈 1면에 뒤샹의 작품을 조롱하는 기사를 실었다.

뒤샹은 그림보다 레디메이드로 더 유명하다. 최초의 레디메이드 작품은 나무 걸상에 평범한 자전거 바퀴를 부착한 〈자전거 바퀴〉(1913)였다. 레디메이드 작품이란 대량 생산된 물건을 미술품으로 전시하는 것을 이른다. 뒤샹에게 레디메이드란 미술이 심미적인 것에서 벗어날 수 있으며, 미술가의 가장 중요한 행위는 만들기가 아니라 선택과 전시라는 사실을 보여 주는 것이었다.

1915년에서 1923년까지 뒤샹이 고르거나 모은 레디메이드 작품은 21점이다. 그중 가장 널리 알려진 작품이 진짜 변기를 전시한 〈샘〉(1917)이다. 뒤샹은 제출된 작품을 모두 전시하겠다고 약속한 공모전에 〈샘〉을 가명으로 출품했다. 뒤샹 자신도 공모전의 심사 위원이었다. 다른 심사 위원들은 〈샘〉이 미술 작품이 될 수 있다는 사실을 받아들이지 않았다. 결국 그의 작품은 전시를 거부당했다. 미술의 경계를 시험하던 뒤샹은 레디메이드를 눈이 아니라 정신을 통해 이해하기를 원했다. 그는 미, 만들기, 숙련된 기술처럼 우리가 미술과 연결 짓는 온갖 특성을 제거하면 과연 미술은 어떠한 것이 될지 물었다.

> 이건 이전에 만들어졌어.

"미술이라는 말은 어원상 단순히 만들기를 의미한다. 그러면 만들기란 무엇인가? 뭔가 만든다란 파란 물감, 빨간 물감을 골라 팔레트에 짜고 …… 캔버스에 물감을 칠할 지점을 정하는 등 항상 선택하는 것이다. 그런 식으로 당신은 물감을 이용하고 붓을 이용하겠다고 선택할 수 있다. 하지만 원한다면 기계적으로 제작되었든 다른 사람이 손으로 만들었든 이미 만들어진 것, 즉 레디메이드를 이용하거나 활용할 수도 있다. 선택하는 사람은 당신이다. 일반 그림에서도 선택이 중요하다."

마르셀 뒤샹

커다란 유리

뒤샹의 작업은 상호 참조, 말장난, 농담, 게임으로 가득하다. **〈커다란 유리〉**라는 명칭으로도 잘 알려진 **〈그녀의 독신자들에 의해 발가벗긴 신부, 조차도〉**(1923)는 그의 최고 야심작으로 꼽힌다. 샌드위치처럼 두 장의 유리판 사이에 철사와 물감, 얇은 금속 조각으로 만든 이미지를 끼운 작품이다. 이미지는 **미완성**이다. 어쩌다 유리판도 깨졌지만 보수하지 않았다. 뒤샹은 그것이 구성에 보탬이 된다고 생각했다. 작품에 묘사된 대상은 아주 기계적으로 보이는데, '사람들 사이의 관능적 충동을 다룬 준과학적인 도식'이라고 한다. 도식은 만화 영화의 스틸 사진처럼 고정되어 있지만, 생명을 얻어 작동한다고 상상할 수도 있다. 유리의 각 부분이 의미하는 바를 직접 확인할 수는 없으나, 뒤샹이 작품에 관해 남긴 기록에서 의미를 찾을 수 있다.

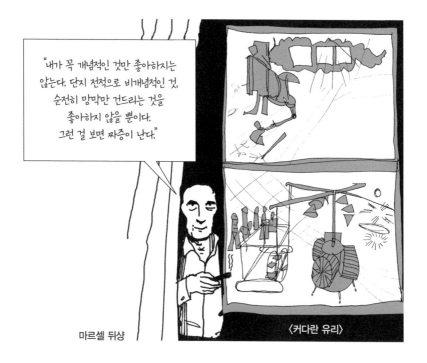

"내가 꼭 개념적인 것만 좋아하지는 않는다. 단지 전적으로 비개념적인 것, 순전히 망막만 건드리는 것을 좋아하지 않을 뿐이다. 그런 걸 보면 짜증이 난다."

마르셀 뒤샹

〈커다란 유리〉

〈커다란 유리〉를 만들고 얼마 후 뒤샹은 작품 활동을 접고 10년간 체스를 두었다. 그의 마지막 작품은 **〈주어진 것들〉**(1966)로, 제작에 20년이나 걸렸다. 다리를 벌리고 있는 한 여성의 스트립쇼를 커다란 나무문에 뚫린 두 개의 작은 구멍을 통해 관음증적으로 바라보게 만든 작품이다. 이번에도 그는 미술의 경계가 어디에 놓여야 하는지 질문을 던지는 듯하다.

마르셀 뒤샹은 20세기에 가장 영향력 있는 미술가가 되었다. 그는 이제 **피카소**보다 훨씬 큰 영향력을 발휘하고 있으며, 어떤 사람들은 그를 **개념 미술**과 **포스트모던** 미술의 아버지로 본다.

추상 미술

추상 미술은 비재현적인 미술 형식을 가리킨다. 서구 미술의 모더니즘과 결부되며, 재현이나 모방 같은 낡은 전통에 대한 도전이다. 추상 미술은 새로운 시각 언어의 창조라고 볼 수 있다. 최초의 추상 회화에는 바실리 칸딘스키의 작품들도 포함된다. 그의 작품은 느슨한 재현에서 완전한 비구상 미술로 옮겨 갔다. 그의 추상 작업은 자유로운 형식과 색채를 '영적인 것'과 동일시하고 있다. 그가 1911년에 쓴 아주 중요한 저서 《예술에서 정신적인 것에 대하여》는 모더니즘 초기의 아방가르드 미술을 포함하여 초기 추상 미술에 대해 많은 것을 알려 준다. 모더니즘 초기의 아방가르드 미술에 속하는 사조는 아래와 같다.

절대주의는 1915년에 카지미르 말레비치(1878~1935)가 추진한 러시아의 추상 미술 운동이다. 절대적인 것과 순수한 감정을 다루는 근본적으로 새로운 형식 언어로써 딱딱한 기하학적 형상을 사용했다. 말레비치의 악명 높은 《검은 사각형》(1915)은 이전의 미술 전체를 부정한다고 볼 수 있다. 처음 전시되었을 때는 마치 전통적인 종교적 성상처럼 전시실 구석의 높은 곳에 걸려 있었다.

구축주의도 러시아에서 시작되어 유럽까지 영향을 미친 예술 운동이다. 구축주의 조각은 산업 재료를 소재로 제작되었고 공간과 빛, 형태를 중시하는 경향이 있었다. 이 운동은 유토피아적이고, 낙관적이며, 접근하기 쉬웠다. 초기 구축주의자들은 혁명 이후 새 시대에 걸맞은 새로운 유형의 미술을 원했다. 구축주의는 원래 예술이 사회적으로 유용한 잠재력을 갖는다고 보았던 공산주의 사상에서 영향을 받았다. 블라디미르 타틀린(1885~1953)은 거대한 구축주의 구조물을 디자인했는데, 사실은 라디오 안테나용 철탑이었다. 구축주의는 점점 발전해 영향력이 확산되면서 정치적인 성격을 잃어 갔다.

데 스테일은 네덜란드어로 '양식'을 뜻하는 말이다. 원래는 추상화가 피트 몬드리안(1872~1944)과 테오 판 두스부르흐(1883~1931)가 발간한 잡지의 이름이었다. 데 스테일에 관여한 미술가들은 엄격하게 기하학적인 추상 회화를 제작하고 신조형주의라고 불렀다. 신조형주의는 가장 순수한 형태(예를 들어 사각형)와 가장 순수한 원색만 사용하는 새로운 비재현 미술을 가리키기 위해 몬드리안이 만든 용어다. 조형주의라는 표현을 사용한 까닭은 회화 자체가 '조형적'이고 유연한 미술 형식이기 때문이다.

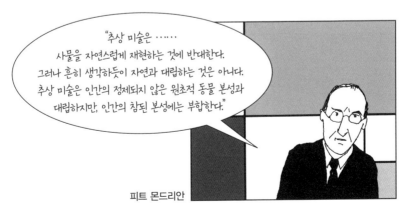

피트 몬드리안

특이한 추상 미술 이론들

초기 추상 미술가들은 다양한 이론을 신봉했다. 그중 일부는 회의적으로 받아들여진다.

신지학은 모든 종교를 연구하여 절대적 진리를 파악하고자 한 19세기 후반의 영적 운동이다. 영혼의 절대성을 추구하여 추상 작업과 일맥상통하는 면이 있다. 파울 클레, 바실리 칸딘스키, 피트 몬드리안을 비롯하여 여러 아방가르드 미술가들이 모두 한때는 신지학자였다. 다들 자기 작품이 신성한 영역에서 영적인 질서와 통일성, 진리를 추구하거나 드러낸다고 보았다. 추상화가 중 많은 이들이 그림은 어떤 식으로든 지극히 의미 있는 비가시적인 실재를 포착할 수 있다고 믿었다. 심지어 칸딘스키는 자기 그림이 '사유의 형식'을 재현한다고 말했고, 뒤샹 같은 사람은 '4차원'에 대해 말하기도 했다.

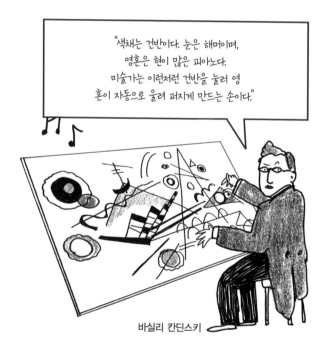

바실리 칸딘스키

공감각도 화가들과 추상 미술가들에게 영감을 준 과학 용어다. 한 감각 기관의 구체적인 느낌이 다른 감각 기관의 감응을 유도하는 현상을 묘사하기 위해 사용되었다. 공감각의 가장 분명한 사례는 사람들이 음악을 들으면서 색채를 떠올리는 경우다. 화가 칸딘스키는 공감각 주의자였고, 자기 그림이 음악의 구성과 조화를 구현한다고 보았다. 따라서 색은 그에게 아주 많은 감정을 담고 있었다.
공감각은 음악에도 영향을 미쳤다. 칸딘스키와 동시대에 활동한 작곡가 알렉산더 스크랴빈 (1872~1915)은 모든 사람이 공감각 현상을 경험하도록 하기 위해 자신의 곡 〈프로메테우스〉 (1910)를 연주하면서 빛을 반사하는 오르간을 사용했다.

형식주의

당시 제작되는 새로운 미술을 중요하게 평가하던 비평가들에게는 자연주의나 재현과 결부된 사상에서 벗어난 새로운 이론이 필요했다. 인상파와 세잔, 추상 미술을 두루 설명할 이론이 있다면 새로운 미술을 과거의 미술과 연결시킬 수도 있을 것이라 생각했다. 해결책이 바로 형식주의였다.

대표적인 모더니즘 이론에 속하는 형식주의는 1920년대에 클라이브 벨(1881~1964), 허버트 리드(1893~1968) 같은 평론가들의 주도로 전개되었고, 1940년대와 1950년대, 1960년대에 계속 재등장했다. 형식주의는 모더니즘 회화와 조각이 발전하고 인정받은 것과 밀접한 관련이 있다. 형식주의는 '형식' 개념을 바탕으로 하는데, 이때 형식은 사람들이 미술 작품에서 찾는 무언가를 뜻한다.

아름다운 형식이군!

어디, 어디?

클라이브 벨

허버트 리드

형식은 미의 이념과 관련 있다는 설명도 가능하다. 이번에도 뿌리는 고전 철학에 있다. 형식주의 논의는 벨이 저서 《미술》(1914)에서 제시했다. 벨은 블룸즈버리 그룹의 일원이었다. 블룸즈버리 그룹은 버지니아 울프(1882~1941)와 로저 프라이(1866~1934)를 비롯하여 영국에서 초기 모더니즘을 지지하던 상층의 중간 계급 지식인 모임이다. 그들은 제1차 세계 대전이 일어나기 전과 전쟁 중에 런던의 대영 박물관 근처에 있는 블룸즈버리에서 살롱과 비슷한 모임을 열었다. 인상파 화가들을 지지했던 벨은 영국에서 최초로 후기 인상파 전시회를 개최했다. 이 전시는 그의 비평문과 함께 영어권에서 새로운 근대 미술을 대중화하는 기여를 했다.

훌륭해!

저건 뭘 닮았을까?

로저 프라이

버지니아 울프

의미 있는 형식은 어떻게 알아볼까?

벨은 미술을 좋은 미술과 나쁜 미술로 나누었는데, 좋은 미술이란 '의미 있는 형식'을 담고 있다고 했다. 의미 있는 형식은 시대와 문화를 통틀어 다양한 유형의 미술품이 하나같이 공유하는 특징이다. 샤르트르 대성당의 창문과 멕시코 조각들, 파도바에 있는 조토의 프레스코화나 세잔의 그림에서 똑같이 찾아볼 수 있다.

벨에게 의미 있는 형식은 관람자의 감정과 감수성에 호소하는 '선과 색채의 결합'이다. 지극히 주관적인데, 절제되고 분명한 자연주의적 표현을 중시하는 고전주의와 비교하면 더욱 그렇다. 벨의 형식주의는 주관성의 중요성을 신봉한 데이비드 흄의 철학과 연결된다. 벨은 의미 있는 형식이 단순히 아름다움을 위장한 것과는 다르다고 확신했다. 미는 미술 바깥에 존재하지만, 의미 있는 형식은 오직 미술 안에만 존재하기 때문이다. 형식은 미술의 본질 자체이다. 형식주의가 내포하는 주관성은 좋은 미술과 나쁜 미술에 대한 생각이 사람마다 다르다는 의미는 아니었다. 벨은 의미 있는 형식에 반응하려면 교육이 필요하며, 교육을 통해 합의에 도달할 수 있다고 생각했다.

벨의 형식주의는 좋은 미술과 나쁜 미술을 구분하기에 도덕적 판단과 결부된다. 그런 구분은 엘리트주의라는 비판을 받았다.

"비평의 기능은
여러 부분이 서로 결합하여
전체적으로 의미 있는 형식을
산출하는 것을 지적하는 것에 있다."

조토, 아레나 예배당 벽화, 1305

클라이브 벨

미술의 내적 속성과 외적 속성

형식주의의 또 다른 중요한 견해는 미술 작품 안에 모든 의미가 담겨 있어야 한다는 것이다. 내적 속성이 외적 속성보다 중요했다. 그래서 재현 미술은 나쁜 것으로 간주되곤 했다. 재현 미술은 그림이 재현하는 것, 그림 바깥에 있는 것에 초점을 맞추기 때문이다. 작품 바깥에 있는 외적 속성인 정치에 치중하는 정치적인 미술도 마찬가지로 경시되었다. 이탈리아의 미래파 회화 같은 경우 대부분 혁신적이고 추상적이었음에도 그랬다.

미술은 오직 내재적 속성만이 중요한 영역이어서 형식, 감정, 감수성에 관한 작품이어야 했다. 근대 프랑스 화가 모리스 드니(1870~1943)는 말했다. '전투마를 다룬 그림이든, 누드화든, 일화나 다른 무언가를 다룬 그림이든 간에 그림은 본질적으로 특정 질서로 결합된 색채로 뒤덮인 평면임을 기억하라.'

"미술 작품을 감상하기 위해 우리가 실제 삶 속에 있는 어떤 것을 끌어들일 필요는 없다. …… 미술은 우리를 인간의 활동 세계에서 미적 희열의 세계로 데려간다."

클라이브 벨

벨의 입장은 분명 휘슬러가 〈검은색과 금색의 녹턴〉을 옹호하며 보인 입장과 가깝다. 형식주의도 휘슬러처럼 '예술 지상주의' 이론에 기대고 있다.

고급 예술과 저급 예술

벨의 형식주의는 좋은 예술과 나쁜 예술을 구분함으로써 칸트의 계몽사상으로 되돌아갔다. 칸트는 18세기에 예술에 관한 글을 쓰면서 보편적인 미를 이야기했다. 그에 따르면 보편적인 미는 몰개인적이고 초연한 '합리적' 개념이어서 위대한 예술과 응용 예술, 기능적인 예술을 구분하게 해준다. 이것이 고급 예술, 위대한 예술의 개념으로 이어졌다.

이와 대립하는 것이 세속적이고 일상적인 양식을 갖는 대중 예술, 저급 예술이다. 수세기 동안 다소 막연하게 남아 있던 구분이 겉보기에도 분명한 구분으로 굳어졌다. 진지하고 복잡하고 아름다우며 엘리트적인 것은 고급 예술이라 부르게 되었고, 사소하고 감상적이며 값싸고 대중적인 것은 저급 예술이라 부르게 되었다.

어떤 점에서는 자본주의와 일용품 문화의 부상이 고급 예술의 탄생에 기여했다. 그로 인해 엘리트적이고 부르주아적인 문화와 프롤레타리아의 일상적인 유흥을 구분하게 되었기 때문이다. 다들 분명하게 구분하기를 좋아하다 보니, 고급 예술과 저급 예술이라는 구분은 '이 작품은 진지하고 중요하며 일류이다'라거나, '저 작품은 사소하고 중요하지 않다'라고 말하는 유용한 수단이 되었다. 고급 예술은 '최상의 생각이나 말'이라는 견해가 대중적으로 퍼졌는데, 값싸고 제멋대로인 듯 보이는 대중 예술에 대한 우월감이 숨어 있다.

이분법에 도전하다

모더니즘 시대 내내 많은 예술가들이 이런 구분에 도전했다. 프랑스의 사실주의 화가 쿠르베는 더 오래된 아카데미 회화의 유산을 물려받기도 했지만, 대중적인 판화의 영향을 기반으로 급진적이고 현대적인 역사화를 제작했다. 마찬가지로 인상파 화가들은 판화, 사진, 패션의 구성 요소들을 작품에 도입했다. 피카소는 입체파 콜라주를 제작하면서 낡은 신문과 벽지 조각들을 이용했다. 그럴 때도 그는 다른 어떤 것을 묘사하기 위해서가 아니라 재료 자체를 드러나게 하는 급진적인 방식을 취했다.

파블로 피카소

저급 예술과 장식

고급 예술과 저급 예술의 구분으로 인해 모더니즘은 장식을 대체로 부정적으로 보았다. 장식은 저급한 예술 형식과 밀접하게 결부되어 있었다. 일부 모더니스트들은 장식을 교양 없는 언어, 시대에 역행하는 '원시적'인 것이라고 생각했다. 장식은 모더니즘에 내재된 보다 냉철한 합리주의, 모더니즘이 추구하는 순수한 형식이나 절대성, 질서 등에 바탕을 두기보다는 비합리적이고 개인적인 직관에 의지한다고 보았다.

이런 사실은 모더니즘 건축, 소위 말하는 국제 양식 건축에서 분명하게 드러난다. 이 운동은 바우하우스와 관련이 있으며, 근대 초기에 전개되었다. 바우하우스는 발터 그로피우스 (1883~1969)가 1919년 바이마르에 설립한 미술 학교이다. 그는 건축이 모든 미술의 '어머니' 여서 시각적인 창조 작업의 구성 요소를 모두 결합한다고 믿었다. 물론 건축은 분명 기능적인 예술이지만 그럼에도 위대할 수 있다고 생각했다. 그는 단순성을 중요시했고, '형식은 기능을 따라야 한다'면서 사용된 재료들이 감춰져서는 안 되고 용도에도 충실해야 한다고 강조했다.

바우하우스 건축가들에게 장식은 억제되어야 했다. 장식은 형식을 감추며, 단순하지도 진실하지도 않아서이다. 독일 건축가 아돌프 로스(1870~1933)는 1908년에 다음처럼 주장했다.

아돌프 로스

프랑스 건축가이자 국제 양식의 옹호자이던 르코르뷔지에(1887~1965)도 《오늘날의 장식 예술》(1925)에서 다음처럼 글을 썼다.

르코르뷔지에

포스트모더니즘 시대에 장식이 재등장했다. 오늘날에는 장식을 전적으로 비합리적이라거나 '원시적'이라고 보지 않고 오히려 특수한 문화 전통을 훌륭하게 전해 준다고 받아들인다. 국제 양식이나 모더니즘이 추구하던 이른바 순수성은 보다 광범위한 문화의 다양성을 경시한다고 볼 수도 있다. 이제 우리는 국지적인 정체성과 젠더, 다문화주의를 반영하는 측면들을 점점 더 중요하게 여긴다.

일부 모더니즘 비평가들은 앙리 마티스가 지나치게 장식적이어서 천박한 면이 있다고 비난했다. 그러나 마티스는 장식이 미술 작품의 본질적인 특성이라고 생각했다.

"미술 작품에서 장식성은 지극히 소중하다. 장식성은 본질적인 속성이어서 한 화가의 그림이 장식적이라고 말하는 것은 헐뜯는 의미가 아니다."

앙리 마티스

루이스 설리번(1856~1924)이나 한스 샤룬(1893~1972)처럼 덜 관습적인 모던 건축가는 '장식'을 활용했다. 여기서 장식은 모더니즘의 보수적인 입장에 대한 도전, 시대를 앞선 반가운 도전이었다. 그들의 절충적인 장식은 건물 전체에 장식적인 모티브를 뒤섞은 제임스 스털링(1926~1992)이나 로버트 벤투리(1925~현)의 포스트모더니즘 건축의 전조라고 볼 수 있다. 벤투리의 사상은 데니스 스콧 브라운(1931~현)과 함께 쓴 《라스베이거스의 교훈》(1972)에서 장식된 창고의 신식 구조를 거론할 때 잘 드러난다.

예술과 존재

논쟁의 여지가 있긴 하지만 중요한 철학자 **마르틴 하이데거**(1889~1976)는 독일에서 나치스와 함께 혹은 동시대에(이건 누구와 이야기하느냐에 따라 다르다) 활동했다. 그는 전후 유럽 사상과 실존주의, 해체주의, 포스트모더니즘에 크게 영향을 미쳤다.

하이데거는 존재론적 질문에 관심이 많았다. '존재'의 문제에 관심을 쏟았다는 의미다. 예술에 대한 그의 관심은 미나 목적을 묻는 전통적인 질문을 떠나 예술 안에서 '존재'의 본질을 사유하는 쪽으로 옮겨 갔다.

예술, 존재, 진리

하이데거의 주요 저서 **《예술 작품의 근원》**(1935)은 예술 이론을 다루었다. 이 책은 기본적으로 칸트의 《판단력 비판》 분석과 미학에 대한 자신의 생각을 조합하고 있다. 그의 사상은 계몽적 합리주의를 기반으로 한다. 칸트가 미학의 보편적 원칙을 추구한 반면, 하이데거는 일종의 '신비로운 진리'에 관심이 많았다. 특히 그림이 신비로운 진리를 드러낼 수 있다고 생각했다.

하이데거의 주된 사상은 예술을 관조의 대상이 아니라 '진리'에 이르는 방법으로 바라보아야 한다는 것이었다. 그는 '예술이 진리를 일으킨다'고 말했다. 따라서 예술은 진리를 파악하기 위해 존재를 인식하는 일과 관련이 있었다. 중요한 사례로 그는 농부의 신발 한 쌍을 그린 반 고흐의 그림을 다루었다. 이 그림은 단순히 농부의 신발만이 아니라 농부의 삶 전체, 계절이 바뀌는 동안 밭을 걸어 다닌 농부 자체를 구현한다고 보았다. 그렇다면 우리가 그림에서 발견하게 되는 것은 신발의 '존재'이다. 하이데거가 든 사례 중 비재현적인 작품으로는 그리스 신전이 있다. 그는 신전이 문명 전체라 할 고대 그리스인들의 종교 의식과 사회의 쇠퇴를 구현한다고 보았다. 하이데거가 볼 때 예술 작품이 진리를 이야기하는 것은 이와 같은 구현을 통해서이다.

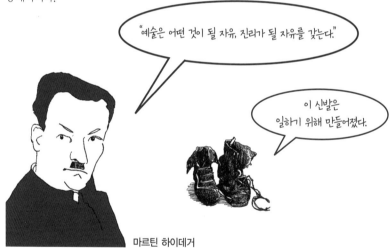

"예술은 어떤 것이 될 자유, 진리가 될 자유를 갖는다."

이 신발은 일하기 위해 만들어졌다.

마르틴 하이데거

만일 그렇게 하도록 내버려 두기만 한다면 예술이 진리를 산출할 수 있다고 하이데거는 보았다. 예술은 인간이 처한 상황에 대한 새로운 사고방식을 반영할 수 있으며, 가장 큰 목적은 '존재'의 본질을 성찰하는 것에 있다.

예술은 진리를 발생시킨다. 예술이 진리를 규정하거나 기존 사상에 부합하게 만든다는 말이 아니다. 예술 작품이 창조되는 과정에서 진리가 발생한다는 뜻이다. 발생한 진리는 다시 청중의 반응을 불러일으키기에 상호 작용도 존재한다. 확실히 흥미롭고 개방적인 예술 이론이자 일종의 실존주의적 입장으로, 전통이 아니라 '존재'를 문제 삼는다.

기호학과 구조주의

1900년대 초반에 상당히 이해하기 어려운 강연을 몇 차례 했던 스위스 언어학자 페르디낭 드 소쉬르(1857~1913)는 20세기의 이론과 철학에 강력한 영향력을 행사했다. 그는 구조주의의 전조라 할 기호학을 만들었다.

사실 소쉬르는 생전에 단 한 권의 책도 출간하지 않았지만, 1920년대에 제자들이 강연 내용을 기록해 출간하면서 점점 영향력이 커졌다.

소쉬르는 특정 언어가 역사적으로 어떻게 발전해 왔는가 하는 문제보다는 언어의 '구조'와 언어가 체계로써 어떻게 작동하는지에 관심이 있었다. 그는 다음과 같이 흥미로운 결론을 내렸다.

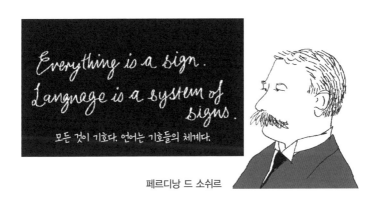

Everything is a sign.
Language is a system of signs.

모든 것이 기호다. 언어는 기호들의 체계다.

페르디낭 드 소쉬르

소쉬르의 작업이 이론가들의 관심을 끈 까닭은 그가 사물이 어떻게 '기호'로 작용하게 되는지에 몰두했기 때문이다. 기호로 작용한다는 말은 다른 사물의 재현으로 작용한다는 의미다. 최대한 간단히 말하자면 그는 재현의 문제, 즉 한 사물이 어떻게 다른 무언가를 '대신'하는지에 관심을 쏟았다. 소쉬르는 단어들이 선천적인 의미를 갖는 것이 아니라는 사실에 주목했다. '소'라는 단어가 '소의 본질적인 속성'을 가리키는 것이 아니라 '소에 대한 생각'을 가리킨다는 것이다.

따라서 단어는 기호다.

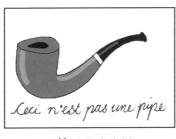

Ceci n'est pas une pipe

이것은 파이프가 아니다

이것은 돼지가 아니다???

기호란 무엇인가?

미국 철학자 찰스 샌더스 퍼스(1839~1914)에 따르면, 연기 신호 같은 기호는 실제 의미론적으로 작용한다. 연기는 다른 무엇을 재현하거나 대신하는 기호이다. 연기이지만 메시지이기도 하다. 모든 기호는 다른 사물을 가리키며, 기호가 어떤 이념이나 감정을 재현할 때도 마찬가지다.

퍼스는 기호의 작용 방식을 세 가지로 나눌 수 있다고 생각했다.

1. **도상** : 그림처럼 기호가 나타내고자 하는 대상과 닮은 경우
2. **상징** : 단어처럼 기호가 나타내고자 하는 바를 대신하는 경우
3. **지표** : 발자국처럼 기호가 나타내고자 하는 바의 흔적인 경우

소쉬르는 기호가 두 부분으로 구성된다고 했다.

1. **기표** : 이미지나 표식, 단어
2. **기의** : 기호가 가리키는 사물이나 개념, 대상, 감정

소쉬르에 따르면 기표와 기의의 관계는 임의적이다. 다시 말해 고정적이거나 선천적이지 않은 관계이다.

이것은 나의 아내다.

기표가 무언가를 의미할 수 있는 것은 우리가 합의했기 때문이다. 우리는 우리 모두가 이해하는 의미 체계를 갖고 있다.

미술과 기호학

소쉬르는 구조나 문맥이 의미를 고정시킨다고 했다. 그렇다면 기호학적 미술 이론을 따른다면 다음과 같이 말하는 것도 가능하다.

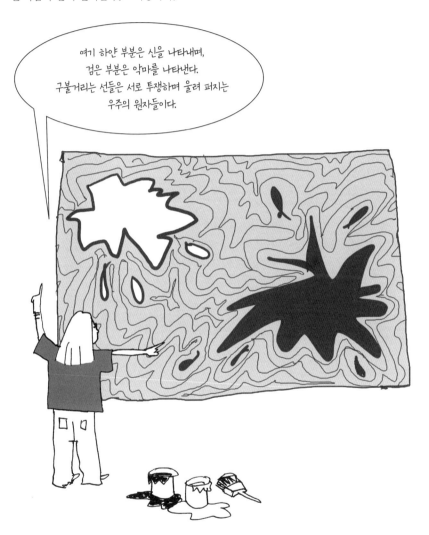

여기 하얀 부분은 신을 나타내며, 검은 부분은 악마를 나타낸다. 구불거리는 선들은 서로 투쟁하며 울려 퍼지는 우주의 원자들이다.

뭐, 아니면 말고…….

기호학을 미술에 적용하는 일은 유용한 훈련이 된다. 색과 선, 이미지, 개념이 어떻게 예술적 의미의 문법이라 할 '언어', 곧 작품을 산출하는지에 관한 생각에 도움이 되기 때문이다.

'미술 작품이 어떻게 작용하는가?'라는 질문의 대답은 작품을 해체하여 기호학적으로 분석함으로써 얻게 된다.

프랑크푸르트학파와 예술 이론

프랑크푸르트학파는 하나의 학파라기보다는 프랑크푸르트의 사회 연구소에 관여한 철학자들이 진행한 공동 연구 프로젝트였다. 그들은 모두 마르크스주의를 현대적으로 해석하고 모더니티를 이해하는 것에 관심이 있었다. 그들의 예술 이론은 하나같이 예술과 자본주의의 관계를 바탕으로 한다.

테오도르 아도르노(1903~1969)의 작업은 복잡하고 지극히 이론적이며, 예술 이해에 지식의 중요성이 강조된다는 점에서 무척 유럽식이다. 또한 저급 예술이나 대중문화와 대비되는 고급 예술의 관점을 취한다. 아도르노는 프로이트와 마르크스에 대한 풍부한 이해를 바탕으로 세상을 검토했고, 자본주의 사회가 예술 제작에 미치는 영향에 관심을 가졌다.

아도르노의 예술 이론은 다음 두 가지 주요 질문을 제기했다.

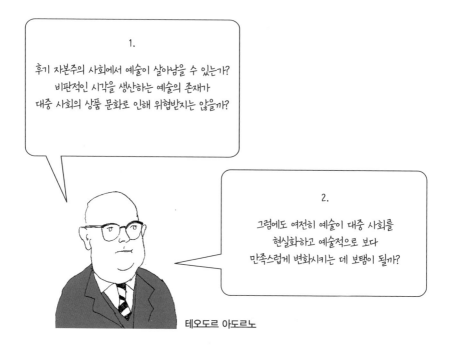

1.
후기 자본주의 사회에서 예술이 살아남을 수 있는가?
비판적인 시각을 생산하는 예술의 존재가
대중 사회의 상품 문화로 인해 위협받지는 않을까?

2.
그럼에도 여전히 예술이 대중 사회를
현실화하고 예술적으로 보다
만족스럽게 변화시키는 데 보탬이 될까?

테오도르 아도르노

두 질문 모두 예술이 제작되고 소비되는 방식을 대중 상품 문화가 어떻게 변화시키는지에 대한 아도르노의 이해를 둘러싸고 제기되었다. 그에 따르면 예술이 한때는 삶과 사회에 대한 비판적인 시각을 표현하려 노력했지만, 자본주의 사회가 된 지금은 그저 또 다른 '레저 산업'에 불과한 것으로 변질되었다.

어떤 사람들은 그가 사회 변화나 생활 양식을 지나치게 비관적으로 본다고 주장하지만, 전적으로 다른 영역에 속하는 문제이다.

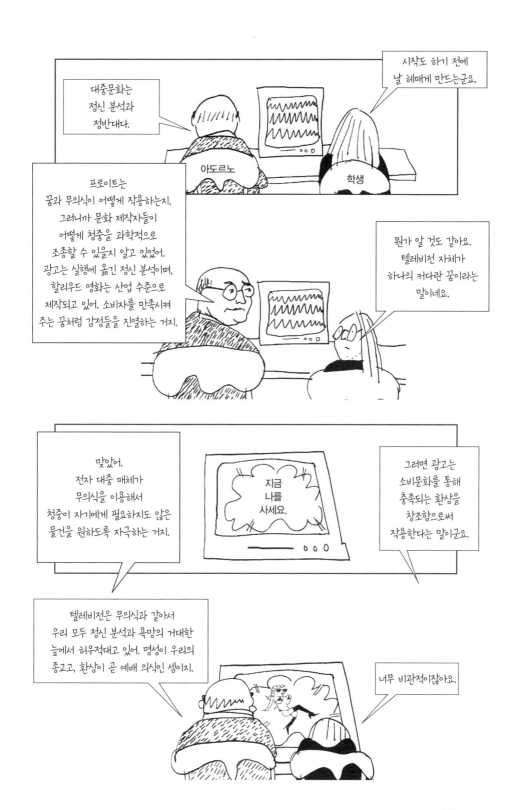

기술 복제와 발터 베냐민

발터 베냐민(1892~1940)은 프랑크푸르트학파에 참여한 유대계 독일 이론가로, '신비주의적인 마르크스주의자'라고 불리곤 했다. 그는 샤를 보들레르와 마르셀 프루스트(1871~1922) 같은 선도적인 초기 모더니즘 작가들을 집중적으로 연구했고, 바로크와 도시의 상점가, 대마초, 전자 매체에 관한 글도 썼다. 이런 폭넓은 관심 덕분에 그의 글은 모더니티의 본질을 꿰뚫는다고 여겨진다.

베냐민은 1927년에 《아케이드 프로젝트》를 쓰기 시작했지만, 독일에서 피신하던 1940년에도 여전히 미완성이었다. 그만큼 엄청나게 다양한 주제를 성찰하는 방대한 작업이었다. 출발점은 19세기 파리의 오래된 아케이드 상점가였으나, 서른여섯 꼭지가 넘는 글에서 베냐민은 패션, 사진, 권태, 광고, 진보 이론 등 갖가지 주제를 다루었다. 베냐민은 흔히 간과하기 쉬운 역사의 경험을 구체적으로 보여 주는 것이 상점가라고 생각했고, 모던 시대를 상품화의 시대로 보았다. 예술 이론에 대한 베냐민의 핵심적인 저서는 단연코 《기술 복제 시대의 예술 작품》(1936)이다. 그는 기술력이 예술 자체를 해방시킬 수 있다고 보았다.

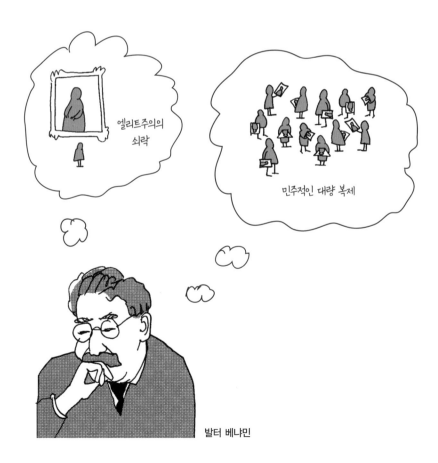

엘리트주의의
쇠락

민주적인 대량 복제

발터 베냐민

베냐민이 《기술 복제 시대의 예술 작품》에서 기술과 문화에 대해 제기한 논점들은 1930년대 이래로 예술 이론에서 지속적으로 제기되고 있다. 1960년대에는 마셜 매클루언(1911~1980)이 같은 문제를 다시 다루었고, 최근 들어 포스트모더니즘이 관심 있게 다루는 미학과 예술을 둘러싼 질문도 많은 부분 베냐민의 논점을 기반으로 삼았다. 그러나 이런 논의에는 다양한 문제가 복잡하게 뒤엉켜 있어 베냐민의 주된 논의를 요약할 필요가 있다.

1. 기술 발전은 예술 작품의 제작과 소비 형태를 변화시키며, 그에 따라 작품을 경험하는 양상도 달라진다. (문화/기술의 명제라고 부를 수 있다.)

2. 기술 복제 수단은 복제를 통해 예술 작품의 권위를 손상하고 역사에서 해방시킴으로써 작품의 '아우라'를 파괴한다.

3. 사진이나 영화 같은 새로운 기술 복제 수단은 육안에서 벗어난 원작의 여러 측면을 분명하게 드러낼 수 있으며, 보는 이에게 작품의 내적 생명을 노출한다.

4. 새로운 기술 복제 수단은 대상과 바라보는 사람 사이의 거리를 좁혀 준다. 과거에는 역사·문화적인 여러 이유로 접근 불가능하던 작품의 복제물을 제공할 수 있기 때문이다.

5. 이처럼 변화된 상황은 원작의 유일무이한 위상을 침해하며, 진품성에 의문을 품게 한다.

6. 예술 작품의 위상 변화는 예술 제작의 관례를 역사적 엘리트주의에서 해방하고 관람자를 기술적으로 해방하는 민주적 잠재력을 갖는다.

7. 예술 작품의 아우라를 꿰뚫어 본 베냐민은 이 개념의 역사적 토대와 원작을 둘러싼 진품성의 신화, 그리고 그 신화의 기반이 사회적으로 공유된 경험에 있음에 주목했다.

8. 예술 작품의 신성하고 제의적인 차원은 문화/기술의 변형 과정에서 훼손되며, 숭배받는 지위에서 물러나 감상과 전시의 대상이라는 새로운 지위를 갖게 된다.

9. 특히 영화는 개인 관람객이 아니라 집단적인 주체를 양산한다. 그들은 추종하기보다는 비판적이고 무관심한 태도로 작품에 접근한다. 이른바 영화의 '충격 효과'다.

10. 새로 등장한 관객 집단은 전통적인 방식으로 영화에 집중하기보다는 영화로 '기분을 전환'한다. 이런 기분 전환은 관객이 작품과 수용 사이의 모순을 대면하게 한다는 점에서 긍정적이다.

긍정적 문화

헤르베르트 마르쿠제(1898~1979)는 같은 프랑크푸르트학파 철학자면서도 약간 다른 노선을 취했다. 그는 1960년대 반문화 운동을 비판적인 입장에서 지지하면서 알려졌고, '전쟁 대신 사랑하라'고 말한 것으로 유명하다.

마르쿠제는 고급 예술을 '긍정적 문화'라고 했다. 고급 예술은 사회 안에서 우세하고 강력한 것의 가치를 긍정한다는 의미다. 고급 예술은 대중이 추구할 수는 있지만 결코 도달할 수는 없는 완벽함이나 미, 신념의 환상을 보임으로써 지배 가치를 긍정한다. 마르쿠제 입장에서 '긍정의 문화'는 보다 대중적인 문화가 자리를 차지할 수 있도록 폐지되어야 했다. 그는 군림하는 지배 계급을 타도할 힘을 가진 고급 예술을 개별 예술가가 만들 수 있다고 믿지 않았다. 가능한 것은 대중문화였다. 마르쿠제에게 대중문화는 민속 예술, 록 음악, 정치성을 띤 민요 등으로, 기존의 사회적 관습과 추정에 도전하는 힘을 가졌다.

마르쿠제는 과거 키치라 불리던 것에 열광했다. 키치는 대중을 즐겁게 하는 상업적이고 저급한 예술을 고급 예술과 구분하기 위해 사용한 19세기의 용어다. 그는 키치에 전복의 잠재력이 있다고 보았다. 예술의 진정한 가치는 저항적이고 대중적인 힘, 사회적 불의에 대항하는 힘에 있다고 생각했다.

"대중문화는 그동안 억눌려 있던 해방의 꿈을 유지시켜 준다."

헤르베르트 마르쿠제

벽 없는 미술관

20세기에는 프랑크푸르트학파의 다양한 사상이 한층 대중화되었다. 프랑스의 작가이자 정치가인 앙드레 말로(1901~1976)는 1950년대에 예술과 미학에 관한 글을 쓰면서 '벽 없는 미술관'이라는 구상을 내놓았다. 말로도 베냐민처럼 복제 기술이 예술의 민주적인 잠재력을 실현시킬 수 있다고 보았다. 사람들이 미술을 바라보는 방식에 전통적인 미술관이 영향을 미치긴 했지만, 대량 유통되는 복제물과 상상력을 활용하면 비엘리트주의와 분리주의를 표방하는 새로운 미술관, 바로 벽 없는 미술관을 만들 수 있다고 생각했다.

이와 같은 상상의 미술관은 역사 속에 등장한 모든 예술을 모든 사람이 즐기도록 만들어 모든 예술과 인류가 이득을 얻을 것이다. 또한 아즈텍 미술의 복제품을 티치아노, 피카소, 혹은 샤르트르 대성당의 복제품과 나란히 놓음으로써 예술의 근본적인 변화를 유도할 것이다.

앙드레 말로

1950년대의 추상 회화

추상 표현주의는 제2차 세계 대전 이후 뉴욕에서 등장한 지극히 미국적인 미술 운동이다. 유럽 초현실주의의 '자동기술법'이 발전된 형태라 볼 수도 있다. 뉴욕파로도 불리는 추상 표현주의는 율동적이고 감정이 담긴 회화를 강조했다. **잭슨 폴록**(1912~1956)은 **윌렘 드 쿠닝**(1904~1997), **마크 로스코**(1903~1970)와 함께 핵심적인 추상 표현주의자로 꼽힌다.

"나는 작업하기 전에 캔버스를 단단한 벽이나 마룻바닥에 고정시키기를 좋아한다.
단단한 표면의 저항이 필요해서이다. 마룻바닥이 좀 더 편하다.
작품과 더 가까워지고 작품의 일부가 된 듯한 느낌을 받는다. 캔버스 주변을 걸어 다닐 수 있고,
네 모서리에서 작업할 수 있으며, 말 그대로 그림 안에 들어갈 수도 있다.
서부 인디언의 모래 그림과 유사하다. 이젤, 팔레트, 붓처럼 화가들이 일상적으로 사용하는 도구도
점점 멀리해 왔다. 그보다는 막대기나 수건, 칼, 뚝뚝 떨어지는 묽은 물감, 모래, 깨진 유리 조각,
혹은 다른 낯선 물질을 섞은 재료를 두껍게 칠하는 방식이 좋다.
나는 그림을 그리는 동안 내가 무엇을 하고 있는지 알지 못한다. 그림은 독자적인 생명을 갖는다.
나는 그 생명을 유지시키려고 노력할 뿐이다. 어쩌다 그림과의 접촉을 놓치면 결과는 뒤죽박죽이 된다."

잭슨 폴록

추상 미술은 1950년대와 1960년대에 발전했고, 바넷 뉴먼(1905~1970)과 케네스 놀랜드 (1924~2010)의 색면 회화 같은 새로운 사조와 양식이 등장했다. 이런 미술 작품들은 '회화'라는 매체의 내재적인 성격을 강조했다. 한편 브리짓 라일리(1931~현)의 옵아트가 갖는 추상적 구성은 정밀하고 현기증을 불러일으키는 시각 효과로 보는 이의 눈을 혼란스럽게 하고 충격을 준다.

ART
THEORY
FOR
BEGINNERS

후기
모던
미술

저술가이자 미술 비평가인 클레멘트 그린버그(1909~1994)의 주장 중에는 과거에 이미 다루어지지 않은 내용이 그다지 없는 편이다. 그러나 그의 이름은 이제 모더니즘 형식주의와 동의어가 되었다. 그는 자신의 예술 이론이 클라이브 벨의 비평과 칸트의 계몽 이론으로부터 영향을 받았다고 인정한 최초의 인물이다. 그린버그의 저술은 헤겔 역사주의의 흔적도 강하고 괴테의 영향도 두드러져서 그의 미학적 입장이 유럽의 오랜 전통에서 나왔다는 사실은 쉽게 확인할 수 있다.

그린버그는 〈아방가르드와 키치〉(1939), 〈더 새로운 라오콘을 향하여〉(1940), 〈모더니즘 회화〉(1961) 등의 에세이로 명성을 얻었다.

라오콘, 기원전 2세기

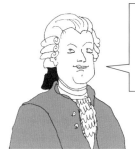

내 평론 〈라오콘〉도
그린버그와 비슷한 주장을 담고 있지.
나는 미술이 시나 문학과 결별하기를 원했어.
미술은 그런 걸 다루지 않거든.

고트홀트 에프라임 레싱

그린버그에 따르면 관람자가 미술을 보는 방식을 지배하는 것은 정서적 반응이 아니라 미술이 '자기를 비판하는' 방식이다. 회화가 회화에만 유일한 특성을 분명하게 표현하는 방식을 이른다. 회화는 사진의 도전을 받으면서 더 이상 단순한 외부 세계의 모방에 기댈 수 없어졌다. 이제 회화는 회화를 '고유한' 미술 양식으로 만들어 주는 특성에 집중해야 했다. 풍경이나 화가 앞에 앉은 모델을 똑같이 옮겨 그리는 능력이 그런 특성이 되지 못한다는 사실은 분명했다. 카메라가 훨씬 더 잘할 수 있다.

회화의 고유한 성질은 색채, 형식, 평면성이다. 그린버그는 형식이 정제되거나 순수하면 그 자체로 내용이 되며, 회화 바깥의 것을 반영하지 않는다고 믿었다. 잭슨 폴록이나 모리스 루이스(1912~1962) 같은 화가의 작품이 보여 주는 형식적인 특징이야말로 새롭고 의미 있다고 보았다.

"우리는 평면적인 그림이 담고 있는 내용을 인식하기 이전에
그림의 평면성을 먼저 의식한다. …… 옛 거장들의 그림을 보면
그림이라는 사실을 인지하기 전에 그 안에 무엇이 들어 있는지부터
보는 경향이 있다. 하지만 모더니즘 회화를 보면
그림이라는 사실을 먼저 보게 된다."

클레멘트 그린버그

그림이 그 자체가 되다

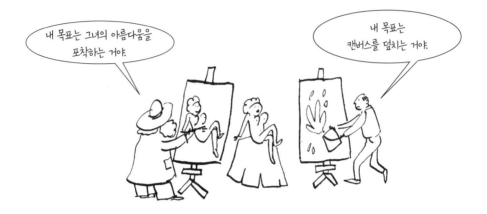

그린버그가 볼 때 회화는 회화이기 때문에, 즉 다른 무엇보다 물감과 캔버스로 이루어졌기 때문에 다른 예술과 구분된다. 진정한 모더니즘 회화라면 바로 이런 특성을 강조해야 한다. 〈모더니즘 회화〉에서 그가 제시한 계보나 수작 목록을 보면 클라이브 벨의 분류와 유사하게 '의미 있는 형식'을 보여 주는 것들로 구성되어 있다. 그린버그의 수작 목록은 마네에서 출발하여 인상파, 세잔을 거쳐 추상 표현주의 화가와 색면 회화 화가로 이른다. 이런 작품들은 일차적으로 회화이며, 매체가 진보하여 정제될수록 회화 고유의 속성인 형식과 색채가 더욱 명료하게 드러난다.

한 매체의 특성이나 본질에 대한 강조는 다른 매체에도 적용할 수 있다. 모더니즘 조각도 재현과 결별하고 물리적 공간, 균형, 재료 등 고유한 속성에 집중한다. 그린버그는 토대를 사용하지 않고 마룻바닥 이곳저곳에 펼쳐 놓은 앤소니 카로(1924~2013)의 조각이 모더니즘 조각의 훌륭한 사례라고 보았다.

미국 미술의 수출

그린버그가 다루었던 새로운 미국 회화가 전후 미국에서 제도적으로 지원을 받았고, 전 세계로 수출되었다. 냉전 기간 동안 미국 정보기관인 CIA는 미국적 가치와 이상을 강조하는 프로파간다의 일환으로 서유럽 여기저기에서 새로운 미국 회화를 전시했다. 사실 진보와 정제를 강조하는 그린버그의 저술 자체가 전후 미국의 야심에 보탬이 되는 문화적 우월성을 함축하고 있었다.

"진정한 화가라면 미술사에 순응하기보다는 기존 미술사에서 해방되어 자기만의 역사로 대체하려 할 것이다."

해럴드 로젠버그

미국의 작가이자 비평가인 해럴드 로젠버그 (1906~1978)도 그린버그와 마찬가지로 열렬한 추상표현주의 지지자였다. 그러나 그린버그와 달리 그는 작품 외적인 것에서 분리된 형식적 특징이 새로운 회화 양식에 의미를 부여한다고 생각하지 않았다. 그에게 중요한 것은 아주 다른 무언가였다. 액션 페인팅이라는 용어를 만들기도 한 그는 회화의 가치를 창조 과정의 기록에서 찾았다. 그에게 캔버스는 개별 예술가의 영혼이 몰입해서 재료와 벌이는 열정적인 투쟁이 구현되는 장이었다.

미니멀리즘

시각 예술에서 미니멀리즘은 도널드 저드(1928~1994)나 칼 안드레(1935~현) 등의 미술가들이 1960년대에 제작한 단순하고 간결한 조각이나 '특수한 오브제'를 가리킨다. 그들은 주로 벽돌이나 합판, 금속판 같은 산업 재료들로 반복적이고 다층적인 형식을 구축했다.

미니멀리즘의 출현과 관련된 중요한 문헌으로 1965년에 저드가 발표한 〈특수한 오브제〉가 있다. 이 논문에서 저드는 새로 등장한 미술 양식이 환영의 이념을 전적으로 거부한다고 선언했다. 지금 당신이 보고 있는 것이 거기 존재하는 모든 것이다. 이것은 미니멀리즘을 상당히 융통성 없게 만든다. 미니멀 아트는 1960년대에 ABC 아트라고 불리곤 했다. 유희를 허용하지 않는 미니멀리즘의 태도를 단적으로 보여 주는 명칭이다. 어떠한 신비도 없는 작품을 원했던 미니멀리즘은 그린버그의 형식주의처럼 칸트의 미학에서 도출된 이념을 토대로 삼을 필요가 없었다.

추상 표현주의 화가 로버트 마더웰(1915~1991)은 프랭크 스텔라(1936~현)가 1950년대에 제작한 〈검은 그림〉 연작을 그림으로 인정할 수 없었다. '구성'이나 '형식'이 너무 부족해 보였다. 그러나 미니멀리스트들이 스텔라의 작품을 흥미롭게 여긴 것도 같은 이유였다. 그 작품들은 그야말로 있는 그대로의 작품이었다.

프랭크 스텔라, 이성과 천박함의 결혼 2, 1959

로버트 마더웰 도널드 저드

클레멘트 그린버그와 밀접하게 연결되는 미국 비평가인 **마이클 프리드**(1939~현)는 미니멀리 즘이 '연극적'이어서 미술에는 적합하지 않다고 생각했다. 그는 서구 회화의 전통이 항상 '연극조'와 대립해 왔다고 보았다. 《**미술과 대상성**》(1967)에서 그는 미니멀 아트의 연극적인 성격이 미술 본연의 자족적인 특성을 부정하고 있으며, 따라서 미니멀 아트가 적어도 원칙적으로는 관련 있어 보이는 모더니즘 회화와 지극히 다르다고 했다.

미니멀리즘은 관람자가 개별 작품 앞에서 자신을 의식하게 만들기에 연극적이다. 대다수의 모더니즘 회화는 마치 관람객이 앞에 존재하지 않는 듯이 대하지만, 미니멀 조각은 그렇지 않았다. 후기 저서 《**몰입과 연극성 : 디드로 시대의 회화와 관람객**》(1976)에서 프리드는 자족적인 예술이란 '구경꾼'을 의식하지 않는 예술이라고 설명한다. 그는 이런 예술 유형을 추적하기 위해 디드로가 중시한 1750년대의 풍속화까지 거슬러 올라간다.

도널드 저드, 무제(쌓기), 1967

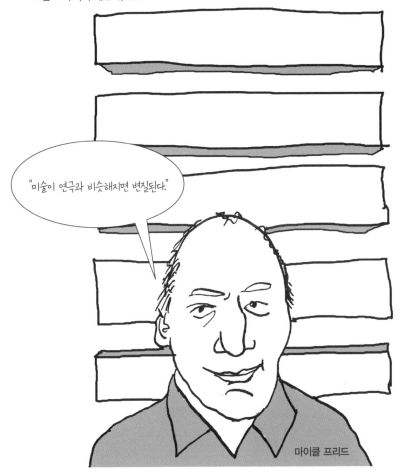

"미술이 연극과 비슷해지면 변질된다."

마이클 프리드

미술 작품과 인간의 신체가 갖는 관계는 미니멀리즘에서 중요한 문제다. 예를 들어 관람자가 거대하지만 절제된 조각을 바라보는 동안 어떻게 자신의 '신체'를 사유할 수 있는지 하는 문제가 있다.

이 논쟁의 기원 중 하나는 모리스 메를로퐁티(1908~1961)의 저서와 '체화'에 대한 그의 논의이다.

《지각의 현상학》(1945)에서 메를로퐁티는 체화를 다음처럼 설명한다.

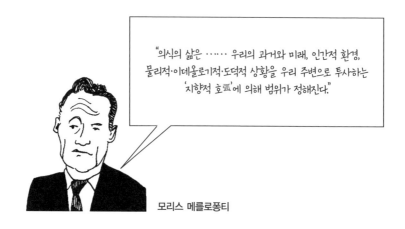

"의식의 삶은 …… 우리의 과거와 미래, 인간적 환경, 물리적·이데올로기적·도덕적 상황을 우리 주변으로 투사하는 '지향적 호弧'에 의해 범위가 정해진다."

모리스 메를로퐁티

메를로퐁티는 우리가 세계 안에서 자신에 대한 지각을 만들어 내는 방식과 우리 인간의 현실에 의해 지각이 형성되는 방식을 모두 언급하고 있다. 즉, 우리가 구현되는 두 가지 방식 모두를 말한다.

그는 우리가 어떻게 우리의 '물리적인' 세계와 '정신적인' 세계를 이해하게 되는지, 그 둘이 어떻게 상호 작용하여 우리의 '문화'와 '세계'를 구성하는지에 관심을 가졌다. 간단히 말해서 메를로퐁티에게 '몸은 하나의 세계를 갖기 위한 공통된 매개'이며, 이처럼 명백해 보이는 진술이 존재와 지각에 대한 사상 전체를 이끌어 낸다.

메를로퐁티가 회화에 관해 쓴 글은 모두 세 편이다. 그는 특히 시각에 관심이 많았고, 미술가의 체화된 자아가 어떻게 세계와의 관계와 창조성의 근본을 이루는지 관심을 가졌다. 미술을 다룬 메를로퐁티의 글 중에서 가장 널리 알려진 것은 **《세잔의 회의》**(1945)이다. 그는 세잔이 세계와 합리성 이전의 접촉을 회복했다고 본다. 세잔의 그림이 관람자에게 자연의 본질을 되살려 준다는 것이다. 세잔의 체화된 시각은 자연의 재현이 아니라 자연 자체와 동등하다. 바로 이런 경험이 세잔의 작품을 그토록 강력하게 만든다. 메를로퐁티 입장에서 세잔의 그림이 갖는 의미는 '예술사나 …… (그의) 기법, 심지어 자기 작품에 대한 세잔의 주장을 살펴본다고 해서 더 분명해지지는 않는다'. 오히려 의미는 세잔의 그림 안에서, 또한 세잔이 세계와 가진 접촉에 관해 그림이 드러내는 것 안에서 찾아야 한다.

페미니즘의 미니멀리즘 비판

비평가 애너 체이브(1953~현)는 미니멀리즘을 분석한 논문 〈미니멀리즘과 권력의 수사학〉(1990)에서 대부분의 미니멀리즘 작품을 남성성과 통제력, 권력 예찬으로 볼 수 있다고 주장했다. 그녀는 미니멀리즘을 완전 조립식의 마초적 건축 자재와 기술, 공업적인 정밀함이 진의가 의심스러운 공격의 미학과 결합된 형태라고 보았다.

"미니멀 아트에서 대중을 정말 불편하게 만드는 것은 자신의 삶과 시간에서 가장 혼란스럽게 느끼는 부분인지도 모른다. 미니멀 아트가 투사하는 얼굴은 사회의 가장 공허하고 냉혹한 얼굴, 기술과 산업과 상업의 몰개인적인 얼굴, 아버지의 완고한 얼굴, 대개 훨씬 더 매력적으로 변장한 얼굴이기 때문이다."

애너 체이브

미니멀리즘과 관련 있는 미술 운동

1960년대 이탈리아의 미술 운동인 아르테 포베라는 개념 미술과 관련이 있는데, 특징은 '빈약한' 미술 재료의 사용에 있다. 예를 들어 조반니 안셀모(1934~현)는 양상추와 화강암 토대로 이루어진 조각을 만들어서 물질성과 형태, 부패를 시적으로 탐구했다.

대지 미술도 미니멀리즘과 결부되곤 하는데, 몇몇 작품들은 확실히 유사한 미학을 공유하고 있다. 그런 작품들은 바깥 풍경 속에 존재하는 거대한 미술 작품인 경우가 많다. 이 운동은 작품을 공업적으로 제조하는 미니멀리즘의 특징에 대한 반발이라고 하겠다. 대지 미술 작품은 특유의 현장성과 전적으로 이동 불가능하다는 특성으로 인해 미술의 상품화에 대항하는 선언의 성격을 띤다. 로버트 스미슨(1938~1973)의 거대한 〈나선형 방파제〉(1970)나 월터 드 마리아(1935~2013)의 〈번개 치는 들판〉(1977)은 웅대한 자연력을 보여주는 완벽한 사례이다.

해석에 반대한다

20세기 미국의 중요한 저술가 수전 손택(1933~2004)의 사상은 예술 이론에 크게 기여했다. 1966년에 출간한 《해석에 반대한다》에 실린 같은 제목의 논문에서 손택은 예술이 항상 제의적인 것, 비합리적인 것, '마술적인 것'과 관련이 있었다고 주장한다. 또한 (많은 비평가들이 하듯이) 거기서 의미를 찾는 일은 논점에서 벗어난다는 점을 강조했다. '해석에 반대'함으로써 그녀는 예술 작품의 의미에 집착하기보다는 형식적이고 시각적인 성질을 가진 하나의 완전한 전체로 보고 감상해야 한다고 했다. 그러나 손택은 자신의 입장에 따라 나치스 영화 제작자인 레니 리펜슈탈(1902~2003)의 작품이 갖는 형식적 특징을 높이 평가하면서 큰 곤경에 빠지기도 했다.

같은 책에 실린 논문 〈캠프에 관한 단상〉에서는 로코코 미술의 기교와 과장을 할리우드 영화나 티파니 램프 같은 오늘날의 대중문화가 갖는 특징들과 동일한 것으로 간주한다. 이처럼 대량 생산된 물건과 단 하나뿐인 물건을 동등하게 보는 시각은 초기 포스트모더니즘에 많은 영향을 미쳤다.

또 다른 논문 〈포르노그래피적 상상력〉(1967)은 조르주 바타유와 사드 후작(1740~1814)의 저서에 주목했다. 손택은 포르노그래피가 예술의 다른 영역이 다루지 않았던 진실을 다룰 수 있다고 믿었다.

"…… 일탈의 시도 지식이다.
일탈자는 단순히 관습을 타파하는 것에서 그치지 않는다.
그는 아무도 없는 어딘가로 가며,
남들이 알지 못하는 것을 알게 된다."

수전 손택

하지만 그녀의 책 중에 가장 큰 영향력을 발휘한 것은 사진이 현실의 재현이라는 일반적인 생각에 의문을 제기하는 논문들을 모아 놓은 《사진에 관하여》(1977)다. 그녀는 사진이란 사진으로 찍힌 경험과는 다른 이미지라고 보았다.

미술과 심리학

에른스트 곰브리치(1909~2001)는 시대를 통틀어 가장 널리 읽힌 미술서 **《서양 미술사》**(1950)를 썼다. 이 책은 서구 미술의 규준을 확립하고자 했다. 곰브리치의 규준은 개방적이고 접근 가능한 형태를 띠지만, 어떤 사람들은 미술에 중요한 '규준'이 있다는 생각 자체에 의문을 제기한다. 어떤 것이 규준에 포함되는지 아닌지를 누가 결정한단 말인가? 게다가 미술이 어떤 식으로든 규준으로 인정받기 위해 경쟁하는 것이라고 누가 결정했는가? 그렇지만 곰브리치가 볼 때 모든 미술은 우수함과 관련이 있다. 따라서 진정으로 우수한 작품은 숭배받을 자격이 있다. 학계의 동의가 그와 같은 결정을 가능하게 해줄 것이고, 그는 훌륭한 학자였다. 결국 그는 어떤 작품이 얼마나 훌륭한지 충분히 말할 자격이 된다는 뜻이다.

곰브리치가 미술 이론에 크게 기여한 것은 미술과 심리학의 영역에서였다. **《예술과 환영》**(1960)에서 그는 심리학에 대한 당시의 관심이 어떻게 재현과 '양식'을 둘러싼 질문들을 자연주의나 모방적인 미술 안에서 해명할 수 있는지 상세히 분석하고자 했다. 곰브리치는 그 질문에 대답하면서 '서로 일치시키기 이전에 만들기' 이론을 고안했다.

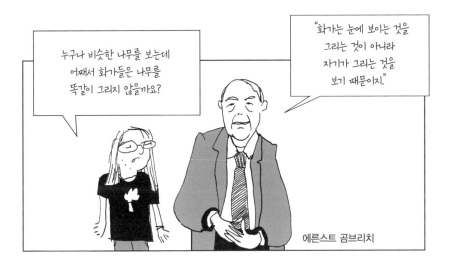

에른스트 곰브리치

〈막대 말에 관한 명상 혹은 예술적 형식의 뿌리〉(1951)라는 에세이에서 곰브리치는 재현의 이념을 더욱 파고든다. 빗자루로 만든 장난감 말은 전혀 진짜 말처럼 생기지 않았고, 말의 이미지라고 할 수 없다. 그러나 막대 말은 말의 대체물로서 말을 재현한다. '일치시키기 이전에 만들기'처럼 그는 흔히 가정하는 모방의 개념보다 이런 생각이 자연주의의 핵심이라고 보았고, 그의 입장은 기호학 사상으로 이어졌다.

다른 방식으로 보기

영국의 비평가이자 저술가인 존 버거(1926~2017)는 원래 4회 연속 시리즈로 방영된 텔레비전 프로그램이었다가 후에 책으로 정리되어 나온 《다른 방식으로 보기》(1972)에서 예술품의 복제에 대한 베냐민의 사상으로 돌아갔다. 버거의 주된 관심은 창조성과 소유, 혹은 자본주의적 소유권 사이의 대립을 고찰하는 것에 있었다. 이는 본질적으로 마르크스주의 입장이다. 버거는 영국의 선도적인 비평가들이 단순히 기존 사회 체제와 역사를 미화하고 있을 뿐이라며 이의를 제기했다. 베냐민과 마찬가지로 버거도 과학 기술이 문화와 예술에 미치는 사회적 영향에 관심이 있었다.

"나는 학생 때부터 줄곧 우리 부르주아 사회의 부정과 위선, 잔인성, 낭비, 소외가 예술 영역에 반영되고 표현되고 있음을 의식해 왔다. 그때부터 지금까지 나의 목표는 …… 이런 사회를 파괴하는 것이다."

존 버거

《다른 방식으로 보기》에서 버거는 복제가 어떻게 '의미'를 원래 문맥에서 떼어 놓는지, 이것이 어떻게 걱정스러울 정도로 다르게 이용되는지 살펴본다. 이미지는 어디서 보는가에 따라, 어떻게 짜 맞추는가에 따라 달라지는 유동적인 의미를 구현하는 기호로 작용한다. 그럴 때 복제 이미지는 원본이 원래 있던 지점에서는 결코 획득할 수 없었을 새로운 의미를 만들어 낸다.

다른 방식으로 보기

서양의 유화가 자본주의 사회의 산물이라고 확신한 버거는 유화가 소유와 소유권의 개념을 찬양한다고 공격한다. 예를 들어 프란스 할스(1582~1666)의 생애를 네덜란드 자본주의와 관련해서 살펴볼 수 있다. 버거는 할스가 부유한 후원자들을 그렸을 때는 극빈자였다고 지적하면서, 우리가 이 사실을 염두에 두면 할스의 작품을 바라보는 방식이 달라질 수도 있다고 주장한다.

소유의 개념은 '남성적 시선'에 대한 버거의 연구에서도 토대 역할을 한다. '남성적 시선'은 서구 회화의 전통이 관람자를 항상 남성으로 가정하는 것을 이른다. 어떤 그림에 담긴 여성의 이미지는 사실상 남성 관람자를 염두에 두고 있다. 남자들이 '여자'에 대해 갖고 있는 틀에 박힌 생각을 반영한다는 의미이다.

팝 아트

1960년대 미술 운동인 팝 아트의 전형적인 사례는 앤디 워홀(1928~1987)의 수프 깡통 예찬이나 로이 리히텐슈타인(1923~1997)의 만화 그림에서 볼 수 있다. 그들 작품이나 기타 팝 아트 작품의 많은 수는 미술이 크게 의존하고 있는 대중문화와 미술의 관계를 관람자가 숙고하게 한다.

대중문화와 예술, 고급 예술과 저급 예술의 교류는 항상 존재해 왔다. 근대 후기에는 다양한 양상을 띠어서 프랑스 사실주의 화가 쿠르베의 그림에서도, 다다 미술가의 작품에서도, 입체파의 콜라주에서도 찾아볼 수 있다. 팝 아트의 전조는 분명 '아상블라주'로 제작된 미술이다. 아상블라주라는 용어는 실생활 속의 3차원적 물체를 미술 작품으로 콜라주 하는 제작 방식을 가리키기 위해 만들었다. 입체파의 콜라주와 조각에서 발전한 형태라 하겠다. 아상블라주는 1950년대 후반과 1960년대 초반부터 로버트 라우센버그(1925~2008)나 재스퍼 존스(1930~현) 등 프로토 팝, 또는 네오 다다 예술가들이 만든 미국의 미술 작품들과 결부된다.

프랑스에서는 팝/아상블라주의 특정 분파가 누보 레알리슴(신사실주의)이라는 이름 아래 전개되었다. 이 명칭은 비평가 피에르 레스타니(1930~2003)가 1960년에 누보 레알리슴 선언문을 발표하면서 사용했다. 미술가 이브 클랭(1928~1962)은 이 그룹과 밀접한 관계가 있었고, 그의 작품 중 일부는 다다이즘 정신을 많이 담고 있다.

팝 아트가 원래부터 오늘날과 같은 방식으로 이해된 것은 아니었다. 영국 비평가 로렌스 알로웨이(1926~1990)는 1955년에 '팝 아트'라는 말을 처음 사용했다. 그는 런던의 현대 미술 연구소에서 알게 된 미술가, 비평가들로 구성된 인디펜던트 그룹의 일원이었다. 전후 단조로운 영국에서 인디펜던트 그룹은 미국에서 막 영국으로 수입되기 시작한 만화와 포장지, 잡지들에 열광했다. 알로웨이는 《플레이보이》, 《매드 매거진》, 《에스콰이어》처럼 사진과 광고로 가득한 총천연색 출판물들이 예술가에게 '새롭고 예기치 않았던 영감의 원천'이 될 '팝 아트'라고 보았다. 같은 그룹의 일원인 리처드 해밀턴(1922~2011)은 팝 아트를 다음과 같이 설명했다.

"대중적이고, 일시적이며, 소비 가능하고, 저렴하고, 대량 생산되고, 젊고, 재치 있고, 섹시하고, 오락하고, 매혹적이며, 최근에 등장했지만 하찮지 않은 큰 사업."

팝 아트의 정치학

팝 아트는 자본주의 사회의 문화와 미학을 받아들인 것에 스스로 만족했다고 볼 수도 있다. 그러나 어쩌면 자기만족보다는 침묵 쪽에 더 가까웠을지도 모른다. 앤디 워홀이 수프 깡통이나 인종 폭동을 다룬 캔버스를 전시했을 때, 혹은 리처드 해밀턴이 자동차와 광고를 그렸을 때, 그들은 둘 다 자신이 살아가는 시대의 강박 관념을 비춰 보이면서 우리에게 판단을 유보하라고 요구한 셈이다. 이런 비판적인 거리 두기는 팝 아트의 강점에 속하며, 팝 아트가 포스트모더니즘에 남긴 선물이다.

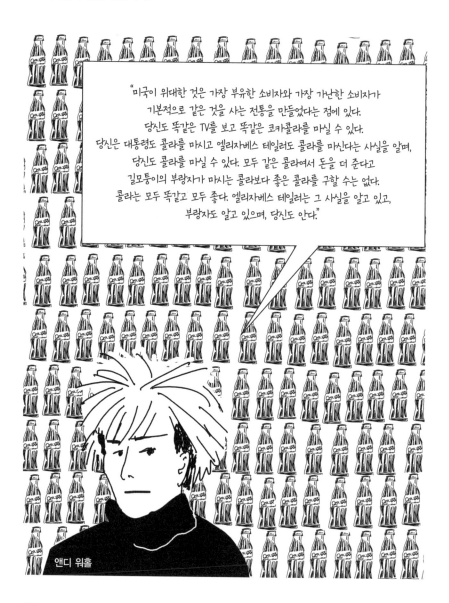

"미국이 위대한 것은 가장 부유한 소비자와 가장 가난한 소비자가 기본적으로 같은 것을 사는 전통을 만들었다는 점에 있다. 당신도 똑같은 TV를 보고 똑같은 코카콜라를 마실 수 있다. 당신은 대통령도 콜라를 마시고 엘리자베스 테일러도 콜라를 마신다는 사실을 알며, 당신도 콜라를 마실 수 있다. 모두 같은 콜라여서 돈을 더 준다고 길모퉁이의 부랑자가 마시는 콜라보다 좋은 콜라를 구할 수는 없다. 콜라는 모두 똑같고 모두 좋다. 엘리자베스 테일러는 그 사실을 알고 있고, 부랑자도 알고 있으며, 당신도 안다."

앤디 워홀

팝 아트와 미술의 종말

미국 철학자이자 비평가 아서 C. 단토(1924~2013)는 1964년 스테이블스 갤러리에서 앤디 워홀의 조각 〈브릴로 박스〉를 보았다. 단토는 〈브릴로 박스〉를 자본주의가 대량 생산하는 포장과 상업의 새로운 세계에 흠뻑 빠진 한 예술가의 상징이자 '예술의 종말'을 대변하는 표본으로 받아들였다. 예술에 대한 낡은 정의와 이론들로는 설명할 수 없다는 뜻이다.

〈브릴로 박스〉는 독창적이지 않다. 슈퍼마켓에 있는 브릴로 박스를 복제했을 뿐 예술가가 자기 손으로 만들지 않았다. 워홀은 자신의 작업실을 '공장'이라고 불렀고, 조수들을 시켜서 실크 스크린 날염법으로 작품을 만들게 했다. 그렇다면 〈브릴로 박스〉는 예술이라고 하면서 슈퍼마켓에 있는 브릴로 박스는 예술이 아니라고 하는 까닭은 무엇일까?

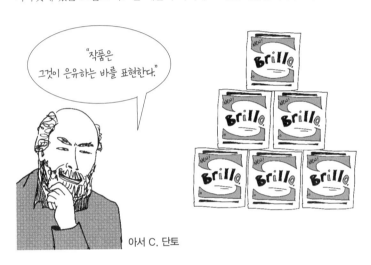

"작품은 그것이 은유하는 바를 표현한다."

아서 C. 단토

〈브릴로 박스〉는 단토가 미술 작품에 내재된 본질적 특성이 무엇인지 사색하게 만들었다. 그는 모든 미술이 무언가를 재현해야 하지만, 대상과의 유사성보다는 역사적 문맥을 통한 재현이어야 한다는 결론을 내렸다. 그는 서로 다른 시대에 그렸지만 똑같은 그림들로 가득한 갤러리를 가정한다. 기본적으로 모두 같은 그림으로 보이지만 서로 다른 의미를 갖는다. 그런데 미술이 아닌 사물도 무언가를 재현할 수 있다. 미술이 가져야 할 또 다른 특징은 예술가가 가진 소망의 표현이라는 점이다. 이 표현은 은유를 통해 이루어진다. 단토는 작품이 미술의 지위를 갖는지 여부를 결정하는 데 있어 시대적 배경이 아주 중요하다고 주장했다. 그에게 〈브릴로 박스〉는 '참신하고 대담하며 불경스럽고 영특한' 작품이었다. '예술의 종말' 이후, 다시 말해 예술이란 어떤 것이라는 지배적이고 전통적인 생각의 궤도가 붕괴된 후에 나왔기 때문이다.

미국의 철학자 조지 디키(1926~현)도 비슷한 생각이었다. 무언가가 예술 작품이 되는 것은 예술가나 갤러리 같은 '예술계'의 제도가 예술이라고 선언했기 때문이라고 했다. 그러나 단토에게 디키의 예술 제도론은 충분하지 못했다. 단토는 작품이 스스로 예술의 지위를 획득해야 하며, 제도의 승인만으로는 부족하다고 주장했다.

오브제의 비물질화

팝 아트와 네오 다다, 미니멀리즘의 영향으로 과거의 미술 이론에 의문이 제기되었다. 1960년대 중반 이후로 미술의 개념은 '확장된 영역'으로 들어갔다고 볼 수 있다. 미술 개념의 낡은 경계는 해체되었고, 포스트모더니즘의 보다 광범위한 제작 관례를 허용하게 되었다.

비평가 루시 리파드(1947~현)는 선구적인 미술가들이 모더니즘 제작 관례의 쇠퇴에 반응하는 과정을 보여 주는 《6년 : 오브제의 비물질화》(1973)를 통해 이러한 새로운 국면을 부분적으로 기록하고 있다. 그녀는 그 결과 중 하나로 예술적 오브제의 '비물질화'를 들었다. '예술의 개념'이 점점 더 중요해졌고, 물리적인 대상으로서 작품을 다루는 미학은 점점 중요성을 잃게 되었다는 것이다.

1960년대에 등장한 개념 미술은 작품의 '개념'이 예술이 되는, 정말로 특수한 미술 제작 유형이다. 개념 미술은 대상보다는 아이디어에 관심을 가지며, 때로는 대상을 전혀 포함하지 않는 경우도 있다. 그것은 전통적으로 미술과 결합된 가치에 대한 도전이자 질문이었다. 아마도 뒤샹이 미술을 '만들기'와 '망막을 자극하는 것'에서 떼어 놓으려는 의도에서 '미술'이라 칭했던 레디메이드 작품에 뿌리가 있을 것이다.

1967년 미술가 솔 르윗(1928~2007)은 에세이 〈개념 미술에 대한 단상〉에서 작품의 가장 중요한 부분으로 '개념'을 강조하면서 개념이야말로 실제로 미술이 존재하는 지점이라고 했다.

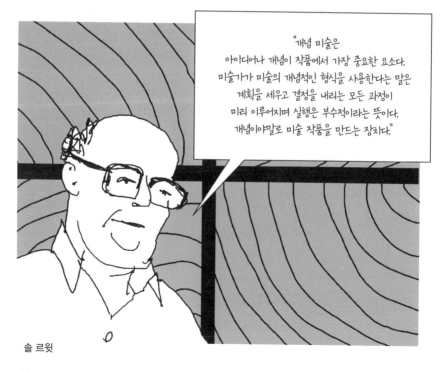

"개념 미술은 아이디어나 개념이 작품에서 가장 중요한 요소다. 미술가가 미술의 개념적인 형식을 사용한다는 말은 계획을 세우고 결정을 내리는 모든 과정이 미리 이루어지며 실행은 부수적이라는 뜻이다. 개념이야말로 미술 작품을 만드는 장치다."

솔 르윗

솔 르윗의 말은 뒤샹을 떠올리게 한다.

로즈 셀라비로 분장한 마르셀 뒤샹(1920)

어떤 의미에서 미술은 모두 아이디어와 관련이 있다. 하지만 개념 미술은 아이디어를 시각적인 것보다 중요하도록 끌어올려 놓았다. 철학자가 지식이나 이성, 경험의 경계에 의문을 제기하기 위해 텍스트를 이용하듯이 미술가들은 미술을 이용한다. 개념 미술은 대부분 철학적 '진술'과 유사해 보인다.

미술가 조지프 코수스(1945~현)는 〈하나이자 셋인 의자〉(1965)를 전시하여 의미를 둘러싼 생각에 질문을 던졌다. 의자란 무엇인가? 실제 의자를 가리키는가, 의자의 사진을 가리키는가? 아니면 의자의 사전적 정의일까? 코수스는 1969년에 개념 미술에 있어 또 다른 핵심적인 텍스트인 〈철학 이후의 미술〉을 썼다. 그는 이제 철학은 끝났으며 미술이 철학을 대체하게 되었다면서, 미술의 본질은 '미술 개념의 토대에 대한 탐구'여야 한다고 주장한다.

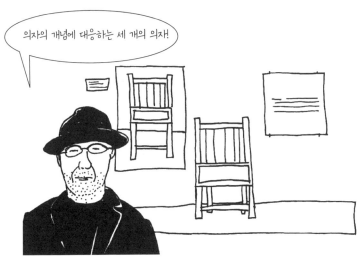

조지프 코수스, 하나이자 셋인 의자, 1965

미술의 의미를 미술을 통해 탐구한다는 코수스의 미술 개념은 언어의 불분명한 본질을 강조했던 **루트비히 비트겐슈타인**(1889~1951)의 논리 실증주의 철학을 반영한다. 비트겐슈타인에게 철학은 '본질적인 진리'의 추구가 아니라 무의미, 곧 진리가 아닌 것을 제거하는 일이었다. 비판적인 자기 탐구에 집중하는 작업이며, 비록 언어를 사용하긴 하나 언어의 한계나 언어로 말할 수 없는 것을 잘 인식하고 있어야 한다.

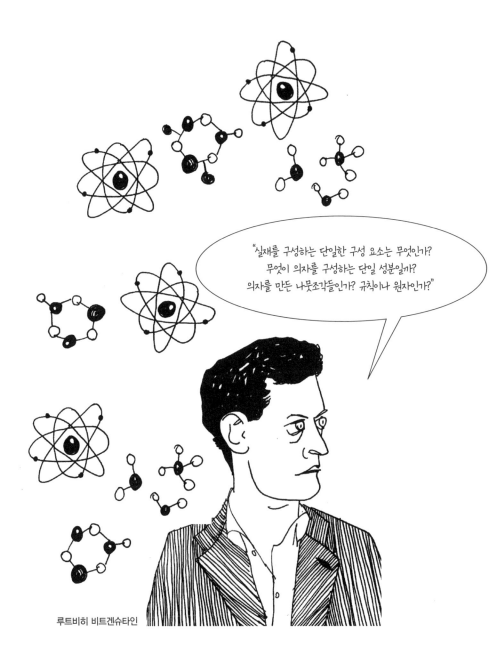

"실재를 구성하는 단일한 구성 요소는 무엇인가?
무엇이 의자를 구성하는 단일 성분일까?
의자를 만든 나뭇조각들인가? 규칙이나 원자인가?"

루트비히 비트겐슈타인

1960년대 이후의 미술은 과거와 같을까?

1960년대가 열리면서 생겨난 사회 · 정치적 변화는 예술 이론에 자양분이 되었다. 1970년대에는 기호학과 문화 이론, 정체성의 정치학, 페미니즘, 포스트구조주의를 향한 방향 전환이 이루어졌다. 또한 마르크스주의와 정신 분석학, 젠더 이론이 다양한 형태로 미술에 강력한 영향을 주었다.

주요 경향을 정리하면 다음과 같다.

미술 유파와 미술 이론은 한층 전문적인 성격을 띠었다. 미술가, 큐레이터, 미술 사학자, 비평가들은 비판 이론에 관한 지식으로 문맥 연구를 대체했다.

이론가들은 정체성의 이념과 정체성의 정치학을 두고 논쟁을 벌였다. 뒤를 이어 다문화 사회의 이념이 등장했고 인종과 계급, 젠더, 페미니즘, 섹슈얼리티의 문제가 점점 더 중요한 비중을 차지하게 되었다.

'미술계'는 지속적으로 제도화되었고, 국가 정책으로 통합되었다. 미술관, 대형 박물관, '미술관광'이 거대 산업으로 발전했다. 세기말이 되자 미술계는 진정으로 세계적인 조직으로 성장했다.

그리하여 '문화 전쟁'이 시작되었다. 미술에 공공 자금을 투입하고 미술가들이 정치적으로 제휴하는 일을 둘러싼 논쟁이었다. 미술가들은 누구를 위해 작품을 제작할 것인가? 악명 높은 사례로 사진작가 로버트 메이플소프(1946~1989)의 작품을 둘러싼 격한 반응을 들 수 있다. 동성애와 사도-마조히즘적 성격이 강한 이미지가 포함된 메이플소프의 회고전을 미국 국립 예술 기금이 후원하여 큰 물의를 일으킨 것이다. 미국 공화당 상원 의원인 제시 헬름스(1921~2008)는 자기가 볼 때 '포르노그래피'에 불과한 작품에 자금이 지원되는 것을 중단시키는 개정 법안을 통과시키려고 했다.

"자유주의자들이 변태적이고 비정상적인 예술에 국민의 세금을 낭비하지 못하게 막아야 해."

제시 헬름스

1960년대 페미니즘 - 제2의 물결

1960년대와 70년대에 전개된 여성 운동은 여성 미술가들에게 지극히 의미심장했다. 왜 남성들이 미술계와 미술사를 주도하고 있는지 질문하게 되었기 때문이다. 뉴욕 W.A.R.(Women Artists in Revolution)을 비롯하여 정치성을 띤 여성 미술가 집단이 등장하였고, 그들은 예술계의 편향성을 검토하면서 변화를 요구했다. 앤디 워홀의 측근이던 발레리 솔라나스 (1936~1988)는 S.C.U.M.(Society for Cutting Up Men) 선언을 발표했고, 1968년에는 워홀을 저격했다.

"이 사회에서 살아가는 일은 아무리 좋게 보아도 지독하게 따분하고, 사회의 모든 부문이 여성들과 무관하게 굴러간다. 시민 의식과 책임감을 가지고 전율을 추구하는 여성에게 남은 가능성이라고는 정부를 전복하고, 통화 체계를 제거하고, 완전한 자동화를 시행하고, 남자를 죽이는 길밖에 없다."

발레리 솔라나스

양성 불평등을 문제 삼은 것은 처음이 아니었다. 사회적 불공평에도 불구하고 역사 속에서 소수의 여성 미술가들이 존재했던 사실도 분명하다. 비록 그들이 남성 미술가만큼 인정받지 못했고, 전시는 물론 제작 기회를 갖기도 어려웠다는 점은 유념해야겠지만 말이다. 그러나 정치성이 강해진 1960년대에는 양성 불평등이 한층 긴급한 사안이 되었다.

여성 미술가들이 제대로 인정받지 못했다는 사실에 대한 초기 대응은 그들을 '재발견'하는 것이었다. 페미니스트 미술 사학자들은 옛 자료를 뒤져서 찾아낸 여성 미술가들의 작품과 삶을 연구하기 시작했다. 이런 시도 덕분에 남성 중심의 전통적인 미술사에서 주변으로 밀려났던 많은 여성 미술가들이 새로이 조명을 받았다.

페미니스트 미술 이론의 관심은 미술사를 수정하고 재발견하는 것에 국한되지 않았다. 미술 안에서 젠더를 둘러싼 전반적인 질문이 탐구 대상이 되었다. 1971년에 비평가 린다 노클린 (1931~현)은 엄청난 영향력을 행사한 **〈왜 위대한 여성 미술가는 없는가?〉**라는 글을 썼다. 이 제목은 여성 미술가가 역사적으로 남성 미술가에게 열려 있는 기회를 동등하게 누리지 못했다는 사실을 지적하고 있다. 여성 미술가는 제대로 교육받을 수 없었고, 아카데미와 길드를 기반으로 한 도제 제도에서 배제되었으며, 결국 남성이 지배하는 미술계에서 경쟁력이 더욱 뒤떨어졌다.

미술사에 대한 사회학적 접근은 천재 미술가가 위대한 미술을 만들었다는 일반적인 통념을 무너뜨렸다. 그것은 과거 미술가들을 되살려 내는 일만으로는 문제가 해결될 수 없음을 시사한다. 사실 '천재'라는 개념 자체가 남자들이 만든 것으로 남성에게만 주어졌기에 의문의 여지가 많았다.

버지니아 울프(1882~1941)는 1929년 **《자기만의 방》**에서 성공적인 작가가 되려는 여성에게는 재능과 개인적인 공간, 돈이 필요하다는 결론을 내렸다. 그래야만 다른 사람의 의견을 무시하고 자신이 원하는 작품을 쓸 수 있다.

"세상은 남자에게 하듯이 여자에게도 글을 쓰고 싶다면 그렇게 하라고 말해 주지 않는다. …… 세상은 폭소를 터트리며 '글을 쓰겠다고? 네가 글을 쓰면 뭐가 좋아?'라고 말한다."

버지니아 울프

여성이 미술가가 되기 위해 넘어야 했던 장애물은 저메인 그리어(1939~현)의 책 **《장애물 경주》**(1979)에 잘 묘사되어 있다. 그녀는 19세기 이전에 여성이 미술가가 되려면 아버지가 미술가이거나 후원해 주는 부유한 가족이 있어야만 했다고 지적했다.

"19세기 이전에 화가로 이름을 남긴 여성과 관련해서 가장 놀라운 사실은 그들 중 거의 모두가 유명한 남자 화가와 관계가 있었다는 점이다."

저메인 그리어

그리젤다 폴록(1949~현)과 로지카 파커(1945~2010)는 미술에 종사하는 여성들에 대한 연구를 현대 여성까지 확대했다. 《여성, 미술, 이데올로기》(1981)에서 그들은 중세부터 1970년대와 1980년대까지 활동한 여성 미술가들의 작품과 생애를 다루었다.

페미니즘이 발전하면서 미술가들은 '페미니즘'을 표방하는 작품을 만들었다. 그중 대표적인 작품은 주디 시카고(1939~현)의 〈디너 파티〉(1979)이다. 〈디너 파티〉는 여성 미술가 집단이 제작한 거대한 설치 작품으로, 흔히 '여성적인 예술'이라 칭하는 자수와 도기 채색 기법을 활용했다. 삼각형을 이루는 식탁에 39명분의 식기가 준비되어 있는데, 제각기 역사적으로 유명한 여성에게 바치는 것이다. 자기 재질의 바닥에는 여성 999명의 이름이 적혀 있다. 삼각형 식탁은 위계적이지 않으면서도 여성의 성적 정체성을 찬양하는 의미를 갖는다.

1960~70년대에는 많은 여성 미술가가 정체성에 관한 질문을 중요하게 다루었다. 회화는 '젠더를 나누는 예술 형식'이라고 거부했다. 여성 미술가들은 비교적 남성 지배적인 역사에 물들지 않은 새로운 예술 형식을 찾아 작업하는 쪽을 택했다. 그중에는 뜨개질이나 자수처럼 이른바 여성적인 기술이라 칭하는 것을 끌어들인 경우가 있다. 퍼포먼스처럼 다른 다양한 작업 방식으로 옮겨 가기도 했으며, 개념적으로 새로운 매체를 택해 작업하기도 했다. 페미니즘 미술은 모더니즘 사상에 대한 직접적인 도전이었고, 따라서 미술이 포스트모던의 성격을 띠게 되는 순간을 보여 주었다.

"역사는 항상 권력을 쥔 자의 관점에서 기술되었다.
그것은 인류에 대한 객관적인 기록이 아니다.
우리는 인류의 역사를 알지 못한다.
진정한 역사라면 피부색과 성, 국적과 인종을 초월하여
모든 사람의 노력을 함께 보여 주고,
모두가 나름의 방식으로 세상을 바라보게 해야 한다."

주디 시카고 디너 파티, 1979

1960~1970년대 미술의 주된 경향

주로 1960년대에 제작되었던 프로세스 아트는 대상이 어떤 작용 과정을 거치는지 보여 주는 예술 작품을 이른다. 한스 하케(1936~현)는 풀이 입방체 위에서 자라는 과정을 기록한 작품을 만들었다. 다른 미술가들도 비슷한 방식으로 어떤 대상이 부패하거나, 불타거나, 녹거나, 산산조각 나는 과정을 탐구했다.

퍼포먼스. 예술가가 직접 몸으로 수행하는 행위 자체가 '예술 작품'인 경우를 이른다. 배우처럼 다른 누군가로 변장하는 것이 아니라 '실제 상황'이어서 연극과는 다르다. 뿌리는 초기 아방가르드, 특히 다다까지 거슬러 올라갈 수 있다. 퍼포먼스가 널리 알려지게 된 것은 해프닝이나 장르를 넘나드는 1960년대의 다양한 예술 형식들을 통해서였다. 그런 작품은 우연과 청중의 참여가 중요한 역할을 하는 활동으로 구성되며, 혼란스럽고 표현적이고 즉각적인 이벤트인 경우가 많다. 퍼포먼스 작품의 반문화적인 성격은 고급 예술에 반대하는 전복의 힘을 부여해 준다.

키네틱 아트. 움직이는 미술 혹은 움직임을 이용하는 미술로 1960년대 후반에 인기를 끌었다. 키네틱 아트의 역사는 길어서 나움 가보(1890~1977) 같은 구성주의 미술가의 작품도 키네틱 조각이라 할 수 있다. 뒤샹의 레디메이드 〈자전거 바퀴〉도 바퀴가 돌아가도록 제작되었다. 1950년대에는 이브 탕기 같은 미술가들이 강력하고 복합적인 움직임을 수행하는 복잡한 기계를 조립했다. 알렉산더 칼더(1898~1976)도 서서히 움직이는 본격적인 모빌 조형물을 만들었다.

설치 미술. 미술 작품은 모두 설치되거나 진열되기 마련이다. 그러나 설치 미술은 물체들 간의 상호 교류나 주변 환경과의 특별한 교류를 통해 작품을 창조한다. '설치'는 다양한 물체를 특수한 방식으로 배열하기도 하고, 특정 지점이나 장소와 관련지을 수도 있다. 설치 미술은 1960년대에 대중화되었고, 지금은 지배적인 미술 형식이 되었다. 그 기원은 대부분의 초기 기독교 미술처럼 작품이 놓이는 건물의 특성에 의존하는 장소 특정적인 회화나 조각으로 거슬러 올라간다.

비디오 아트. 어두운 공간에 전시되는 형태든 낡은 텔레비전 수상기로 보여 주는 형태든, 이제는 동시대 미술 중에서 가장 대중적인 형식으로 꼽는다. 미리 촬영한 동영상을 사용하는 일은 영화와 1960년대 말의 설치 작업에서 비롯되었고, 과학 기술이 발전하면서 변형을 거치게 되었다.

ART
THEORY
FOR
BEGINNERS

정체성의
정치학

▷▷▷▷▷▷▷▷▷▶▷▷

1960년대부터 1990년대까지 전개된 정치적, 문화적 운동을 '정체성의 정치학'이라고 한다. 1960년대의 반문화 운동에서 나온 이 운동은 권위주의에 맞서고, 개인의 해방을 추구했으며, 후기 자본주의 문화에 반대했다. 또한 다분히 포스트모더니즘에 속하는 새로운 자기 인식 양상을 반영한다. 당신이 어디 출신이냐에 따라 해방의 정치학이 될 수도 있고, 새로운 형태의 자아도취일 수도 있다.

정체성의 정치학은 어떤 종류의 미술이 제작되어야 하며 누구를 위해 그래야 하는지 질문함으로써 미술 이론에 큰 영향을 미쳤다. 정체성 탐문은 이제까지 미술과 미술사, 미술 교육을 지배해 왔던 역사적, 서사적 전통에 의문을 제기한다는 의미기도 했다.

사람들은 계급이나 역사적, 민족주의적 관점으로 사유하는 미술에서 한층 더 나아가 미술이 정체성과 억압, 불안, 문화사, 세계 곳곳을 탐색하는 중요한 수단임을 깨닫게 되었다.

'정체성' 발견은 1960년대 후반과 1970~1980년대에 양성 불평등과 가부장적 문화, 앵글로색슨 문화의 지배에 대한 비판과 함께 이루어졌다. 서구에서 식민 제국의 종말은 사실상 서구 계몽사상의 견해에 불과했던 '전통적 미술관'의 종말을 의미했다. 미술 정신에 대한 근원적인 비판은 페미니스트, 정체성 이론가들, 반제국주의자, 퀴어 이론가, 동양 미술가, 심지어 길거리에서까지 모든 방면에서 진행되었다.

오리엔탈리즘

정체성의 정치학은 제국과 식민주의에 관한 서구의 지배적인 사상에 직접적으로 도전했다. 에드워드 사이드(1935~2003)는 저서 《오리엔탈리즘》(1978)에서 '오리엔탈리즘' 담론은 서구에서 만들어 냈다고 지적한다. 서구인들은 동양이라고 하는 '다른' 세상을 이국적이고, 낯설고, 근본적으로 열등하다고 규정했다. 사이드는 문학과 미술, 정치학에서 드러나는 이런 생각들을 해체한다. 특히 제국의 권력과 결부되었을 때 오리엔탈리즘이 어떻게 동양이라는 '타자'를 대하고, 통제하고, 합리화하는지 보여 준다. 사이드는 시각 문화가 권력과 정체성의 관계를 유지시키고 전파하는 방식에 주목했다.

그에 따르면 오리엔탈리즘은 세 가지 주요 영역에서 작용한다.

1. 동양에 대한 관념의 역사적 형성. 이것은 십자군 전쟁 이후 쭉 유지되었다.

2. 계몽사상의 오리엔탈리즘 담론.

3. 동양에 대한 일반적인 신화와 고정 관념. 서구에서 잠재의식과 문화의 측면에서 작용하는 이런 관념은 이국적 정취, 섹슈얼리티(하렘을 향한 매혹), 나태함 같은 '동양적' 특징과 관련이 있다.

에드워드 사이드

사이드의 논의는 학계의 문화와 대중의 인식에서 동시에 작용하는 신화적 사고의 복합적인 경향을 둘러싸고 전개된다. 바로 이런 복잡한 상호 작용을 통해 형성된 동양의 정체성은 통제와 질서로 대변되는 서구인의 자기 이미지와 대립한다. 그리하여 동양의 이미지는 여성적이고 호기심을 자극하며, 위험스럽고 비현실적이라는 다소 색다른 성격을 띤다.

동양에 대한 서구의 신화를 폭로함으로써 사이드는 서구 계몽사상의 가치관이 갖는 진실성과 정체성에 의문을 제기했다.

사이드는 파리의 비둘기들 사이에 은유의 고양이를 던져 놓은 셈이다.

정체성

포스트모던 시대의 미술은 흔히 문화적 재현의 이념을 구현한다고 간주된다. 그럴 때 미술 이론은 미술이 우리를 둘러싼 문화의 의미를 정의하고 탐구하려는 노력과 관계하는 방식을 반영한다. 스튜어트 홀(1932~2014)은 정체성과 타자성, 그리고 당시 등장한 새로운 형태의 문화를 이야기하면서 주목받았다. 홀은 1970년대에 영국 매체들이 영국에 거주하는 흑인 공동체를 얼마나 편파적으로 보도하고 있는지 보임으로써 영국의 권력 체제를 비판했다.

홀은 언어가 권력의 틀에서 어떻게 작용하는지 보여 주는 '수용 이론'의 핵심 옹호자다. 그에 의하면 청중은 (텔레비전 프로그램, 책, 그림 등) 모든 텍스트를 적극적으로 해석한다. 청중은 텍스트에 암호화되어 있는 의미를 적극적으로 해독한다. 개별 청중은 텍스트를 약간씩 다르게 해독할 것이고, 이를 받아들이거나 거부할 수 있다. 이때의 해석은 부분적으로 청중들이 권력과 지식의 틀에 접근하는 통로가 어떤 것인지에 바탕을 둔다. 수용 이론은 의미가 '독자와 텍스트 사이 어딘가'에 위치한다는 사실을 보임으로써 청중의 역할과 성격을 강조하여 예술 이론에 아주 큰 영향을 미쳤다.

1976년에 홀은 최초로 청년 문화를 진지하게 파고든 연구서로 꼽히는 《의식을 통한 저항 : 전후 영국의 하위 청년 문화》를 출간했다. 이 책에서 그는 하위문화가 스스로의 정체성을 규정하는 방식을 검토한다. 그러나 그는 카리브해의 디아스포라적 체험을 바탕으로 정체성의 문제를 탐구한 것으로 가장 유명하다.

> "디아스포라적 체험은 ······
> 본질이나 순수성에 의해서가 아니라
> 필수적인 이질성과 다양성을 인정하는 것이 특징이다.
> 차이가 있음에도 불구하고가 아니라 차이를 받아들이고
> 함께 살아가면서 얻는 정체성, 곧 잡종성이
> 특징이 되는 것이다. 디아스포라의 정체성은
> 변형과 차이를 통해 스스로를 지속적으로
> 새롭게 생산하고 재생산하는 정체성이다."

스튜어트 홀

홀은 정체성을 '존재의 정체성'과 '생성의 정체성'으로 나눌 수 있다고 보았다. 존재의 정체성은 공통성에 바탕을 두지만, 생성의 정체성은 실제로 정체를 확인하는 과정을 바탕으로 한다. 따라서 홀은 개인이 하나 이상의 정체성을 갖는다고 믿었다. 사람들은 여러 개의 정체성을 가진다.

사이드와 홀, 호미 K. 바바(1949~현)는 지배 문화 안에서 '다른 누군가'가 되는 경험에 관심을 보이면서, 이러한 경험이 어떻게 정체성을 생각하는 방식을 형성하고 영향을 미치는지 성찰했다. 이 논의는 미술에 흥미로운 파장을 몰고 왔고, 바바는 미술 저널과 전시 카탈로그에 관련 글을 쓰면서 강력한 영향을 미쳤다.

주된 관심 영역이 정체성, 민족성, 문화인 바바는 탈식민주의 경험을 설명하는 선도적인 이론가로 꼽힌다. 잡종성은 바바가 탈식민주의와 포스트모던의 성격을 띠는 오늘날의 상황을 설명할 때 많이 사용하는 용어다.

바바는 《문화의 위치》(1994)에서 다양한 포스트모던 사상에 만연한 개인주의에 빠지지 않으면서 문화를 분석하고자 하는 자신의 노력을 설명한다.

"당면한 문제는 정체성과 의미의 생산이 갖는 수행적인 성격이다. 그 공간은 규제와 교섭을 통해 우발적으로 개방되고 경계를 재설정하면서, 정체성이나 초월적 가치(진리나 미, 계급, 성, 인종 등 무엇이든 간에)가 유일한 기호나 자율적인 기호가 되기에 역부족이라는 사실을 드러낸다."

호미 K. 바바

바바가 말하려는 바는 탈식민주의와 포스트모던 세계의 잡종성이 미술에 중요한 기능을 부여한다는 점이다. 초월적 '미'나 '지식'을 생산하는 기능이 아니라 사람들과 문화의 상호 작용을 사유할 '공간'을 창조하는 기능이다. 이것은 잡종성과 미술을 바라보는 긍정적인 시각이다. 미술은 창조적인 문화 경험을 해독하는 장이 되었다.

바바의 논의가 미술 이론에서 중요한 까닭은 서구 지배 문화의 경계를 넘어서 정체성을 문제 삼기 때문이다. 그는 미술을 둘러싼 논쟁을 식민주의와 탈식민주의의 투쟁이라는 보다 광범위한 정치 영역의 한가운데로 옮겨 놓았다. 간단히 말해 미술 이론의 초점을 '재현의 정치학'으로서 미술이 갖는 비판적 의미로 옮겨 놓았다.

재현의 정치학

바바는 중요한 전시회 두 곳의 카탈로그에 글을 실었다. 두 전시 모두 미술은 '재현의 정치학'을 성찰하는 장이라는 그의 생각을 실험하는 성격을 띠었다. 하나는 1989년 파리 퐁피두 센터에서 열린 '지구의 마술사들'이다. 50명의 서구 예술가와 50명의 비서구권 예술가가 제각각 어떤 식으로든 '지구'나 '대지'와 관련된 작품을 만들어 함께 전시했다.

이 전시는 많은 질문을 던져 주었다. 오스트레일리아 중부 사막에 사는 유엔두무 공동체의 토속적인 바닥 그림은 나란히 전시된 영국 미술가 리처드 롱(1945~현)의 〈빨간 대지 서클〉과 정말로 유사할까? 아니면 두 작품이 시각적으로 강한 유사성을 보이긴 해도 전적으로 다른 전통에서 비롯되었기에 둘을 관련지으려는 어떠한 시도도 무의미할까?

'지구의 마술사들'은 다문화주의, 정체성, 민족성, 문화의 문제를 다루려고 진지하게 노력한 전시였다. 이와 달리 5년 전 뉴욕 현대 미술관에서 열린 '20세기 미술의 원시주의'에는 노골적인 유럽 중심주의라는 비난이 쏟아졌다. 뉴욕 현대 미술관의 전시는 서양 미술의 규준에 자양분을 공급한 이국적이고 원시적인 '타자'를 진열해 놓은 것처럼 보였기 때문이다.

바바가 카탈로그에 글을 실은 또 다른 전시는 1993년 뉴욕에서 열린 휘트니 비엔날레였다. 이 전시의 초점도 인종과 민족성, 재현, 권력의 문제에 놓여 있었다. 이번에는 특히 미국에서의 상황을 중심으로 했는데, 분열되고 분노에 찬 한 나라의 초상을 담은 몹시 고무적인 전시였다. 전시에 참여한 다니엘 J. 마르티네즈(1957~현)는 방문객들이 착용하는 출입증을 이용해서 '내가 백인이 되길 원하는 것은 결코 상상할 수 없다'라는 문장을 구성하는 쌍방향 미술 작품을 제작했다. 전시가 열리기 한 해 전, 흑인 남성 로드니 킹이 로스앤젤레스 경찰에게 두드려 맞는 사건이 벌어져 도시 전체가 분노와 심각한 폭동에 휩쓸렸다. 전시 기획자들은 사건 영상을 보여 주는 모니터들을 로비에 전시하여 이 도발적인 전시의 논조를 강조했다.

ART
THEORY
FOR
BEGINNERS

포스트
모더니즘

▷▷▷▷▷▷▷▷▷▷▶▷

우리는 어떤 의미로 포스트모더니즘과 미술을 이야기하는가?

질문에 대답할 손쉬운 길은 없다. 많은 비평가들은 한결같이 예술과 문화의 다양한 측면이 1960년대 후반과 1970년대 초반에 큰 변화를 보였다는 사실에 주목했다. 미술가 브라이언 오도허티(1928~현)는 1971년 월간지 《아트 인 아메리카》에 기고한 글에서 '모더니즘의 시대는 끝났다'고 선언했다. 프랑스 철학자 장 프랑수아 리오타르(1924~1998)도 모더니즘의 확신과 기획의 몰락을 이야기했고, 독일 사상가 위르겐 하버마스(1929~현)도 모더니즘을 '불완전한 기획'이라고 비판하는 영향력 있는 논문을 저술했다.

포스트모더니즘은 각계각층의 사람들에게 문제를 던진 용어다. 아마 너무도 다른 방식으로 다양하게 사용되었기 때문일 것이다. 다음은 흔히 사용되는 포스트모더니즘이라는 용어의 다양한 의미를 나열한 목록이다.

1. 모더니즘 이후에 나온 것
2. 의미를 비판적으로 해체하는 다양한 분파들과 포스트구조주의를 결합한 철학적 운동
3. 미술과 건축 운동
4. 모든 예술과 문학 운동
5. 즉각적인 전자 통신이 지배하는, 세계적으로 확산된 새로운 사회 형태
6. 시각 이미지로 포화 상태가 된 문화. 본질적 의미는 모두 사라지고 문맥이 가장 중요한 것이 됨
7. 대중 매체에서도 이용하는 일종의 반어법과 냉소

포스트모더니즘 정의하기

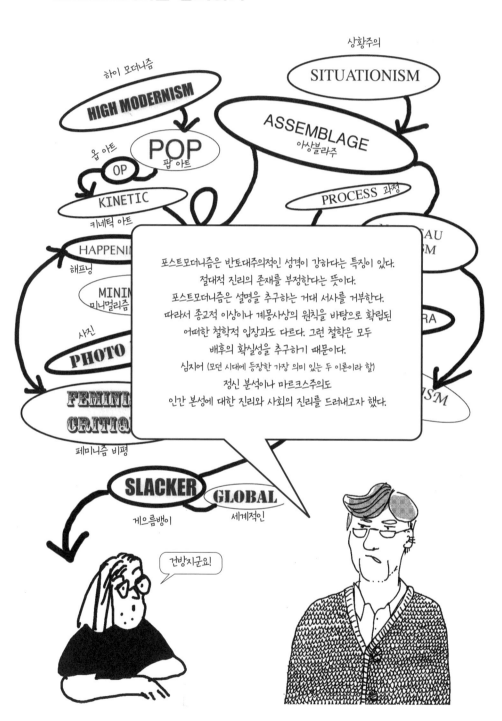

상황주의
SITUATIONISM

하이 모더니즘
HIGH MODERNISM

ASSEMBLAGE
아상블라주

POP
팝 아트

옵 아트
OP

KINETIC
키네틱 아트

PROCESS 과정

HAPPENING
해프닝

MINIM
미니멀리즘

사진
PHOTO

FEMINI
CRITIQ
페미니즘 비평

SLACKER
게으름뱅이

GLOBAL
세계적인

포스트모더니즘은 반토대주의적인 성격이 강하다는 특징이 있다.
절대적 진리의 존재를 부정한다는 뜻이다.
포스트모더니즘은 설명을 추구하는 거대 서사를 거부한다.
따라서 종교적 이상이나 계몽사상의 원칙을 바탕으로 확립된
어떠한 철학적 입장과도 다르다. 그런 철학은 모두
배후의 확실성을 추구하기 때문이다.
심지어 (모던 시대에 등장한 가장 의미 있는 두 이론이라 할)
정신 분석이나 마르크스주의도
인간 본성에 대한 진리와 사회의 진리를 드러내고자 했다.

건방지군요!

거대 서사의 몰락

리오타르는 포스트모더니즘의 문을 연 철학자로 꼽힌다. 그의 저서 **《포스트모던의 조건 : 지식에 대한 보고서》**(1979)는 초기 포스트모더니즘의 핵심적인 텍스트다. 그는 언어와 문화에서 의미가 발생하는 과정을 검토하고자 했다.

리오타르의 중대한 사상 중 하나는 서구 역사를 지배하면서 전통적인 문화와 사회를 결합시켰던 '거대 서사'(또는 메타 서사)의 몰락에 관한 것이었다. '거대 서사'는 '국가'나 '제국'처럼 전적인 충성심과 신념을 요구하던 거대한 이야기를 의미하는 것으로, 서구 사상의 토대를 형성했다. 리오타르 입장에서 거대 서사들은 모두 인간이 만든 구성물이며, 이와 같은 신념은 더 이상 유지될 수도 없고 적절하지도 않다. 이제는 새로운 포스트모던의 조건, 즉 지역 네트워크와 단일 쟁점 집단 같은 '작은 서사'를 점점 더 중시하는 시대로 접어들었다. 과거에는 거대 서사가 붕괴했음에도 신뢰가 존재했지만, 지금은 확실한 포스트 거대 서사의 시대가 되었다는 것이다.

"포스트모더니즘은 ……
모더니즘의 종말이 아니라
지속적으로 새로 태어나는 모더니즘이다."

장 프랑수아 리오타르

리오타르의 1971년 저서 **《담론, 형상》**은 특히 미술과 관련된 논의를 담고 있다. 서구 문화는 시각 이미지보다 언어에 특권을 부여했으며, 삽화는 늘 인쇄된 텍스트에 비해 중요하지 않다고 간주해 왔다. 리오타르는 이미 확립된 위계를 전도시키고자 했다. 그는 시각적인 것이 글로 적힌 것보다 중요하며, 시각 이미지가 이성적인 언어보다 효과적이고 자유로운 소통을 가능하게 한다고 믿었다.

이런 입장을 바탕으로 결국 리오타르는 포스트모던 미학이 담론보다 시각적인 면에 중점을 두어야 한다고 주장한다. 예술의 강한 효과가 예술의 의미보다 중요하며, 예술이 불러일으키는 흥분된 감정이 예술에 대한 해석보다 중요하다.

이것이 포스트모던이이다.
의미를 떠나라! 즉각적인 것을 보라! 감각을 중시하라!

리오타르는 '외양', '효과', '감각'을 중시하는 포스트모던 미술과 '의미', '깊이', '해석에 대한 지식'을 중시하는 모던 미술의 차이를 설명하기 위해 형상과 담론이라는 용어를 사용한다. 합리주의적 태도를 취하는 모더니즘은 매사에 강제적으로 자기 잣대를 들이대는 거대 서사, 무지막지한 이성과 동일하다.

프로이트가 무의식의 근원적인 작용이라고 설명한 존재의 반합리적 충동과 '형상'이 유사하다고 리오타르는 보았다. 반대로 '담론'은 합리적이며, 프로이트가 무의식과 충돌하는 이차적인 작용이라고 말한 것이다. 따라서 포스트구조주의의 언어와 의미 비평에 결부된 프로이트식의 충동은 우리에게 미술 이론을 사유할 새로운 양식을 제공하며, 지극히 해방적인 성격을 띤다.

리오타르는 미술과 현실을 경험하는 유형의 탈코드화와 탈식민지화를 꾸준히 추구했는데, 통제되지 않은 감정과 반응을 통해 미술을 경험한다는 의미로 보인다. 그래야 언어와 논리, 지성이 사회의 검열과 통제 형식을 반영하면서 조직하고 코드화하는 반응에서 벗어날 수 있다. 리오타르가 합리성에서 벗어난 감각적인 접근 방식을 추구하는 것은 '숭고'의 이념과 관련이 있다. 사실 리오타르의 '숭고' 설명은 칸트의 아주 초기 저작에서 끌어왔다. 이것은 상당히 역설적이다. 솔직히 칸트는 지독한 합리주의자이기 때문이다. 하지만 리오타르가 볼 때 '숭고'는 인간의 오성을 넘어서는 것이었고, 이성을 넘어선다는 이유로 귀중했다. 칸트와 달리 리오타르는 미술, 특히 추상 미술이 숭고의 '표현 불가능한' 특질을 표현할 수 있다고 보았다.

《뒤샹의 트랜스/포머》(1977)에서 리오타르는 뒤샹에게 주목하여 그의 작품이 보여 주는 무의 미함을 격찬했다. 리오타르는 특히 〈커다란 유리〉를 높이 평가했는데, (설령 뒤샹이 작품에 직접 첨부한 기록을 본다 해도) 진정으로 이해할 수 없었기 때문이었다. 그 작품은 4차원적인 여성의 묘사로 '표현 불가능한 것을 표현'하여 하나의 수수께끼가 된다.

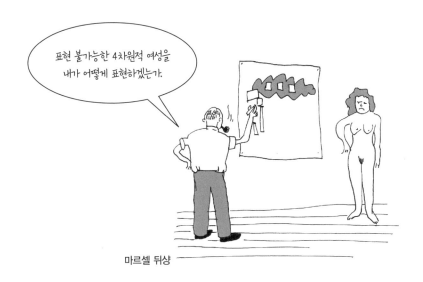

마르셀 뒤샹

미술은 지적 경험이 아닌 '감각적' 경험이라는 생각은 서사보다 이미지를 선호하고 '추론적'인 것보다 '형상적'인 것을 선호하게 만들었다. 이것은 포스트모던 미술론의 중요한 주제가 되었고, 1960년대부터 모더니즘과 사회학에 기반을 둔 미술론에서 나온 무의미한 미술 비평으로 부터 해방시켜 주는 것처럼 보였다.

표현 불가능한 것

해체 이론

포스트모던 사상의 전개에서 **자크 데리다**(1930~2004)는 아주 커다란 역할을 했다. 주된 관심이 언어와 언어학 이론에 있었던 **그는 해체 이론**을 만들었다. 해체 이론은 미술과 미술 이론에 엄청난 영향을 미쳤다.

해체는 문화적, 시각적 텍스트에 접근하는 한 방법이다. 텍스트가 어떻게 구성되었는지 이해하기 위해 먼저 분해하고자 한다. 또한 사물을 표면적인 가치로 받아들이지 않는다.

이봐, 난 정말 스스로 이걸 해결하겠어.

해체하는 방법

데리다는 구조주의의 방향을 뒤집어 놓았다. 그는 소쉬르가 고안한 구조주의 체계에 갇힌 언어 안에서 기호는 절대적인 의미를 갖지 못하기 마련이라고 생각했다. 기호는 진화하고 있으며 고정되어 있지 않기 때문이다. 그는 구조주의의 토대를 형성하는 '**이원적 대립**'인 기호와 기표의 대립을 문제시했다. 남과 북, 남성과 여성, 검정과 하양 같은 이원적 대립은 항상 한쪽을 더 선호하는데, 이는 용인될 수 없으며 환상에 불과하다. 데리다는 용인 불가능한 환상을 '현존의 형이상학'이라 불렀고, 이것이 이제까지 서구 문화의 토대를 형성해 왔다고 보았다.

텍스트와 문맥은 떼어 놓을 수 없다.

자크 데리다

회화 속의 진리

데리다의 《회화 속의 진리》(1978)는 미술 이론에 크나큰 영향을 미쳤다. 데리다 이전에 가장 현대적인 유럽 미학 이론은 하이데거의 《예술 작품의 근원》에 나오는 '진리' 개념을 바탕으로 했다. 데리다는 우리가 위대한 진리를 찾기 위해 그림을 살펴보는 것이 아니라고 주장했다. 그는 예술 작품의 잃어버린 틀과 문맥을 이해하게 해주는 보다 넓은 문화적 문맥을 검토함으로써 논의의 초점을 바꿔 놓았다.

《회화 속의 진리》는 "내가 아닌 누군가가 오더니 '나는 회화의 관용적 표현 형식에 관심이 있다'고 말한다"라는 문장으로 시작한다.

지극히 데리다운 방식이다. 독자의 가정에 물음을 던지기 위해 처음부터 화자의 정체성을 바꿔 놓았다. 논의를 설정하는 사람이 누구인가 하는 물음 전체가 역전되거나 초점에 놓인다. 이어서 데리다는 '나는 당신 덕분에 회화 속의 진리를 알게 되었고, 이를 당신에게 들려주려 한다'는 세잔의 역사적 진술에 어떻게 대응할지 논의한다.

데리다에게 회화 속의 진리는 언어 속의 진리와 같다. 진리는 모두 절대적인 동시에 전체주의적이고, (진리/허위라는) 이원적 대립에 바탕을 두기 때문에 결코 존재할 수 없다. 그는 회화를 설명하기보다는 주변을 '아우르며' 말하고 '보충하는' 쪽을 택한다. 그는 다른 이론들이 갖는 모순을 지적하면서 사람들이 어떤 그림을 바라볼 때 생기는 효과와 관계에 관심을 보였다.

데리다는 미술 작품에 대한 결정적인 해석이란 결코 존재할 수 없다고 보았다. 그의 작업 전체가 강조하는 바에 따르면, 의미는 의미를 구축하는 목소리의 권위 덕분에 결정되는 것이 아니다. 의미를 한정하지만 그 안에 존재하지 않는 문화적 문맥에 의해 규정된다. 《회화 속의 진리》의 주된 관심은 미술 작품에 부재하는 틀이나 문맥을 드러내는 것에 있다.

데리다의 다른 논문 〈파레르곤〉은 칸트가 사용한 용어를 제목으로 삼았다. 데리다는 칸트가 '작품'을 뜻하는 그리스어 '에르곤'과 '작품 외적인 것'을 뜻하는 '파레르곤'을 구별했다고 주장한다. 그 후 데리다는 독자적으로 파레르곤을 '보조적이고 이질적이며 이차적인 대상', 작품 외적인 것에 해당하는 '부록', '여담', '잉여'라고 번역한다. 작품(에르곤)의 완전성은 외적인 것(파레르곤)의 불가피한 이차성, 다시 말해 문맥에 의존한다. 따라서 데리다에게는 작품 외적인 문맥이 가장 중요하다.

그럼 난 어디서 작품을 봐야 하죠? 안에서요, 아니면 바깥에서요?

지식의 고고학

프랑스의 사상가 미셸 푸코(1926~1984)는 철학자라기보다 '여러 사유 체계'를 검토한 역사학자에 가깝다. 그는 우리가 왜 지금과 같은 방식으로 사고하는지에 관심을 가졌다. 푸코는 권력 구조와 그 체계에 대한 위반을 연구하기 위해 자신이 '고고학'이라 부른 것을 활용했다. 가장 널리 알려진 그의 연구로는 '광기'에서 주체가 갖는 이념과 역할을 살펴보는 작업을 들 수 있다. 푸코는 약 1600년경에 '광기'의 개념이 만들어진 과정을 추적한다. (이전에는 개념 자체가 형성되지 않아서 사람들은 '광기'에 대해 이야기하지 못했다.) 르네상스 이전에 '미친' 사람들은 '진리'의 어떤 측면을 드러낸다고 여겨서 존경받았다. 푸코에 따르면 일차적으로 '광기'를 범죄로 명시한 법 제도에 의해, 두 번째로는 '광기'를 '질병'으로 보는 의료 제도에 의해 광기는 침묵하게 되었다. 푸코는 동성애 개념을 살펴보면서도 유사한 방법을 사용했다. 그는 동성애도 19세기에 동일한 제도가 만들어 낸 발명품이라고 보았다. 이전에는 동성애와 양성애의 이원적 대립이 존재하지 않았다. 정체가 불분명한 성적 행위는 위반으로 간주될 수도, 그렇지 않을 수도 있었다고 한다.

영국의 철학자 제레미 벤담(1748~1832)의 《파놉티콘》(1791)에 관한 푸코의 저술은 미술가들에게 엄청난 영향을 미쳤다. 파놉티콘은 단 한 명의 간수가 입소자 전체를 감시할 수 있는 안마당 스타일의 감옥이다. 파놉티콘을 시각, 감시, 권력으로 유추하면 '응시'의 개념 및 구조와 일치한다.

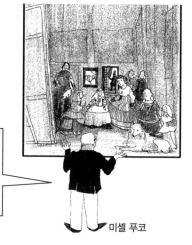

"우리는 뒤집힌 면밖에 볼 수 없어서 자신이 누구인지, 혹은 무엇을 하고 있는지 알지 못한다. 우리는 남에게 보이는 것일까, 보고 있는 것일까?"

미셸 푸코

푸코는 그림과 관련된 글도 많이 썼다. 그는 벨라스케스(1599~1660)의 〈라스 메니나스〉(1656)가 이전의 미술로부터 근원적으로 결별하였으며 자체적으로 자의식을 가진 '재현의 재현'이라고 보았다. 르네 마그리트(1898~1967)의 〈이미지의 배반〉(1929)('이것은 파이프가 아니다'로 더 많이 알려졌다)은 다른 일반적인 그림들과 달리 단어와 이미지에 동등한 지위를 부여한다고 보았다.

푸코의 〈다른 공간들〉(1967)도 미술에 중요한 의미를 갖는 논문으로 여겨진다. 그는 혼합되고 완벽하지 않은 유토피아들로 규정된 '헤테로토피아'에 대해 이야기했다. 헤테로토피아에는 나체촌과 양로원 같은 곳들도 포함되어 있었다. '완벽한 유토피아'를 향한 사회의 시각을 반영한다기보다는 오히려 '현실화된' 대안적 시각을 제시한다. 헤테로토피아가 사회를 반영하는 방식에 대한 푸코의 논의에서 미술이 어떻게 유사하게 작용할 수 있는지 유추할 수 있다.

저자의 죽음

'저자의 죽음'은 초기 포스트모더니즘의 중심에 자리 잡은 생각이다. 뿌리는 헤겔까지 거슬러 올라갈 수 있어서 어느 정도 구조주의에 빚을 지고 있는 것이 분명하지만, 사실상 **롤랑 바르트**(1915~1980)나 **미셸 푸코**와 더 밀접한 관계가 있다.

지금까지 살펴보았듯이 기호학은 '기호'가 고정된 의미를 갖고 있지 않음을 보여 준다. 기호는 같은 체계 안의 다른 구성 요소들과 갖는 관계 속에서만 작용한다. 이런 방법론으로 살펴보면 예술은 또 하나의 체계에 불과하며, 작품의 '의미'는 체계를 해체함으로써 드러난다.

〈저자의 죽음〉(1967)에서 바르트는 예술 작품이나 텍스트는 상호 관계를 통해 작용하며, 해체할 수 있고, 독창적이지 않은 이념들의 조합이라고 본다. 저자에 대한 전통적인 개념에는 새로운 어떤 것을 '시작'하거나 창조한 사람이라는 의미가 포함된다. 하지만 구조주의 안에서 그런 일은 불가능하다.

"이제 우리는 텍스트가 유일한 '신학적' 의미(저자/신의 메시지)를 밝히는 글귀가 아니라, 결코 독창적이지 않은 다양한 글들이 뒤섞여서 충돌하는 다차원적인 공간이라는 사실을 알게 되었다."

롤랑 바르트

이 년 뒤 푸코는 바르트의 에세이에 대한 응답으로 **〈저자란 무엇인가?〉**(1969)를 발표했다. 푸코도 바르트처럼 유일무이한 저자의 이념을 허구라고 지적한다. 이런 상상의 산물은 독자가 텍스트 전체를 지배하는 단일한 목소리를 가정하고 그 위치를 설정하게 만들기 때문에 필수적이다. 푸코는 독창적이지 않은 생각들을 끌어다 이용하는 가상의 저자에게 '저자의 기능'을 부여한다. '서로 분리되어 있으면서 형식을 규정하고 존재 양식의 특징을 정하는' 다양한 생각과 목소리들을 추려 낸다는 의미다.

구조주의와 '저자의 죽음'이라는 생각은 미술 작품의 제작에서 미술가의 의도가 과연 중요한지 의문을 품게 만든다. 어떤 텍스트든 작품을 해독하며 의미를 창조하는 것은 독자이기 때문이다.

미술가 스스로가 무슨 그림을 그렸다고 생각하는지 누가 알겠는가. 중요한 것은 당신의 해석, 당신이 기호를 읽는 방식이다.

누구나 미술가가 될 수 있다

1972년 독일의 미술가 **요제프 보이스**(1921~1986)는 자신의 조각 강좌를 듣겠다고 지원한 후보를 모두 받아들였다는 이유로 명문 뒤셀도르프 아카데미의 강단에서 쫓겨났다. 그는 모든 사람이 미술가가 될 수 있으며, 수업이 가장 훌륭한 자기 작품이라고 생각했다. 그는 정치성을 띤 설치와 퍼포먼스 작품을 많이 발표했는데, 처음에는 자기 과거를 반쯤 허구를 섞어 설명하는 작품들이었다. 보이스는 제2차 세계 대전에 비행기 조종사로 참전했다가 크림반도 상공에서 격추되어 유목민들의 보살핌을 받았다. 유목민들은 그가 따뜻하도록 지방 덩어리와 펠트로 몸을 감싸 주었다고 한다. 이후 그는 작품을 통해 이때의 '경험'을 신화화했다.

보이스는 마치 샤먼 지도자인 양 행세했고, 자기 작품이 사회와 직접적으로 관련을 갖는다고 보았다. 그는 일종의 사회적 조각을 만들었는데, 그중에는 유럽 교외 지역 여기저기에 1,000 그루의 떡갈나무를 심는 작품도 있었다. 그의 퍼포먼스 대다수가 수업의 연장이라고 볼 수 있다. 일부 작품에서는 강연을 하거나 개인적인 도덕관을 실천에 옮겼다. 뉴욕의 한 갤러리에서 나흘간 코요테 한 마리와 함께 지낸 것이 하나의 실례이다.

요제프 보이스, 나는 미국을 사랑하며 미국도 나를 사랑한다, 1974

시뮬라시옹과 하이퍼리얼리티

시뮬라시옹과 하이퍼리얼리티 개념은 프랑스의 사회학자 장 보드리야르(1929~2007)가 제안한 개념으로, 포스트모던 미술을 설명하고자 하던 미술 이론가들에게 큰 영향을 미쳤다.

보드리야르에 따르면 포스트모던 시대에는 무엇이 실재이고 무엇이 복제물인지 아주 혼란스러워졌다. 그는 한 걸음 더 나아가서 우리가 그 둘을 구분할 능력을 상실했다고까지 이야기한다. 그렇다고 모든 것이 인공적이라고 말하는 것은 아니다. 우리가 무언가를 인공적이라고 인정하려면 실재하는 것이 무엇인지 알아야 하기 때문이다. 문제는 바로 여기에 있다.

실재가 어디 있는지 아세요? 이제 그걸 정말 잃어버렸네.

보드리야르가 볼 때 '시뮬라크르(재현)'는 르네상스 이래로 세 가지 중요한 단계를 거치며 진보해 왔다. 첫 번째 단계인 전근대 문화에서는 복제물을 실재의 재현으로 분명히 인정할 수 있었다. 19세기의 산업화와 대량 생산이 초래한 두 번째 단계에서는 복제물을 실재와 구분하는 일이 힘들어졌다. 예를 들어 사진이나 인쇄의 경우 원본은 어디에 있을까? 포스트모던 시대에 해당하는 시뮬라크르의 세 번째 단계에서는 재현이 실재를 '규정'한다. 이 말은 우리가 복제물의 존재를 알고 있기 때문에 무언가가 실재한다는 것을 안다는 의미일까?

보드리야르는 제1차 걸프전(1991)이 과연 실재했는지 의문을 제기했다. 그는 걸프전이 서구에서 순전히 복제물로 간주되었다고 생각했다. 결과가 미리 정해져 있는 전쟁이었고, 비디오 게임을 연상시키는 과학 기술로 수행되었으며, 텔레비전으로 실황 중계되었다.

그림?　　　　사진?　　　　인쇄?　　　　조형물?　　　　실재?

실재란 무엇인가?

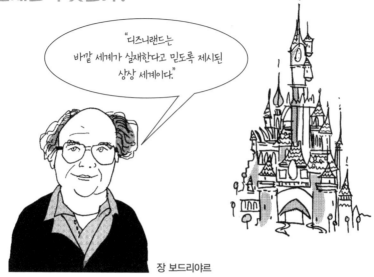

"디즈니랜드는 바깥 세계가 실재한다고 믿도록 제시된 상상 세계이다."

장 보드리야르

'실재'의 소멸은 미술 작품에서 장르나 양식, 기호의 혼합으로 나타날 수 있다. 이것은 포스트모더니즘만의 고유한 현상은 아니다. 모더니즘에서도 장르 혼합과 관련된 특성을 보게 된다. 각 장을 문학적으로 서로 다른 양식에 따라 기술한 제임스 조이스(1882~1941)의 《율리시스》(1922)가 사례이다. 하지만 실재의 소멸이 포스트모더니즘 안에서 한층 강한 자의식을 갖게 된 듯이 보이는 것은 사실이다.

미국 비평가 할 포스터(1955~현)는 까닭을 다음처럼 설명한다.

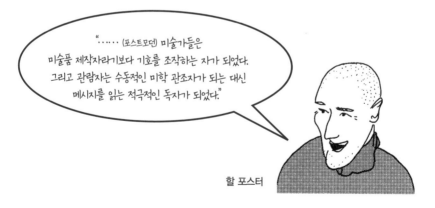

"…… (포스트모던) 미술가들은 미술품 제작자라기보다 기호를 조작하는 자가 되었다. 그리고 관람자는 수동적인 미학 관조자가 되는 대신 메시지를 읽는 적극적인 독자가 되었다."

할 포스터

미술가들은 사물을 원래의 문맥에서 떼어 내어 사용하거나 발견된 오브제(혹은 개념)를 조합함으로써 새로운 의미를 창조할 수 있다. 가끔은 이런 일이 손수 만들기DIY 방식으로 이루어지기도 한다.

브리콜라주

브리콜라주 혹은 DIY(프랑스에서 손꼽히는 DIY 상점의 이름이 무슈 브리콜라주)의 개념은 기존 인용문이나 실제 사물의 일부를 조합하는 포스트모던 미술의 작품 제작 방식을 설명하는 데 사용되었다. 줄리언 슈나벨(1951~현)의 어떤 그림은 갖가지 역사적 양식의 회화를 참조하거나 인용한 것을 모두 모아 미학적으로 '만들고 그린다'.

클로드 레비스트로스

인류학자 클로드 레비스트로스는 **《야생의 사고》**(1962)에서 초기 인류가 어떻게 생각했는지를 설명하기 위해 '브리콜라주'라는 용어를 사용했다(모던 이전은 포스트모던을 반영한다). 채집한 재료들을 즉흥적으로 이용하여 미술품을 '브리콜라주 하는 사람'은 비이성적으로 행동하는 것이 아니다. 그는 '임시변통'하고, '손에 있는 것'을 사용하며, 종종 엄청난 기교와 창조성을 보인다.

"신화적 사고는 사건과 경험 안에 갇혀 있으면서도 결코 지치는 일 없이 사건과 경험을 배열하고 재배열하여 의미를 찾으려 모색한다. 그러나 신화적 사고는 해방자의 역할도 할 수 있다. 과학이 처음에 타협을 감수하며 받아들인 어떤 것이 무의미할 수도 있다는 생각에 반발하고 저항하기 때문이다."

클로드 레비스트로스

알레고리적 충동

알레고리는 고전주의 시대 이래로 미술의 한 부분으로 간주되었지만, 포스트모더니즘에서는 새로운 중요성을 띠게 되었다. 크레이그 오웬스(1950~1990)는 《알레고리적 충동》(1980)에서 알레고리가 포스트모던 미술에서 다시 부상하고 있다고 지적한다. 알레고리는 어떤 서사가 다른 것을 의미할 때 존재한다. 예를 들어 조지 오웰(1903~1950)의 《동물 농장》(1945)에 나오는 돼지들 이야기는 사실상 유럽 공산주의에 대한 이야기다.

오웬스는 독일 바로크 연극을 다룬 발터 베냐민의 텍스트를 바탕으로 알레고리 이론을 발전시켰다. 포스트모던 미술에서는 예술적 대상이 알레고리적 의미를 갖는다고 볼 수도 있다. 정원 장식용 난쟁이상은 더 이상 단순한 난쟁이상이 아니라 소비주의와 취미에 관한 키치적 기표인 것이다.

오웬스가 볼 때 '차용' 또는 '다른 이미지의 복제를 통해 이미지를 생산하는' 미술가들은 이러한 재현이 어떻게 다중적인 의미를 갖는지 보여 준다. 에드워드 웨스턴(1886~1958)의 1930년대 사진을 충실하게 모방 촬영하는 셰리 레빈(1947~현) 같은 작가들은 우리에게 하나의 사물을 제시하면서 독창성과 원저자, 그리고 미술이 제작되는 방식에 대해 질문을 던지고 있다.

포스트모던 미술 작품 대다수가 '패러디'를 이용한다. 패러디는 차이를 인정하면서 어떤 것을 반복하는 작업 유형이다. 공장이라 불리던 워홀의 작업실은 진짜 공장을 패러디 함으로써 예술 작품의 창작 과정에 의문을 던진다. 그의 산화 그림들(1977~1978, 철제 캔버스에 오줌을 눠서 영구적으로 산화시킨 작품)은 어딘지 잭슨 폴록의 작품에서 보이는 물감 방울이나 물감이 튄 자국들을 떠올리게 한다. 마치 추상 표현주의 회화를 패러디 하거나, 어쩌면 더 이전에 자기 탐구 운동에 만연하던 알코올 중독을 빗대고 있는지도 모른다.

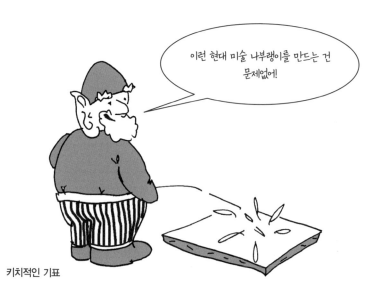

이런 현대 미술 나부랭이를 만드는 건 문제없어!

키치적인 기표

포스트모더니즘과 후기 자본주의

미국의 비평가 프레드릭 제임슨(1934~현)이 논문 **〈포스트모더니즘 혹은 후기 자본주의의 문화 논리〉**(1984)에서 설명한 포스트모더니즘은 많은 영향을 미쳤다. 그는 포스트모더니즘이 후기 다국적 자본주의의 자연스런 산물이라고 믿었다. 후기 다국적 자본주의에 접어든 국면에서는 자신도 일부를 구성하는 경제 체제와 개인이 현실적으로 접촉하는 일이 점점 희박해진다. 따라서 실재와의 접촉도 잃게 된다. 제임슨은 예술과 문화도 광범위하게 다루었다. 그에 따르면 포스트모더니즘은 '새로운 종류의 평면성이나 깊이 없음, 말 그대로 새로운 종류의 피상성'을 예찬하고 있고, 상품이 지배하는 대중주의 미학이다.

"레게 음악을 듣고 서부 영화를 보고, 점심은 맥도널드에서 먹고 저녁으로는 토속 요리를 먹고, 도쿄에서 파리 향수를 뿌리고 홍콩에서 '복고풍' 옷을 입는 것 그것이 오늘날 문화의 영도degree zero이다."

프레더릭 제임슨

제임슨은 농부의 구두를 그린 반 고흐의 그림과 앤디 워홀의 **〈다이아몬드 더스트 슈즈〉**(1980)를 비교하면서 하이데거가 주장한 예술에서의 '진리' 개념을 다시 끌어온다. 하이데거가 반 고흐에게서 '진리'와 '존재'를 발견했다면, 제임슨은 포스트모던한 워홀에게서 '표면'과 '공백'을 보았다.

ART
THEORY
FOR
BEGINNERS

타자성

▷▷▷▷▷▷▷▷▷▷▷▷▶

'당신이 아닌 다른 존재이지만 당신을 규정하는 존재'라는 **타자** 개념의 유래는 헤겔의 저작까지 거슬러 올라간다. 하지만 타자 개념이 실제로 제시된 것은 정신 분석학과 프로이트의 저술, 이후 **자크 라캉**(1901~1981)의 저술에서다. 페미니즘과 정체성의 정치학, 탈식민주의 담론 안에서 타자 개념은 유용한 역할을 해 왔다. 한 문화가 다른 문화를 말하는 방식에 이론가들이 집중하도록 만들었기 때문이다. 오리엔탈리즘의 사례처럼 한 문화나 젠더는 다른 문화나 사회 집단에 자신과 반대되는 가치를 부여함으로써 그들을 잘못 재현하는 경향이 있다.

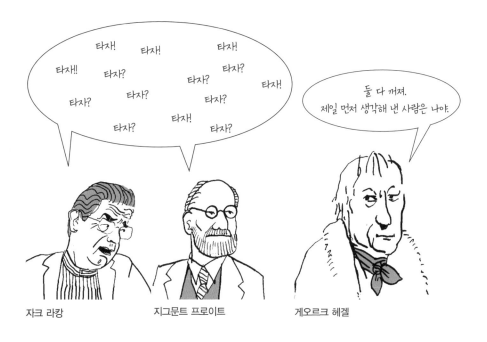

자크 라캉 지그문트 프로이트 게오르크 헤겔

정신 분석 이론에서 **거울 단계**는 유아가 (거울을 바라보면서) 자신이 독립된 하나의 실체이며 세상의 나머지와 단절되어 있음을 깨닫는 순간을 설명한다. 이 단계는 자아와 타자의 대립이라는 이원적 대립을 반영한다. 정신 분석 이론은 우리 모두가 이런 대립을 경험한다고 보지만, 일부 문화권에서는 이 '타자화'의 과정이 권한 박탈과 결부된다.

라캉은 (대문자 'O'로 시작하는) '타자Other'와 (소문자 'o'로 시작하는) '타인other'을 구분한다. 그는 '타인'이란 자신이 아닌 다른 사람들을 가리킨다고 보았다. 인간이 자아를 형성하는 데 도움을 주는 것은 바로 이 '타인'과의 대화이다. '타자'는 다르다. 라캉이 '상징적 차이의 축도'라 부른 것, 주체에게 정체성을 부여하는 중심점을 가리킨다. '타자'는 그릇된 재현을 통해 정체성을 만들어 낸다.

페미니스트 비평가들은 여성과 거리를 두면서 자기를 정의하는 남성적 규범이 아주 강력한 힘을 갖는다고 본다. 시몬 드 보부아르(1908~1986)는 《제2의 성》(1949)에서 여성은 남성과 다른 존재로 정의된다고 지적했다. 여성이 '타자'인 것이다.

페미니즘에서 타자성의 문제는 지배적인 남성 사회가 어떻게 (남성적 특질과 여성적 특질을 공식적으로 구분하는) 젠더를 구축하는지를 중심으로 전개된다. 젠더는 성적 차이를 암호화하는, 사회적으로 부과된 체계들의 집합으로 구성된다. 이 체계들은 '권력을 쥔 자들'이 미리부터 불평등한 이원적 대립의 형태를 갖도록 규정해 놓았다.

여성은 만들어졌다는 생각을 많은 여성 미술가들이 차용했는데, 그중 대표적인 인물이 신디 셔먼(1954~현)이다. 그녀는 《무제 영화 스틸》(1977~1980) 시리즈에서 다양한 B급 영화배우로 분장한 자신의 모습을 사진으로 찍었다.

시몬 드 보부아르

214

미술 안의 애브젝트

포스트모더니즘은 항상 어느 한쪽을 더 중시하는 이원적 대립의 한계를 인정하고 시정하려 했다. 따라서 포스트모더니즘을 탈남성, 탈백인, 탈인본주의라고 볼 수도 있다.

사상가 줄리아 크리스테바(1941~현)는 거울 이전 단계를 이용해서 무의식이 어떻게 깊이 묻혀 있는 자아와 '타자'의 표상들을 제시하는지 성찰할 수 있다고 보았다. 거울 이전 단계의 아이는 자기 몸과 엄마의 몸을 아직 분리해서 보지 못한다. 그럴 때 둘의 몸을 관통하는 성적 충동의 모호한 순환이 존재한다. 크리스테바는 미술이 정신 분석과 마찬가지로 무의식의 경계에 놓인 순간을 제시할 수 있다고 보았다.

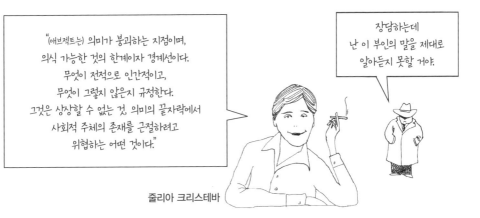

"(애브젝트는) 의미가 붕괴하는 지점이며, 의식 가능한 것의 한계이자 경계선이다. 무엇이 전적으로 인간적이고, 무엇이 그렇지 않은지 규정한다. 그것은 상상할 수 없는 것, 의미의 끝자락에서 사회적 주체의 존재를 근절하려고 위협하는 어떤 것이다."

장담하는데 난 이 부인의 말을 제대로 알아듣지 못할 거야.

줄리아 크리스테바

크리스테바는 '애브젝트'가 신체와 사회의 경계 지역에 있다고 보았다. 예를 들어 시체는 우리 자신의 유한성을 떠올리게 만들기에 애브젝트에 포함된다. 구토, 배설, 월경 등의 신체적 배설 작용도 그렇다. '애브젝트'는 1990년대에 미술가들이 큰 관심을 보인 분야였다. 어떤 때는 초현실주의에서 유래한 새로운 유파가 형성되는 과정처럼 보였다. 애브젝트 아트는 갖가지 양식을 포함하고 있지만, 대체로 불쾌한 재료를 끌어들여 사용함으로써 충격을 주는 경향이 있다. 똥이나 머리카락, 피로 조각을 만들곤 하던 작품 대부분은 모순적이고 성적인 함축을 담고 있었다. 마이크 켈리(1954~2012)는 오물이 묻은 장난감으로 조각을 만들었고, 폴 매카시(1945~현)의 작품은 토마토케첩과 신체, 헐떡거리는 숨소리뿐이었다!

난 안기고 싶을 뿐이야.

프랑스의 사상가 **엘렌 식수**(1937~현)와 **루스 이리가레이**(1930~현)도 젠더를 둘러싼 포스트모더니즘 담론에서 중요한 인물이다. 두 사상가 모두 서구 문화에서 시각이 차지하는 위치와 서구 문화의 성격에 대한 포스트구조주의 사상을 한층 진전시켰다. 그들의 주장을 직접 들어보자.

이 말은 서구 문화가 남성phallo, 이성logo, 시각ocular 중심이라는 뜻이다.

식수와 이리가레이는 모두 시각(그림)보다 글쓰기에 기반을 두는 언어 이론을 내놓았다. 그들은 언어가 처음부터 남성적 구성물이었다고 지적한다. 이런 언어로는 여자들이 마치 '남성'인 듯이 말할 수밖에 없다고 보고 새로운 **여성적 글쓰기**를 제안했다. 그 예로 그들의 텍스트는 상당히 시적이고, 문장들은 끝맺지 않은 채로 남겨 두며, 글로 적힌 단어들만이 아니라 리듬에서도 의미가 파생된다. 이리가레이는 식수보다 정치성이 강한 분리주의자이다. 식수는 여성적 글쓰기의 발전이 남녀 모두에게 유용하다고 생각했다. 여성적 글쓰기는 단지 '남성 편향적인' 언어에 저항하는 것일 뿐이기 때문이다.

남성적 '시선'의 정신 분석학적 해체

비평가 **로라 멀비**(1941~현)는 '남성적 시선'의 이해와 '시선' 개념이 어떻게 작용하는지에 지대하게 공헌한 텍스트를 발표했다. 〈시각적 쾌락과 서사적 영화〉(1975)에서 그녀는 할리우드 영화가 여성을 그리는 방식을 해체하기 위해 정신 분석학적 접근법을 이용한다. 그녀는 영화 속 여성의 초상이 항상 수동적이며, 여성을 남성 관객의 쾌락을 위한 존재로 묘사한다고 생각했다. 물론 여자들도 영화를 본다. 그러나 전통적으로 영화가 겨냥하는 관객층은 남성이다. '남근 중심'의 불평등한 세계에서 권력을 쥔 쪽은 남성 관객이다. 정신 분석학적 관점에서 영화 속 여성 등장인물은 남성 관객에게 위협을 대변한다. 남성이 이 위협에 맞서는 길은 여성을 성적 자극제나 죄악의 화신으로 만들어서 바라보는 쾌락(관음 증적 절시증)을 통해서 나타난다.

무정형성

무정형성을 의미하는 '앵포름' 개념은 '애브젝트'와 관련이 있다. 앵포름 개념은 초현실주의자 조르주 바타유의 글과 함께 시작했다. 바타유는 초현실주의 잡지 《도큐망》의 편집자로 일하는 동안 기묘한 글귀와 사상을 담은 반反사전인 '비판적 사전'을 썼다. 그 표제어 중 하나가 '앵포름'이다. 바타유는 '앵포름'이 형식과 구조에 대립하여 '사물을 끌어내리는' 것, '침 뱉기' 같은 것이라고 설명한다!

'끌어내리기' 개념은 에로티시즘, 천박함 같은 바타유의 다른 개념과도 연결된다. '앵포름'과 마찬가지로 고결한 인본주의에 대한 공격이다. 바타유는 〈기저 유물론과 그노시스주의〉 (1930)에서 이상화된 형식과 '인간의 열망 바깥에 있는 이질적인' 기저 유물론의 구분을 비판한다. 또한 에로티시즘이 신성한 것의 토대이며, 스카톨로지가 표현적 가치를 갖는다고 주장한다. 그런 개념을 이용해서 바타유는 천박함, 쓰레기, 폭력을 통해 철학적 질서와 전통에 의문을 제기했다.

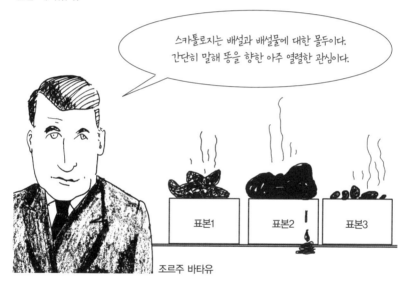

스카톨로지는 배설과 배설물에 대한 몰두이다. 간단히 말해 똥을 향한 아주 열렬한 관심이다.

표본1　　표본2　　표본3

조르주 바타유

1996년 파리에서 열린 흥미로운 전시 **앵포름 : 사용 설명서**'는 '앵포름'이라는 개념이 모더니즘의 역사를 읽는(혹은 다시 읽는) 방법이 될 수 있다고 제안한다. 초현실주의자들의 관심과 일부 모더니스트 회화(특히 물감을 흩뿌리고 끝에 담배꽁초를 떨어뜨리던 잭슨 폴록)를 연결하고, 이어서 (1960년대의) 네오 아방가르드들로 향한 후, 마지막으로 (신디 셔먼과 마이크 켈리 같은) 급진적인 포스트모던 미술가들에 이르는 궤도를 그리는 식이다. 이 전시는 그린버그의 형식주의에 대한 공격이라고 볼 수 있다. 그린버그가 선호한 미술가 폴록을 전시에 포함하긴 했지만, 그의 작품을 아주 다른 식으로 해석했다. 폴록의 작품은 캔버스 표면을 독자적인 형식에 따라 배열했다기보다는 물감을 마치 배설물처럼 튀겨서 더럽혀 놓았다고 격찬을 받았다.

엔트로피

미국의 미술가 **로버트 스미슨**은 유타 주의 그레이트솔트 호수에 설치한 거대한 대지 미술 작품인 **〈나선형 방파제〉**로 유명하다. 이 작품은 스미슨의 기획 대다수가 그렇듯 앵포름의 개념을 반영한 자신의 엔트로피 이론을 예시한다.

엔트로피는 **열역학 제2 법칙**이다. 스미슨에게 이 법칙은 에너지를 얻기보다 잃기가 더 쉽다는 사실을 보여 준다. 스미슨이 자기 작품으로 담아내고자 한 것이 바로 에너지 손실과 불안정성, 변화에 대한 개방성이었다. 그의 작품은 사물의 생성과 쇠퇴를 받아들이는 것으로 구성된다. 〈나선형 방파제〉는 시간이 흐르면서 변하고 물에 잠겨 안정적이지 않다.

로버트 스미슨

리좀

질 들뢰즈(1925~1995)의 철학과 저술은 1990년대 후반과 2000년대 초반에 미술가와 이론 가들에게 큰 영향을 주었다. 실제로 들뢰즈의 철학을 몹시 존경했던 푸코는 20세기가 '들뢰 즈의 세기'로 기억될 것이라고 공언했다. 들뢰즈의 작업은 상당히 복잡한데, 대략 세 그룹으 로 나뉜다. 먼저 과거 철학자들과 철학 개념을 다룬 연구 논문들이 있고, 개별 예술가나 예술 형식, 특히 영화를 다룬 글들이 있다. 그리고 정신 분석학자 펠릭스 가타리(1930~1992)와 함 께 집필한 저술들이 있다. 그중 하나가 두 권으로 된 방대한 저서 **《자본주의와 정신 분열증》** (1972)이다. 들뢰즈는 공동 저술한 이 책을 다음처럼 설명했다.

"우리는 광인의 책을 쓴 것이 아니다. 단지 누가 환자인지, 의사인지 환자인지, 치료받지 않은 환자인지, 현재나 과거나 미래의 환자인지를 더 이상 분명히 알 수 없는 책, 사실 알아야 할 이유도 없는 책을 썼을 뿐이다. 우리가 그토록 많은 작가와 시인들을 이용해서 그들이 환자로서 말하는지, 의사로서 말하는지 이야기하게 한 까닭은 그래서다. …… 그 과정을 우리는 흐름이라고 부른다. …… 우리는 흐름이라는 개념을 정의하지 않고 일상적인 의미로 남겨 두고자 했다. 그것은 단어나 사상, 똥 혹은 돈의 흐름일 수 있다. 혹은 재정적 메커니즘이나 정신 분열증적 기계일 수도 있다. 그것은 모든 이원성을 넘어선다. 우리는 이 책이 흐름-책flux-book이 되기를 꿈꾸었다."

펠릭스 가타리 질 들뢰즈

들뢰즈는 본질주의자가 아니었고, 사상과 유기체는 변화나 '생성'을 겪기 마련이라고 생각했 다. '존재'의 철학에 반대했다는 의미. '생성' 개념은 들뢰즈의 사유 전체에서 핵심적인 비중 을 차지한다. '차이와 반복' 개념은 그의 체계가 갖는 개방성을 정확하게 보여 준다. '존재'에 의문을 품었던 들뢰즈는 이념의 현시가 매번 전적으로 다른 성격을 띠며, 독창적으로 '세상을 조합하는 양식'이자 창조적인 '반복'이라고 보았다. 그는 당대의 사상이 위계가 없는 매트릭스 처럼 구성되고 진화한다고 보았다. 따라서 다양한 이념은 마치 뒤엉킨 식물들처럼 '하나의 곧 은 뿌리'를 갖지 않고 잠재적인 출구와 입구가 잔뜩 모여 있는 '리좀'의 형태를 띤다.

들뢰즈는 영화에도 관심이 있었다. 영화는 언어가 대상들을 구축하는 전제나 조건, 필연적인 상호 관계 등 알기 쉬운 내용을 비춰 주기 때문이다. 들뢰즈는 영화가 언어를 해독하는 일과 관련이 있다는 이야기를 하는 것이 아니다. 영화가 '개방적이고 확장된 감정'을 만들어 낸다는 사실을 보이고자 했다. 프랜시스 베이컨(1909~1992)의 그림을 다룬 **《감각의 논리》**(1981)도 유사한 논지를 따르면서 예술 작품에서의 '감각' 혹은 '감정'에 주목하고 '형상', 색채, 감각 자 체 등 다양한 개념을 숙고하고 있다.

퀴어 이론

예술과 정체성에 대한 논의에서 집단과 민족성이 어떻게 재현되고 생각되는지 묻는 물음은 '주체성'의 물음이나 '주체성'이 어떻게 주어지거나 구성되는지 묻는 물음만큼이나 중요하다. 지난 20년 동안 **주디스 버틀러** (1956~현)는 이 논쟁에서 커다란 영향력을 행사했다. 그녀는 철학자, 비평가, 페미니스트, 급진적 정치 이론가로서 다른 여러 학구적 작가들보다 이해하기 쉬운 사람이다. 저서 《젠더 트러블》(1990)과 《의미를 체현하는 육체》(1993)에서 그녀는 성 정체성의 문제를 다루고 있다. 그녀의 작업은 아주 광범위하며, 섹슈얼리티의 '수행적' 본질에 대한 그녀의 핵심 사상은 특히 급진적으로 간주된다.

"젠더의 표현을 넘어선 성 정체성은 없다.
……
정체성은 정체성의 결과라고 말하는 '표현들'에 의해 수행적으로 구성된다."

주디스 버틀러

버틀러는 젠더가 고정된 본질이자 자연스러운 현실이어서 우리가 행하는 모든 것의 토대가 된다는 생각을 비판한다. 그녀는 (남성, 여성이라는) '성', (남성적 특질이나 여성적 특질을 소유했다는 의미인) '젠더', (다른 젠더에게로 향하는) '욕망' 사이에 어떤 상호 관계도 없다고 본다. 젠더와 욕망이 유동적이라는 버틀러의 주장은 분명 젠더가 성에 의해 결정된다고 보는 확고하고 일반적인 견해와 상반된다. 이런 일반적인 견해는 대부분의 문화권에서 통용되고 있으며, 프로이트 같은 이론가들이 강화시켜 왔다.

복장 도착자가 흉내 내고 있는 원래의 젠더, 근본적인 젠더란 존재하지 않는다. 젠더는 원본이 존재하지 않는 모조품과 같다.

버틀러가 말하고자 하는 것은 젠더가 사회·문화적 상호 작용과 전개 과정에서 그렇게 '되었다'는 점이다. 따라서 **관례**가 **본질**보다 더 중요하다.

버틀러의 사상은 **퀴어 이론**에서 중요한 의미를 갖는다. 퀴어 이론은 섹슈얼리티 구축에 관한 푸코의 고고학적 연구에서도 많은 영향을 받았다. 버틀러는 사람들이 젠더나 섹슈얼리티에 근거해서 본질적이고 확정적인 정체성을 갖게 된다는 생각에 도전했다. 퀴어 이론은 게이나 레즈비언, 양성애와 트랜스젠더 집단의 경험을 성찰하면서 전망과 확신을 '망쳐 놓음'으로써 주류 사회뿐만 아니라 개인적 주체도 사회적으로 형성되었다는 사실을 강조한다.

전쟁터로서의 몸

주디스 버틀러의 젠더와 섹슈얼리티 논의는 '몸'의 문제를 전면에 내세운다. 몸은 최근 미술 이론에서 두드러지게 부각되는 주제다.

특히 여성 미술가들은 미술에서 여성과 몸, 몸의 재현이 갖는 관계의 변화를 논의하였다. 이를 통해 미술 이론의 지배적인 담론들에 비판적으로 도전해 왔다. 역사 속에서 여성의 몸이 재현된 방식은 분명 오늘날 강력하게 재검토되고 있는 여성과 섹슈얼리티, 여성성에 대한 견해를 반영한다. 그러나 여성 미술가들만 몸에 대해, 미술에서 몸이 재현되는 방식에 대해 생각한 것은 아니다. 모든 사람이 몸을 가지고 있으며, 그 안에 거주하는 방식은 인간으로 살아가는 일의 기본적인 일부이다. 몸에 대한 개념을 형성하고 몸을 가지고 있다는 몸의 현실성은 여러 가지 복합적인 이유로 인해 중요해졌다.

1. 페미니즘의 새로운 전개와 정신 분석 이론 덕분에 몸은 단지 자연스러운 생리적 실체일 뿐이라는 '상식'적인 생각이 크게 재고되었다. 이제는 젠더를 반드시 '물리적 신체'에 따라 규정할 필요는 없다고 생각하게 되었다.

2. 섹슈얼리티, 성적 지향, 성적 건강은 모두 몸을 둘러싼 문제의식을 반영한다.

3. 푸코 이후 몸은 육체적인 것을 다루는 담론의 장으로 재평가되었다. 마음/몸을 나누는 데카르트식 구분은 더 이상 유지 가능한 원리로 받아들여지지 않는다.

4. 여성의 몸에 대한 반대 담론이 전개되었다. 고전적인 프로이트 사상의 남근 중심주의를 공격하고, 여성을 '결핍'되거나 이차적이고 열등한 담론의 장으로 규정하지 않는 성차의 이론을 제시했다.

5. 식민주의 담론에서 몸은 유럽 중심적인 백인의 몸과 생물학적인 차이를 보이며, 열등하다는 전제에 도전하는 역할을 한다.

6. 몸을 '의료화'하는 최근의 역사는 에이즈와 같은 의학적 공포나 성형 수술로 몸매를 개조하는 문화가 등장하면서 몸을 의학과 소비의 대상으로 바꾸어 놓았다.

7. 몸의 숭배는 패션과 보디빌딩, 선탠, 유명 인사 문화와 자아도취를 조장하는 소비주의가 내세우는 완벽한 몸매 등에서 분명하게 드러난다.

지난 20년 동안 인간이라는 사실, 몸을 가지고 살아가는 일의 성격 자체가 한층 더 어려운 문제가 되었다. 몸은 근원적으로 다시 그려지고 논쟁거리가 되었으며, 최근의 미술은 포스트모던 사상에서 흔히 드러나는 인간의 주체성에 대한 복합적인 불안감을 많이 반영하고 있다.

디지털

지난 20년간 컴퓨터와 마이크로칩은 삶의 다양한 측면과 사람들이 생각하고 행동하는 양식을 바꿔 놓았다. '디지털 세계'의 탄생은 많은 충격을 몰고 왔다. 눈부시게 정교한 '정보 기술'이 등장했고, 새로운 '세계'에 접근할 수 없는 사람들에게는 '정보의 빈곤'을 야기했다. 어떤 이론가는 디지털이 상상력과 인간의 의식에 전적으로 새로운 지평을 열어 놓았다고 본다.

마셜 매클루언은 기술 산업이 상호 연결된 지구촌의 도래를 예고한다고 생각했다. 그의 사상은 디지털 통신이 굉장한 발전을 보이기 전에 형성되었지만, 그럼에도 디지털 이론에 막대한 영향을 미쳤다. 그는 1964년에 이렇게 주장했다. '전자 테크놀로지가 등장한 지 한 세기가 넘은 오늘날, 우리는 행성의 시공간을 모두 폐지하면서 우리의 중추 신경계를 전 지구적인 범위로 확장했다.'

반면 **폴 비릴리오**(1932~현) 같은 사람들은 디지털의 수용에 그리 낙관하지 않는다. 디지털 세계는 우리가 동시에 모든 곳에 있게 해주지만, 곧 어디에도 존재하지 않는다는 의미가 되기 때문이다.

어쨌든 오늘날의 디지털 환경은 미술과 미술계를 크게 바꿔 놓았다.

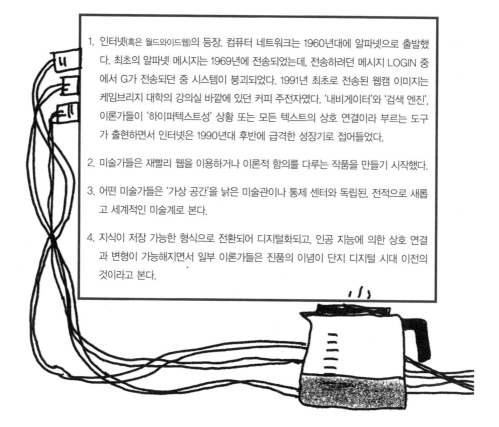

1. 인터넷(혹은 월드와이드웹)의 등장. 컴퓨터 네트워크는 1960년대에 알파넷으로 출발했다. 최초의 알파넷 메시지는 1969년에 전송되었는데, 전송하려던 메시지 LOGIN 중에서 G가 전송되던 중 시스템이 붕괴되었다. 1991년 최초로 전송된 웹캠 이미지는 케임브리지 대학의 강의실 바깥에 있던 커피 주전자였다. '내비게이터'와 '검색 엔진', 이론가들이 '하이퍼텍스트성' 상황 또는 모든 텍스트의 상호 연결이라 부르는 도구가 출현하면서 인터넷은 1990년대 후반에 급격한 성장기로 접어들었다.

2. 미술가들은 재빨리 웹을 이용하거나 이론적 함의를 다루는 작품을 만들기 시작했다.

3. 어떤 미술가들은 '가상 공간'을 낡은 미술관이나 통제 센터와 독립된, 전적으로 새롭고 세계적인 미술계로 본다.

4. 지식이 저장 가능한 형식으로 전환되어 디지털화되고, 인공 지능에 의한 상호 연결과 변형이 가능해지면서 일부 이론가들은 진품의 이념이 단지 디지털 시대 이전의 것이라고 본다.

주요 사이버 이론가들

도나 해러웨이(1944~현)는 1985년에 **〈사이보그 선언〉**을 발표했다. 그녀는 '사이보그'의 구축된 정체성이 '개인'을 창조적으로 사유하는 한 방식이라고 보았다. 페미니스트로서 그녀는 여성의 정체성 구축을 문제 삼으면서 여신이 되기보다는 사이보그가 되겠다고 말했다. '여성적이라고 하는 어느 특성도 선천적으로 여성에게 부과된 것이 아니다. 사실 여성적이라고 단언할 만한 상태도 존재하지 않는다. 그 자체가 논란의 여지가 있는 성 과학적 담론과 다른 사회적 관례들 속에서 구축된 지극히 복합적인 범주이기 때문이다.'

셰리 터클(1948~현)은 **〈스크린 위의 삶 : 인터넷 시대의 정체성〉**(1995)에서 정체성의 문제가 사이버 문화로 인해 얼마나 혼란스러워졌는지를 탐구했다. 포스트모던 심리학자인 그녀는 인터넷을 통해 할 수 있는 '역할 놀이'에서 치료의 잠재력을 보았다.

사디 플랜트(1964~현)는 **〈0과 1 : 디지털 여성과 새로운 테크노 문화〉**(1997)에서 사이버 문화와 페미니즘의 결합을 시도하였다. 그녀는 여자들이 일찍부터 컴퓨터 이용에 참여하였으며, 가상 세계가 젠더를 나누지 않는 새로운 공간을 창조할 가능성이 있음을 보여 준다.

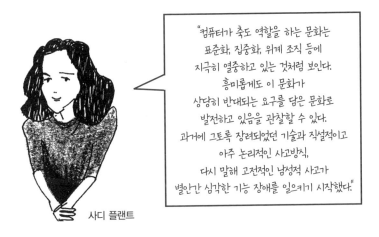

"컴퓨터가 축도 역할을 하는 문화는 표준화, 집중화, 위계 조직 등에 지극히 열중하고 있는 것처럼 보인다. 흥미롭게도 이 문화가 상당히 반대되는 요구를 담은 문화로 발전하고 있음을 관찰할 수 있다. 과거에 그토록 장려되었던 기술과 직설적이고 아주 논리적인 사고방식, 다시 말해 고전적인 남성적 사고가 별안간 심각한 기능 장애를 일으키기 시작했다."

사디 플랜트

선 큐빗(1953~현)은 저서 **〈디지털 미학〉**(1998)에서 디지털을 미학의 역사와 연결 짓는다. 그는 디지털이 새롭고 진실하고 민주적인 공간을 제공하며, 디지털 미술은 그 발전에 극히 중대하다고 주장한다.

레프 마노비치(1960~현)도 디지털이 미술에 미치는 영향을 다룬 이론을 내놓았다. **〈소프트 시네마 : 데이터베이스 다루기〉**(2005)에서 그는 소프트웨어가 어떻게 영화 제작자나 다른 예술가들의 작품 제작에 영향을 미쳐서 오늘날 우리가 살아가는 새로운 사회·문화적 '상황들'을 다루게 해주는지 고찰한다. 디지털에 대한 이론적 설명을 제공하는 **〈뉴미디어의 언어〉**(2001)에서는 '뉴미디어가 어떤 점에서 더 오래된 문화 형식과 언어에 의존하며, 어떤 점에서 그런 과거와 단절하는가?'라는 질문에 대답하고자 한다.

미술관

미술관학은 미술관이 하는 일을 다루는 이론이다. 잠시만 생각해 보더라도 미술관과 갤러리는 오늘날 미술 발전에 절대적인 중심을 차지한다. 미술계에서 진행되는 많은 일이 그들에 의해 형성되고 규정됨을 알 수 있다. 그렇다면 미술관이나 갤러리는 무엇 때문에 존재하는가?

역사적으로 미술관은 제국주의 시대에 '주류' 미술의 담론을 모아 부르주아 문화를 양산한 기관이었다. 이는 미술 사학자 **도널드 프레지오시**(1941~현)의 글에서 잘 드러난다. '19세기 말 유럽에서 계몽사상의 으뜸가는 인식론적 테크놀로지 중 하나로 태어난 이래로, 미술관은 근대화를 거치는 민족 국가가 시민을 사회적, 윤리적, 정치적으로 형성하는 데 핵심적인 역할을 했다.'

물론 최근에는 모든 사람이 미술관은 무엇을 하는 곳인지, 어떤 곳이어야 하는지 다시 생각하기 시작하여 아주 흥미로운 결과를 초래했다. **테이트 모던 미술관**은 '초대형 미술관'이라는 새로운 유형이 어떻게 자기 변화를 모색하고, 미술과 관람객과 정부의 관계를 바꿔 놓기 시작했는지 보여 주는 사례다. 힘겨운 과정이지만 세계 곳곳의 많은 미술관이 유사한 시도를 하고 있다. 부분적으로 미술이 점점 더 '문화 정책'의 한 부분이 되어 정부가 새로운 정보 시대를 맞아 발전을 도모하는 분야로 간주되기 때문이다.

핵심적인 질문들은 다음과 같다. 미술관과 갤러리는 어떤 일을 하는가? 누가 그들이 할 일을 결정하는가? 모든 미술이 미술관에 수용될 수 있는가?

테이트 모던 미술관, 런던

1960년대 이후 미술가들은 미술관의 지배와 권위에 꾸준히 문제를 제기했다. 당시 **다니엘 뷔렌**(1938~현) 같은 미술가는 작품이 전시되는 사회적, 문화적, 미적 상황을 반성하면서 '제도 비판'의 의미를 갖는 작품을 제작했다. 최근에는 **안드레아 프레이저**(1965~현)가 이런 작업을 초대형 미술관이라는 새로운 문화 공간으로 옮겨 놓았다. 그녀는 **빌바오 구겐하임 미술관**의 곡선미 넘치는 건물을 에로틱하게 설명하는 오디오 가이드를 담은 비디오 작품을 제작했다.

미술관에서 잠자기

프랑스 철학자이자 비평가인 **니콜라 부리오**(1965~현)가 1998년에 출간한 **《관계 미학》**은 자신이 관찰한 최근 국제 미술계의 새로운 동향을 정의하고 있다. 그의 '관계 미학' 이론은 많은 미술가들이 엘리트 미술관 관람객이 아니라 일반 관찰자나 행인을 겨냥한 쌍방향 작품을 제작하고 있다는 관찰을 바탕으로 한다. 그런 작품에서 미술가는 '기획자'가 되어 사람들이 일정 형식의 활동에 참여하도록 끌어들이는 역할을 한다.

관계 미술의 사례 중에는 미술가 **가브리엘 오로스코**(1962~현)가 공공 광장에 설치한 노점도 있다. 그는 그곳에서 오렌지를 팔고 나눠 주면서 사람들이 가시적인 집단을 형성하도록 했다. 또한 오로스코는 뉴욕 현대 미술관 정원에 누구든 사용할 수 있도록 해먹을 달아 놓는 작품도 제작했다. 이런 종류의 작품은 공동체와 참여에 대한 인식을 다루고 있다. 미술가는 뒷자리로 물러나서 우리가 자신의 인식과 관계를 맺고 작품이 만들어지도록 도와주기를 기다린다.

영국의 미술 사학자 **클레어 비숍**(1971~현)이 학술지 **《옥토버》**에 쓴 글은 관계 미술의 공공장소 활용이 지나치게 이상적이고 낭만적이며 키치와 가깝다고 분석한다. 비숍은 현대 사회에서 사회적 조화의 결핍을 보다 잘 설명해 주는 '정치적인' 접근법을 선호했다. 그녀는 **산티아고 시에라**(1966~현)의 작품에 주목했다. 시에라는 미술관 안내원들에게 갖가지 무거운 가구를 들어 올리라고 요구하거나, 가난한 노동자들에게 등에 문신으로 줄을 새기라고 요구하는 등 쓸모없는 일을 시키고 돈을 지불하는 작품을 제작했다. 비숍은 이런 작품이 사회에 숨겨진 노동의 가치를 성찰하고 있으며, '관계 미학'보다는 '관계의 반목' 쪽에 더욱 가깝다고 논했다.

단지 시각 문화일 뿐

이제 우리는 상반된 미술 이론들과 다양한 미술 제작 관례의 홍수 속에 더 이상 미술이 무엇인지 확신하기도 힘든 문화 속에서 살아간다. 어쩌면 미술에 어떤 확신을 가졌다 하더라도 발설하지 말아야 할지도 모르겠다. 미술과 공예, 아방가르드 예술과 키치의 낡은 구분이 의문시되면서 미술을 더욱 폭넓은 시각 문화의 일부로 보아야 한다는 주장도 나왔다. 그들은 미술이 장식 디자인, 옷, 비디오 게임 등 (더 낫지도 더 못하지도 않은) 시각적 생산물로 구성된 보다 광범위한 문화의 한 구성 요소에 불과하다고 강조한다. 그런 이론가들의 입장에서 시각 문화는 문화 연구의 한 모델이나 '새로운 미술사'를 이용해서 연구할 수 있다. 훨씬 광범위한 문화에 관한 질문, 소위 말하는 권력 구조나 젠더, 테크놀로지에 대한 입장과 관련해서 미술품이 제작될 수 있는 방식이나 이유를 살펴보는 일이 될 것이다.

'시각 문화' 모델의 한 가지 난점은 모든 미술이 시각적이지는 않다는 점에 있다. 오늘날 미술가 중에는 소리나 다른 비시각적 매체로 작업하는 사람들도 있다. 어쩌면 우리는 '단지 문화일 뿐'이라고 말해야 하는지도 모른다.

이론적인 핵심은 미, 기능, 문화적 목적, 심지어 기술에 이르기까지 우리가 미술과 관련해서 다루었던 모든 것이 포스트모던 세계에서 의심의 대상이 되었다는 사실이다. 미술은 시각적 호기심의 한 형식이다. 미술은 어떤 식으로든 항상 우리가 이 세계 안에서 우리 자신과 다른 사람들을 바라보는 방식과 관련이 있었다는 뜻이다. 과거부터 지금까지 미술가와 미술 이론가들이 한결같이 관심을 쏟고 있는 많은 사상의 바탕에 깔려 있는 것이 바로 '호기심의 미학'이다.